우리 곁의 민화

엄재권 지음

엄재권이 들려주는
민화의 멋과 얼

우리 곁의 민화

아트북스

이어령이 말하는 엄재권의 민화

2021년 5월 7일 저자와의 대담에서

우리 문화나 사회, 역사를 보면 어디를 보나 배고픈 민족의 비애와 고통이 숨어 있다. 그러나 우리 민화를 보면 배는 고파도 눈 고프고 귀 고픈 민족은 아니었음을 알 수 있다. 먹거리는 부족했어도 들을 거리, 볼거리는 주변에 풍부했다는 이야기다. 그중에서도 판소리, 사물놀이 그리고 아리랑 같은 풍부한 민요는 민족의 소리요, 노래의 가락으로 지금도 널리 알려져 있다.

　볼거리 역시 들을 거리에 뒤지지 않는다. 오히려 그 이상으로 우리의 상식을 깬다. 생각해보라. 아무리 풍악 소리가 좋아도 밤에 잘 때는 침묵한다. 그런데 우리가 베고 자는 베갯모에는 민화에서 가장 많이 볼 수 있는 「십장생도」의 현란한 색실이 밤의 어둠 속에서도 서기瑞氣를 낸다. 어디에나 민화가 널려 있다. 벽에도 농과 장에도 밥상머리에도 뜯어보면 민화 아닌 것이 없다.

　민화는 결코 한민족의 민예가 흰빛으로 상징되는 슬픔과 한이 서린 무

기력의 문화가 아니었음을 알 수 있다. 생명의 즐거움과 기쁨 그리고 그 활력을 나타내는 빛깔의 큰 잔치였다. 보릿고개를 헤매면서도 민화의 세계에는 웃음과 밝은 생명력이 분출된다. 민화가 내뿜는 다양한 색채의 향연을 통해 우리는 청각보다 오히려 시각적 민족이라는 확신이 든다. '먹어봐' '들어봐' '만져봐'처럼 오감을 나타내는 말끝에 시각적 표현인 '보아'를 붙이는 것만 봐도 그렇다.

민화는 수묵화나 문인화를 그린 전문 화공의 그림과는 다른 특성을 지닌다. 재배된 꽃이 아니라 야생화처럼 자연발생적인 파격성과 집합적인 예능이 뛰어나다고 할 수 있다. 또 민화는 그림을 그린 사람의 이름을 걸지 않는 무명성을 지닌다. 그것은 개인이 아니라 집합지 혹은 집합 기억의 산물이라는 뜻이다. 자기만의 재능이나 개성이 아니라 집단 속으로 들어가 차양을 치고 먹고, 춤추고 노는 것처럼 참여하는 예술인 것이다. 그러니 민화는 즐거운 잔치다. 눈의 잔치, 즉 시각의 잔치다. 잔치는 집합미, 집합 예능의 원형이다. 그러면서도 집단주의 천편일률의 판박이, 정형화에서 벗어나 자유분방함을 지니고 있다. 민화의 반복성이나 정형성은 그리는 사람이나 시대와 장소에 따라 미묘한 차이를 자아낸다. 반복성 속에서 발견하는 창조성. 그것이 한국 민화의 미래이며 전망이다. 엄재권의 그림을 보면 내 말뜻을 실감하게 될 것이다.

내 서재에는 백남준, 이우환, 김창열 화백과 나란히 엄재권의 「연꽃과 거북」이 걸려 있다. 그가 그린 민화의 세상은 활기에 차 있으면서 조용하고 평화로운 융합과 균형, 자율성의 멋을 발현하고 있다.

언제나 우리 곁에 있는 민화

열 살도 채 되기 전 어느 밤, 소피가 마려워 툇마루로 나갔더니 그날따라 유난히 큰 하얀 보름달이 집 앞 매화나무 가지에 양은 대야처럼 걸려 있는 게 아니겠습니까. 달이 어찌나 크고 밝던지 계수나무와 그 아래서 방아 찧는 토끼도 보일 것만 같았습니다.

그 보름달을 본 지도 벌써 반백 년이 넘었습니다. 하지만 그 밤에 본 달의 잔영만큼은 지금도 선명합니다. 그래서일까요. 보름이 찾아올 때면 저도 모르게 소원을 빌곤 합니다. 이후로도 이런 행동을 몇 번은 더 반복했던 것 같습니다.

그때 되뇌었던 바람이 무엇인지 지금은 정확히 기억나지 않습니다. 그저 어린 두 눈망울에 투영되던 달빛어린 고향집, 매화와 하얀 보름달, 간간이 들려오던 어느 집 개 짖는 소리……. 이제는 돌아갈 수 없는 그리운 기억은 암각화처럼 지금까지도 제 마음 깊은 곳에 남아 있습니다. 형언할 수 없는 순수한 시절 꿈같던 기억의 편린들은 누구에게나 마음속 깊이 간직

되어 있을 것입니다. 이 소중한 것들은 안타깝게도, 바쁘게 돌아가는 삶의 쳇바퀴 속에서 우리의 의식을 이탈해 어디론가 흩어져버리곤 합니다.

그런 고향을 뒤로하고 약관이 될 무렵 상경했습니다. 운명처럼 옛 그림을 복원하는 일을 시작으로 40여 년간 줄곧 민화 작가의 길을 걸어왔습니다.

조선 후기에 꽃피운 민화는 평범하지만, 결코 평범하지 않은 조형 어법으로 누구나 꿈을 이룰 수 있고, 행복해질 수 있다고 이야기합니다. 이처럼 모든 사람이 희망하는 메시지를 담고 우리 민화는 폭넓은 공감 속에 힘찬 날갯짓으로 온 누리를 밝혀왔습니다. 민화는 예술이 마땅히 지켜야 할 틀과 공식에서 과감히 탈피하여 독창적인 심미 세계를 개척하며 우리 민중의 삶과 함께해왔습니다.

민화에는 인간의 가장 기본적인 본능, 자연 합일의 가치와 인류애, 사랑, 도덕과 윤리, 신화와 상상력, 성찰과 깨달음 등 오랜 기간 인간의 삶을 다채롭고 풍요롭게 만든 다양한 의미가 서려 있습니다. 이렇듯 시공간을 초월하여 전승된 민화를 보며 현대인들은 그동안 기억 저편 어딘가로 사라져버린 꿈의 조각들을 발견하게 될 것입니다. 이런 것들을 함께 찾아보기 위해 이 책을 내게 되었습니다. 옛것과 오늘을 잇는 '민화의 교량' 위에서 현대인들이 잊고 지냈던 꿈을 찾아 그 조각조각을 맞춰보는 행복과 마주해보시기 바랍니다.

이 책은 『대한경제신문』에 연재한 「엄재권의 민화 이야기」를 토대로 하고 있습니다. 2년여에 걸쳐 매주 기고했던 원고를 재정리하여 여러분 앞

에 선뵈는 것입니다. 짧지 않은 기간 동안 연재의 기회를 주신 대한경제신문사와 문화국장 이경택 박사님께 감사드립니다. 무엇보다도 제 부족한 글과 그림을 사랑해주신 독자 여러분께 특별한 고마움을 전합니다.

저를 민화와 함께할 수 있게 인도해주신 파인畵人 송규태 선생님께 존경의 인사를 올립니다. 문화와 출판의 탁월한 식견으로 매주 목요일 이른 아침이면 어김없이 신문을 보시고 따뜻한 조언과 격려를 아끼지 않으신 김종규 문화유산국민신탁 이사장님, 매주 초고를 꼼꼼히 읽고 논평해주신 남평문화주조장 윤태석 박사님께도 심심한 감사의 말씀을 드립니다. 또한 제 부족한 지식에 가르침을 주시고 이 글들을 한데 묶어 책이 될 수 있도록 큰 도움을 주신 신화학자 정재서 교수님께 존경의 인사를 드립니다. 간혹 지칠 때면 다시 펜을 들 수 있게 열렬히 응원해주신 효문회 박혜원 고문, 김자경 회장을 비롯한 회원 여러분도 잊을 수가 없습니다. 감사합니다.

끝으로 잦은 수정에도 묵묵하고 빠르게 원고 정리를 도와준 제자 전승미, 홍지영씨에게도 고마운 마음을 전하며, 제 졸고가 빛을 볼 수 있도록 엮어주신 아트북스 임윤정 편집장님께도 감사를 전합니다.

담박하고 슴슴한 우리 민화를 보듯, 제 작품에 진솔한 이야기를 담고자 하였습니다. 이 책이 우리 민화의 참 멋과 얼을 여러분과 함께 나눌 소중한 가교가 되길 소망해봅니다.

갑진년 늦봄에,
효천 엄재권

일러두기

- 단행본·잡지·신문 제목은 『 』, 영화·TV프로그램·기사 제목은 「 」로 묶어 표기했습니다.
- 인명과 지명 등의 외래어 표기는 국립국어원의 규정을 따르는 것을 원칙으로 했습니다.
- 이 책에 수록된 글들은 『대한경제신문』에 2020년 10월부터 2023년 2월까지 연재한 「엄재권의 민화 이야기」에서 선별하여 다듬은 것입니다.
- 책에 수록된 작품은 모두 저자의 그림으로 조선시대 민화를 재해석하여 재현한 것입니다.

차례

2장 선인들의 일상과 삶

3장 불멸의 가치, 인륜과 도덕

4장 자연의 사랑, 인간의 사랑

5장 신과 낙원, 상서로운 동식물에 대한 상상

6장 재앙을 물리치고 복을 비는 마음

7장 사물에 대한 성찰과 깨달음

한 해는 계절이 모여 이루어지고 그 계절은 절기가
만들어낸다. 해와 달의 조화는 절기를 만들고 매화와 꾀꼬리,
국화와 메추리는 절기 속에서 생동으로 의미를 더한다.
그리고 상상과 현실에서 감지되는 우주의 질서는
몽환적인 행복으로 우리를 안내한다.

1장

계절을
맞이하고 보내며

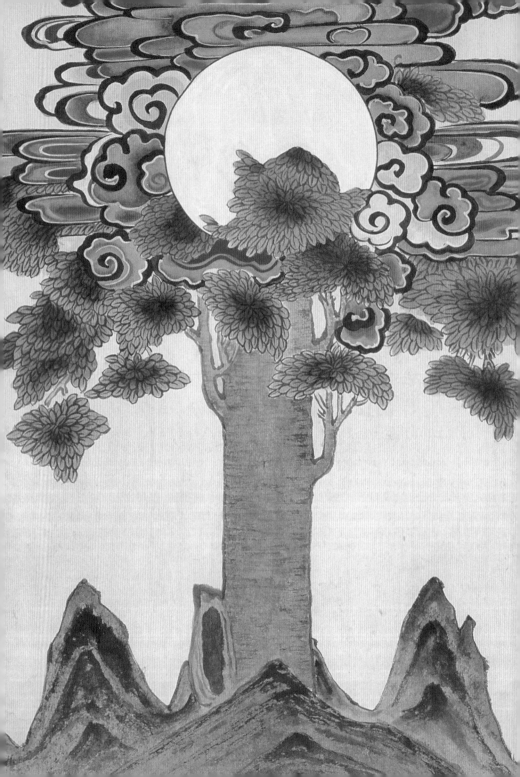

태양과 달의 조화,
절기 의미 일깨우는
일월부상도

어둠이 있으면 반드시 밝음이 있는 법이다. 하늘이 있으면 땅이 있고, 큰 것이 있으면 작은 것도 있다. 이러한 것은 각각이 아니라 상대가 있으므로 해서 존재한다는 사실을 알 수 있다. 밝음(陽)을 상징하는 태양 역시 어둠(陰) 속에서의 달이 있으므로 존재한다. 예부터 해와 달은 길상의 가장 큰 의미로 인식되어왔다. 이를 반영해 태양과 달을 한 하늘에 그려 대복을 염원했던 그림이 조선시대에 탄생하게 된다. 하나는 임금의 용상을 장식하며 왕의 위엄과 권위를 상징했던 「일월오봉도日月五峯圖」이고, 이것이 점차 민중에 퍼져 민화의 문법으로 등장한 「일월부상도日月扶桑圖」가 다른 하나다.

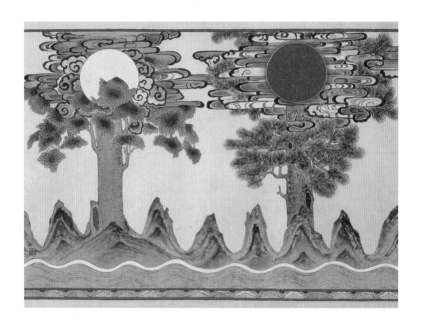

「일월부상도」, 105×90cm, 1993년

이 그림에서 해와 달은 오색으로 표현된 꽃구름(五色彩雲) 속에서 더욱더 둥그렇게 빛나고 있음을 알 수 있다. 당당한 수목 상단에 가로등처럼 해와 달이 걸려 있음에서 상서로운 일이 곧 전개될 것임을 암시하고 있다. 작품명이 '부상'이라 되어 있어 달이 임한 나무가 뽕나무(桑)가 아닐까 여기는 이도 있겠지만, 이 그림 속 나무는 오히려 오동나무에 가깝다는 것을 알 수 있다. 그렇다면 부상은 무엇을 의미하는 것일까? 동양 신화에 따르면 동쪽 먼바다에는 부상이라는 큰 신목神木이 있었다. 여기에는 태양을 상징하는 삼족오 열 마리가 늘 앉아 있었는데, 이들은 날마다 한 마리씩 교대로 날아올라 하루씩 하늘을 비췄다고 한다.

따라서 삼족오들이 하루를 비춘 데는 총 열흘이 걸렸는데 이 주기를 일순一旬이라 한다. 한 달을 열흘씩 셋으로 나눠 초순, 중순, 하순이라고 한 어원과 의미가 여기에 있음을 알 수 있다.

우리가 매일 보아야 하는 것 중 하나가 달을 보고 만든 달력이다. 그러나 달력과 계절의 변화는 정확히 일치할 수 없다. 이를 보완하기 위해 고안해낸 것이 '절기節氣'라는 절묘한 장치다. 태양은 대략 360일 정도의 주기로 공전하는데, 이를 24등분하여 약 15일마다 마디(節)를 만든 것이다. 즉 보름 단위의 달력 하나를 덧붙인 것인데, 날짜는 달을 보고, 농사는 정해진 절기를 따르는 대단히 효과적인 지표인 셈이다. 절기가 태양의 움직임과 관련이 있음은 춘분, 하지, 추분, 동지에서도 알 수 있다. 밤과 낮의 길이가 같은 날이 봄·가을에 한 번씩 있고, 여름에는 낮이, 겨울에는 밤의 길이가 가장 긴 날이 있다는 뜻이다. 동서양

은 물론 우리 삶에서도 음양의 조화가 얼마나 중요한지를 보여주는 사례가 아닐 수 없다.

따라서 「일월부상도」에서 나무 아래 가득한 봉우리와 흘러넘치는 물결이 풍요롭고 아름다운 것은 태양과 달의 조화에서 기인한 것이 아닌가 싶다. 이렇듯 상대적인 것이 서로 어울려 생명을 잉태하고 키워, 조화를 이루어 공생하는 것을 옛 화사畵師들도 잘 알고 있었던 듯하다. 군주의 권위를 상징하던 「일월오봉도」가 지닌 만복의 기운이 사람들 속으로 스며든 「일월부상도」는, 나와 다름이 경쟁이나 시기의 대상이자 다툼의 수단이 된 오늘, 음양의 조화로 소통과 상생의 가치를 잔잔하게 알려주는 듯하다.

장수, 지혜, 부의 상징
매화와 부엉이

어릴 적 고향집 옆에는 제법 큰 대밭이 있었다. 칠흑같이 어두운 밤이면 살짝 부는 바람에도 요동치는 댓잎 소리가 잠결에 파고들곤 했다. 그럴 때면 두꺼운 솜이불 속으로 머리를 깊숙이 파묻어야만 겨우 안심할 수 있었다. 밤이 길었던 겨울 새벽녘에는 꼭 소피가 마려웠다. 엎친데 덮친 격으로 문풍지를 비집고 들려오던 부엉이 소리는 온몸을 더욱 움츠리게 했다. 어쩔 수 없이 단잠에 빠진 형제들의 옆구리를 쿡쿡 찌를 수밖에 없었던 기억이 새롭다.

민화 「화조도花鳥圖」 중에는 맹금류인 매, 부엉이가 주인공으로 등장하는 작품이 적지 않다. 이들은 민첩한 사냥꾼이자 긴 수명 탓에 액막

이와 장수를 상징해왔다. 또한, 일부일처제 습성에 따라 꼭 한 쌍으로 그려지면서 '백년해로'를 축원해주었다.

작품을 보면 먹의 농담으로 표현한 매화나무에 작은 동박새 한 쌍이 정겹게 앉아 있다. 정중앙에는 밤톨 같은 얼굴에 뚱한 표정으로 고개만 돌려 정면을 주시한 채, 마치 귀처럼 쫑긋한 귀깃과 크고 우악스러운 노란 발의 덩치 큰 새 한 마리가 '나는 부엉이라오'를 외치듯 당당히 앉아 있다. 그림에서 부엉이는 맹금류의 사나움보다는 귀엽고 친근함이 물씬하다. 매화는 본래 꽃이 먼저 피고, 그것이 떨어진 다음에 잎이 돋아나는 생장의 순리를 갖고 있다. 그런데도 이 작품에서는 꽃과 잎사귀가 동시에 그려져 민화다운 조화의 일탈을 볼 수 있다.

부엉이는 예부터 신비로운 새로 여겨왔다. 큰 눈은 적은 빛도 잘 모을 수 있어서 밤에도 사냥감을 잘 포착해낸다. 부드러운 깃털은 소리 없이 날아 눈 깜짝할 사이에 먹잇감을 낚아챈다. 큰 눈동자는 사람처럼 자유자재로 굴릴 수 있고, 270도까지 목을 돌려 시야를 확보할 수 있다.

이러한 능력으로 인해 동서양에서는 부엉이를 상서로이 여겨 복된 상징을 이입한 작품의 소재로 활용해왔다. 서양에서는 지혜의 신 아테나에 비유했고, 동양에서는 고양이 얼굴을 닮은 매라 하여 묘두웅猫頭鷹이라고도 불렀다. 묘猫는 노인을 뜻하는 모耄 자와 음이 비슷하여 장수를 표방하기도 했다. 우리나라에서는 부의 의미로도 여겼는데, 이는 사냥한 먹잇감을 둥지에 모으는 습성에서 비롯된 것이다. 이외에도 화수

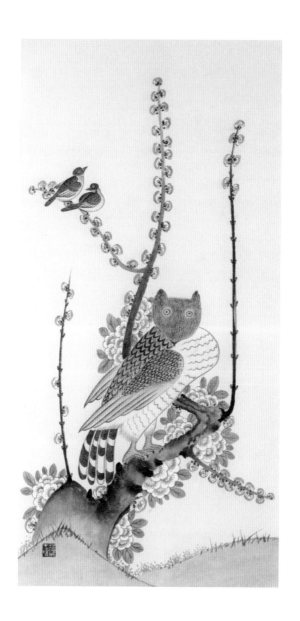

「매화와 부엉이」, 30×60cm, 2013년

분처럼 끊임없이 재물이 샘솟는다는 의미의 '부엉이 저금통'과 없는 것 없이 다 갖췄다는 '부엉이 집을 얻었다'라는 말도 있다. 밤에도 두 눈을 부릅뜸에 따라 주경야독을, 모든 것을 다 보고 있다 하여 벽사辟邪를 의미하기도 한다.

장수, 지혜, 부, 재물, 벽사는 인간이 누리고자 하는 모든 것이다. 이제 고향의 옛 부엉이는 쉽게 만나기 어려운 추억이 되었다. 민화를 통해서나마 신화 같은 부엉이의 의미가 되살아났으면 하는 바람이다.

개구리 겨울잠 깨는
초충도

만물이 겨울잠에서 깨어난다는 절기가 경칩驚蟄이다. 경칩이 지나면 매섭기만 하던 추위는 물러나고 기온은 성큼 올라 따스한 봄기운이 찾아온다.

　개구리는 경칩의 대명사다. 이는 두 가지 이유에서가 아닐까 싶다. 첫째는 온도 변화에 민감한 양서류가 봄기운에 먼저 반응함에 따라 우리 주변의 개구리가 유독 눈에 빨리 띈 데서였을 것이다. 다음으로는 단백질 섭취가 원활치 않았던 시절, 겨울에 사람들이 경칩을 기점으로 개구리 알이나 도룡뇽 알을 몸보신용으로 찾곤 한 것과 연관 지을 수 있다.

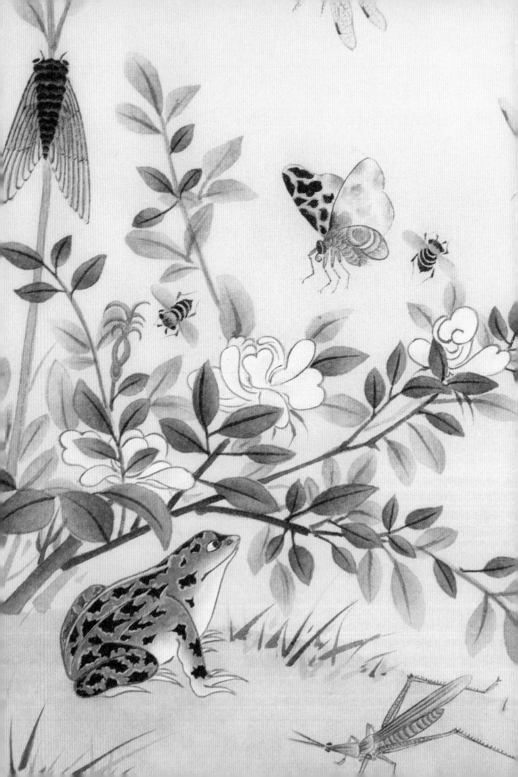

도회지만 벗어나면 지금도 개구리는 우리에게 친숙한 존재다. 개구리가 알에서 올챙이를 거쳐 성체로 변모하는 과정이 사람들에게 신비로움을 자아냈으며, 물(陰)과 땅(陽)을 오가며 살아가는 방식은 상서롭게도 인식되었던 것 같다. 『삼국유사』 '동부여'에 실려 있는 금와왕신화에서도 개구리가 귀한 존재의 출현을 알렸을 뿐만 아니라 다양한 예술작품의 소재로 다뤄졌던 것은 개구리에 대한 사람들의 인식을 잘 반영한 사례라 하겠다.

　민화에서 개구리는 풀과 벌레를 그린 「초충도草蟲圖」에 주로 등장해 왔다. 이 작품을 보면 꽃치자를 중심으로 매미, 잠자리, 나비, 벌이 모여들고 있다. 그 중심부에는 개구리가 늠름한 자태로 앉아 있고 곁에는 방아깨비가 금방 폴짝 뛰어내린 듯 머리는 땅을 향하고 뒷다리는 살짝 들린 채 생동감을 더해주고 있다. 현실적으로는 한곳에 모여 있기 어려운 조합이다. 그런데도 상상력으로 배치한 이들에게는 한 가지 공통점이 있다. 바로 성장 과정에서 반드시 변태變態라고 하는 형태적 변화를 거친다는 점이다. 오랜 기간 인내심을 갖고 애벌레로 지내다가 마침내 허물을 벗고 성충이 되는 단계를 거치는 곤충은 역경을 딛고 일어섬을 상징해왔다. 또한, 멀리 뛰기 위해 먼저 몸을 움츠리는 개구리의 모습은 큰 뜻을 품고 학문에 정진하는 과정에 비유되기도 했다. 이렇듯 한곳에 머물지 않고 고통을 감내하며 더 나은 곳으로 늘 도약하는 생물들을 화폭에 담음으로써 「초충도」는 인간의 삶 가까이에서 항시 사람들에게 일신日新의 긴장을 제공하고 있는 것이다.

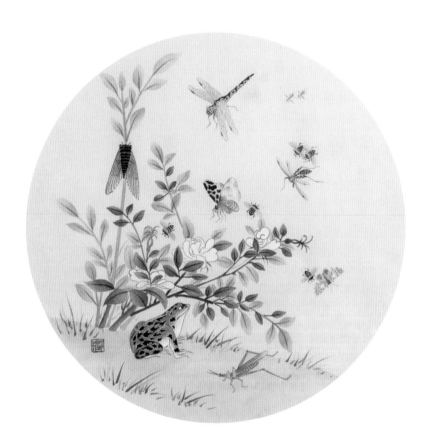

「초충도」, 지름 30cm, 2005년

우리는 어디서든지 눈을 들면 녹음이 가득한 대자연을 만날 수 있다. 스쳐 지나가는 바람에도 삶을 일깨워주는 참 스승이 숨어 있음을 옛 선인들은 일찍이 발견해왔다. 땅 위에서 자라난 작은 풀꽃 하나도 허투루 지나치지 않았고 그 안에서 작은 가르침을 하나라도 찾으려 노력했다. 그리고 이 자연의 섭리가 주는 교훈을 더 오래 간직하려고 붓끝을 놀려 화폭에 담았던 것이다.

「초충도」는 대자연으로부터 발원한 큰 질서와 조화의 가치를 작은 것에서 찾아 따뜻한 시각으로 그려낸 민화의 한 장르다. 이 작품을 통해 다시금 인간이 대자연의 한 조각임을 인식하고 늘 겸양의 마음으로 살아가는 계기를 가졌으면 좋겠다.

버드나무 사이
빛나는 햇살, 앵월櫻月
버드나무와 꾀꼬리

잔잔한 물가에 자리잡은 그리 크지 않은 바위에 여러 생명이 터를 잡아 살고 있다. 웅크리고 앉은 개 모습을 한 바위에 용케도 버드나무 한 그루가 튼실하게 뿌리를 내렸다. 나무의 목덜미 즈음에 있는 가지에 보금자리를 튼 꾀꼬리 부부는 어느새 계란빵같이 노란 새끼 셋을 낳았다. 검은 참깨씨 같은 눈을 반짝이며 어미의 날갯짓소리를 향해 있는 어린 자식들의 몸동작이 애처롭다. 새끼를 보며 날아드는 어미의 마음은 설렘으로 춤을 추고, 앞선 수컷은 먹이를 문 암컷을 향해 고개 돌려 다급한 듯 재촉한다.

꾀꼬리는 한자어로 앵鶯이라 한다. 노란 깃털 때문에 갖게 된 황조黃鳥

등 다양한 애칭으로 불려왔다. 봄철 버들잎이 새로 날 때 그 위를 나는 꾀꼬리는 선인들에게 다채로운 영감을 주어 시구와 그림 속에 자주 표출되곤 했다. 예를 들어, 이규보李奎報는 『동국이상국집東國李相國集』에서 봄철을 '앵춘鸎春'이라 하며 꾀꼬리를 이야기했다.

중국에는 봄철을 앵춘이라하여

꾀꼬리가 꼭 봄철에 나오는데

우리나라에는 사월을

앵월이라 지목하니

이는 지리가 서로 달라

나오는 시기가 같지 않음인지

그 더디고 이른 건 따질 나위 없고

귀에 들릴 적마다 그 소리 싫지 않아

가끔 나뭇가지에 올라

고운 노래 불러주니

새들 가운데 그 소리 가장 아름다워

울적한 나의 심사 조금씩 트이곤 하네

中土導鸎春

鸎必當春出

我邦以孟夏

目之爲鸎月

「버드나무와 꾀꼬리」, 35×70cm, 2021년

豈以地性殊

其來酒不一

遲早更何問

入耳聲不拂

時時到樹頭

好弄歌喉滑

鳥中聲最佳

稍豁中心鬱

　이 글귀에 따르면 꾀꼬리는 봄과 여름 사이 늦봄을 알리는 반가운 존재였음을 알 수 있다. 또한 암수 꾀꼬리는 실제로도 사이가 좋아 금실 좋은 부부를 상징하기도 했으며, 사랑하는 이를 향한 애정과 그리움의 대상으로도 종종 비유되곤 했다. 관련해서는 고려 유리왕의 「황조가」가 있다.

　한편 버드나무는 물가 어디서나 잘 자라는 특성이 있다. 이 나무의 생명력에 대해서는 중국 명대 이시진이 엮은 약학서 『본초강목本草綱目』에 담긴 이야기가 잘 알려져 있다. "양류楊柳(버드나무)는 세로로 두든, 옆으로 두든, 거꾸로 꽂든, 바르게 꽂든 모두 잘 산다"라는 구절에서 특유의 강인한 생명력을 알 수 있다. 빠르게 자라는 것도 버드나무의 대표적인 특징이다. 마치 웃자란 것같이 얇고 길게 생장하면서도 잎은 무성하게 많아 금세 고개를 숙이듯 축축 늘어지는 것이 그것이다.

한편 그림에는 고기 잡는 호랑이라 불리는 물총새 한 마리가 바위 머리를 망대 삼아 입을 벌린 채 사냥감을 기다리고 있다. 개 모양 바위의 머리 위다. 그래서 멀뚱하게 정면으로 시선을 두고 있는 개의 표정이 더 생뚱맞다. 금실이 꾀꼬리만은 못해 외로워 보이기는 해도 제 새끼의 한 끼를 책임지기 위한 모정은 매한가지인 듯싶다. 작은 바위 위에서 오손도손 살아가는 생명의 분주한 일상에는 원근법 따위는 아랑곳하지 않고 화면의 중앙을 대각선으로 가로지르며 제법 화려함을 드러내는 갈대도 한몫하고 있다. 봄 갈대는 으레 떠오르는 가을의 그것과는 사뭇 다른 생동감과 풍요로움을 준다.

고단하고 애타는 것이 우리들의 삶인 듯싶다. 특히 요즘은 더 그렇다. 그런데도 서로 돕고 나누며, 누군가를 배려하다보면 없던 기운도 샘솟는 것이 또 인류가 아닌가. 개 바위와 그 등에 탄 버드나무, 갈대와 물총새, 꾀꼬리는 상호 보완과 어울림의 앙상블이다. 이 같은 하모니로 발색된 민화의 세계관이 오늘 우리에게 작은 위안이 되었으면 하는 바람이다.

화사한 5월의 선물
수국 세 송이

개구리가 깨어나고 라일락 향기가 코끝을 스치며 모처럼 행복감에 젖게 했던 봄이 지나고 짙은 녹음이 더위를 불러올 계절이 다가오고 있다. 여름을 알리는 대표적인 전령사 중 하나가, 작렬하는 태양처럼 둥글고 메밀꽃 무리처럼 탐스러운 수국이 아닌가 싶다.

　수국은 춘삼월 고분고분한 개울물 소리가 거칠어질 무렵, 지난봄에 자란 줄기 끝에서 작은 꽃들이 덩어리로 피어난다. 이렇듯 독특한 꽃의 모양새도 그러려니와 나무 자체도 1~2미터 크기로 무리 지어 생장한다. 수국의 이러한 자태와 군생 덕분에 옛사람들은 신선이 사는 곳에 피는 꽃이라고 여겼다.

「수국 세 송이」, 60×150cm, 2020년

수국의 또다른 이름은 수구화繡毬花다. 꽃송이가 비단에 수놓은 듯 아름답다는 데서 붙게 된 별칭이다. 보통은 작약을 함박꽃이라 한다지만, 우리 고향에서는 수국을 함박꽃이라고 불렀다. 아마도 더는 벌리기 힘들 만큼 크고 밝은 웃음처럼 커다랗고 환함에서 얻어진 애칭일 테다.

함박웃음 같은 수국 세 송이가 큼지막하고 몽환적으로 화폭 상단을 장식하고 있는 내리닫이 그림이다. 아래에는 파랑새 한 쌍이 청록색 바위 위에 사뿐히 앉아 있다. 그 뒤로는 붉은 구슬로 알알이 만든 플라스틱 브로치 같은 '추해당화'가 눈에 들어온다. 이름 그대로 가을에 볼 수 있는 꽃이다.

이 역시 수국처럼 작은 꽃잎들이 한데 어우러지며 피어나는데, 꽃보다는 잎이 넓은 게 특징이다. 둘 다 꽃잎 하나로는 작고 왜소해 볼품없어 보일 것들이, 뭉침으로써 비로소 화려한 아름다움으로 다시 태어난다. 그리고 그 한 송이 한 송이는 다시 하나를 이뤄, 먼 데서 보면 더 큰 군집의 존재감으로 마침내 완성되는 특징을 갖고 있다.

또한, 화폭에서 두 꽃의 상관관계를 유심히 살펴보면 여름(수국)에서 가을(해당화)로 이어지는 시간적 흐름도 발견된다. 이는 유사한 계열의 꽃이어서도 그러겠으나, 관찰자들은 이 작품에 분명 민화적 문법의 또 다른 의도가 숨어 있다는 사실을 엿보게 되면서 그 수수께끼의 정답을 자못 궁금해할 것이다.

이 그림을 이루고 있는 상징체들로 들어가보자. 먼저 한 쌍의 새는 금실 좋은 부부간의 사랑을 말해준다. 그리고 수국과 추해당화는 파랑

새로 기쁜 소식을 전하려는 염원이 오래도록 지속하리라는 것을 유추케 한다. 청록의 바위는 장수를 축원하는 의미까지 보태준다. 풍성한 아름다움으로 부부의 만수 해로를 기원하는 작품이다.

5월은 수국처럼 풍요로운 계절이다. 논일로 바쁜 아버지를 위해 커다란 흰 수국 한 송이를 담은 것 같은 고봉밥을 들녘으로 내가시던 어머니. 이제는 두 분 모두 떠나셔서 더 그리운 어버이날이 있다. 해질녘이면 고향 마을 골목 어귀를 함박웃음으로 가득 채우던 아이들이 한없이 그리운 어린이날도 있다.

수국처럼 한 잎 한 잎이 겹쳐질 때마다 지엄한 불심과 함께 소원성취의 마음까지 더하여 밝힌 연등을 따라, 곧 지극히 자비로운 그분도 중생을 구하러 찾아오실 것이다. 민화가 전하는 한결같은 의미처럼 변치 않는 마음으로 좋은 세상을 꿈꾸며 만들어가라고 가르쳐주시는 스승을 기억하는 날, 그리고 이번 작품에서 파랑새가 물고 온 의미처럼 살아가고 있는지를 돌아보게 하는 부부의 날도 있다. 날씨도 의미도 가족과 함께하기 제격인 계절이다. 모처럼 주변도 돌아보고 성찰과 반성을 통해 감사의 마음을 실천해보는 뜻깊은 시간이 되었으면 한다. 수국과 추해당화, 짙푸른 바위에 내려앉은 파랑새는 나에게도 그 누군가에도 꼭 필요한 선물처럼 우리들의 마음을 따뜻하게 한다.

달콤한 축제, 단오
창포

화면에 박힌 듯 선명한 무늬의 나비 두 마리가 나풀거리고 있다. 그 아래에는 창포꽃 한 송이가 환하게 피어 있고, 뒤로는 붓끝에 먹을 묻혀 놓은 듯한 꽃봉오리가 나비의 날갯짓만으로도 톡 터질 것 같은 기세로 야물게 고개를 들고 있다. 이들을 가만히 바라보고 있는 것은 묵직한 바위다. 창포꽃과 나비, 바위만을 소재로 여백을 최대한 살려서인지 오히려 긴장감이 화면에 가득한 「화접도花蝶圖」다.

　농경 사회에서 행해졌던 세시풍속을 모두 알 수는 없다. 그런데도 으레 창포 하면 단오(음력 5월 5일)를 떠올리게 한다. 단오를 보통은, 모내기의 고단함을 달래기 위해 하루 쉬며 다양한 풍습을 즐겼던 명절

로 이해한다. 이런 단오의 유래는 중국 초나라 회왕 때로 올라간다. 간신들에 의해 억울하게 모함을 받던 정치가이자 시인인 굴원은 자신의 결백과 지조를 보이기 위하여 먹라수汨羅水라는 강에 몸을 던져 스스로 목숨을 끊는다. 이를 가슴 아파하던 주민들은 평소 존경하던 굴원의 시신이 행여나 물고기에 훼손될까 떡을 빚어 강에 던지고 용선을 띄워 시신을 찾았다. 이날이 바로 음력 5월 5일이었다. 이 풍습은 지금도 먹라수 인근에서 재현되고 있다. 이것이 우리나라로 전해져서 단오가 되었다. 단오의 '단端' 자는 처음, 곧 첫번째를 뜻하고 '오午' 자는 곧 다섯으로 통하므로 단오는 초닷새라는 뜻이 된다.

5월 초닷새인 단오에는 창포잎과 뿌리를 삶은 창포물에 머리를 감고, 창포잠이라는 비녀로 단장했다는 '단오장'이 대표적인 풍습이었다. '녹의홍상綠衣紅裳'이라 하여 고운 옷을 차려입고 그네를 타던 여성들과 씨름하는 남성들의 모습도 이때 빼놓을 수 없는 풍경이었다. 이런 장면은 여러 문헌과 신윤복의 「단오풍정」, 김홍도의 『단원풍속도첩』과 같은 그림들에서 익히 볼 수 있다.

이 밖에도 '단오첩'이라 하여, 궁궐에서는 단오절을 축하하는 시를 짓는 풍습도 있었으며, 조선 후기부터 줄어들긴 했지만, 우리 고유의 제사 방식인 '단오절사端午節祀'도 지냈다고 전해진다. 이 절사는 설, 한식, 단오, 추석과 같은 절기나 명절을 따라 행해졌다.

또 봄철에는 쑥이나 수리취로 만든 수레바퀴 모양의 절편을 먹으며 부정한 기운이 오지 않기를 기원했으며, '단오선'이라 하여 여름날 더

「창포」, 47×85cm, 2000년

위를 피하라는 의미로 부채를 나눠주기도 했다. 이렇듯 오랫동안 우리 민족과 함께한 단오였기에 창포꽃은 민화 속에서도 주요하게 다뤄질 수 있었다.

　꽃과 나비는 남녀 간의 조화이자 즐거움이요, 나비와 바위는 장수를 상징한다. 이렇듯 역사와 풍습에 민화적 문법까지 동원하다보면 이「화접도」에는 훨씬 더 풍부한 이야기가 채색되어 있음을 알 수 있다. 이것이 단오에 맛보던 앵두화채 같은 새콤달콤한 민화의 세계인 것이다.

단오 문화 더 엿보기
단오선

"여름 생색은 부채요, 겨울 생색은 달력이다(鄉中生色 夏扇冬曆)"라는 옛 말이 있다. 여름에는 부채를 선물하면 생색이 나고 겨울에는 달력이 좋다는 의미다. 1819년(순조 19년)에 김매순이 한양의 세시풍속을 기록한 『열양세시기洌陽歲時記』에는 이 속담과 함께 부채와 관련한 풍습이 나타난다. 단오가 다가오면 임금은 공조工曹에 부채를 만들라 명하여 이를 신하들에게 하사했다.

신하들은 이를 다시 친척이나 소작인 등에게 나누어주며 애민 정신을 실천하고 부채가 가진 다양한 문화를 함께하고자 했다. 옛 문화의 한 단면을 떠올리며, 조선왕권의 지엄함을 다섯 봉우리에 담아낸 「일

월오봉도」를 민화적으로 해석해 부채에 그려보았다.

　부채 문화는 고려 중기부터 조선말까지 유행한 것으로 보인다. 오늘날 부채는 에어컨이나 선풍기에 자리를 내주었고, 얼음 띄운 커피를 한 손에 든 풍경이 익숙하게 되었다. 그러나 조선시대에는 손에 쥘 만한 것으로 부채만한 것이 없었다. 이렇듯 오늘날과 사뭇 다른 옛 모습을 상상해보는 것은 현재의 일상을 새롭게 보는 계기가 된다.

　옛사람에게 부채는 바람을 일으키거나 햇볕을 막아주는 주요한 기능 외에도 부쳐서 바람이 일어남을 차용해 만복을 불러일으킨다는 염원의 상징물로 인식되기도 했다. 특히 부채는 사대부 이상의 남성들이 즐겨 사용했는데, 휴대하기 편한 접선摺扇이 주를 이뤘다. 반면 여성들은 접히지 않는 단선團扇을 애용했다. 부채는 교양인의 필수 소지품으로, 불편한 상황에서는 얼굴을 가리기도 했고, 풍류를 즐길 때에는 장단을 맞추는 용도로도 활용되었다.

　게다가 벼슬아치들에게는 지휘나 지시를 위한 도구로도 사용되었다. 역사극만 봐도 극중 인물이 부채로 무언가를 내리치며 상대를 질책한다든지, 접었다 폈다 하며 불편한 심기를 드러내는 모습을 종종 볼 수 있지 않은가. 이처럼 부채는 옛사람들에게는 생활필수품이요, 오늘을 사는 우리에게는 옛 문화를 공유하는 중요한 매개체다.

　손을 장식하는 물건은 그 사람의 성품과 취향을 대변해준다. 손에 든 휴대전화만 해도 기종과 꾸미기에 따라 사용자의 개성이 느껴진다. 그렇다면 부채를 구성하는 재료와 장식은 어떠했을까? 먼저, 뼈대를

「일월오봉도」 부채, 53.5×30cm, 2020년

이룬 대나무 살이 가장 중요한데, 겉으로 드러난 바깥쪽 대나무 살에는 박쥐나 나비 등의 무늬를 새겼다. 비단이나 종이로 덮는 속 살대의 개수에는 신분의 고하가 숨어 있었다. 사대부 이상은 38개 이상의 속살이 허용되었고, 50개 이상의 속살로 이뤄진 백첩선白貼扇은 왕실용 부채에만 쓰일 수 있었다.

손으로 쥐는 부채의 상단에도 특별한 장식을 하였는데 이를 선추扇鎚 또는 선초扇貂라 한다. 보통은 매듭 선추를 달았으나 때로는 응급약을 담은 옥추단玉樞丹이나 이쑤시개와 귀이개를 넣는 초혜집 또는 나침반인 패철 등을 매달아 실용성을 높이기도 했다. 그리고 면에는 글과 그림을 담아 자신의 취향을 드러냄으로써 완전한 자신을 완성했다. 여유와 낭만이 실종된 삶은 즐거울 수 없다. 단오가 오기 전에 서둘러 여름 생색용 부채 몇 점을 준비해봐야겠다.

주변을 밝히는 시원한 그늘
연화도

연꽃은 못이나 논과 같은 흙탕물에서 자라면서도 때묻지 않고 맑게 피어난다. 이러한 모습에 감동하여 예로부터 많은 이들이 연꽃의 자태를 닮고자 했다. 인도의 토속 종교나 불교 등에서는 연꽃의 청초한 모습에 여러 의미를 더 부여했다. 불자들은 연꽃이 부처님의 탄생을 알리기 위해 피었다고 믿었으며, 종자가 많이 달리는 것을 보고 민간에서는 다산의 징표로 삼았다.

특히 불가에서는 신성한 연꽃이 자라는 연못을 극락세계로 보고 사찰 경내에 많이 조성했다. 다신교 사회인 인도에서는 신자들이 연꽃 위에 신상神像을 올려놨는데 이것이 붓다나 보살이 연꽃 대좌에 오르거

「연화도」(8폭), 각 43×106cm, 2013년

나 앉는 풍습으로 이어졌다. 중국에서는 불교 전파 이전부터 진흙 속에서 깨끗이 피는 연꽃을 속세에 물들지 않는 군자의 꽃으로 여겼다.

한편, 민화에서도 역사와 종교에서 부여된 연꽃의 다양한 의미를 입체적으로 가져와 상징화했다. 어려운 환경을 이겨내고 핀다고 해 군자를 상징하는 군자화君子花의 전형으로 받아들였고, 꼿꼿한 줄기로 멀리까지 고아한 향기를 보내는 모습을 올곧은 인품에 비유했다. 둥근 연잎은 자애로운 성정의 표현이라고 생각했다.

예나 지금이나 인품이 고매한 사람 주변에는 인파가 북적이기 마련이다. 이상적인 인간상을 상징하는 군자의 꽃인 연꽃에도 많은 생명체가 모여들었다.

대개는 민화 속에서 자연물은 이상적으로 그려진다. 그러나 「연화도蓮花圖」에서는 연잎이 시들어 말라 있거나, 때론 찢어져 있기도 한다. 오래도록 편안하게 살고 만사 역시 뜻하는 대로 이뤄지기만 한다면 얼마나 좋겠는가마는 우여곡절을 동반하는 것이 또 삶의 한 단면은 아닐지, 넌지시 깨달음을 주는 듯하다.

군자로 의인화한 연꽃의 성숙한 자세와 길상을 향한 무구한 염원이 어우러진 「연화도」는 이렇듯 우리들의 삶을 축복하고 있다. 참 소박하지만 깊은 뜻을 담고 있다. 많은 것을 소유한 채 살면서도 마음이 허함은 무슨 까닭일까? 공허하고 허탈할 때가 많다. 소유한 것이 전부가 아니기 때문은 아닐까? 「연화도」에 자꾸 눈이 가는 이유도 여기에 있다.

연한 바람을 타고 살랑거리는 크고 넓은 연잎과 꽃의 움직임에서 한

여름에 쏟아지는 소나기와 같은 경쾌함이 묻어난다. 그 나부낌에 몸을 맡긴 채 곡예 하듯 날고 있는 제비 한 쌍은, 흥부전의 박씨는 아니어도 잊고 있던 옛 추억을 물고 온 듯해 반갑기만 하다.

때가 되면 어김없이 날아와 고향집 처마 밑에 터를 잡아, 한철 우리 가족으로 살곤 했던 제비는 그래서 늘 편하고 친근한 존재다. 그때 그 제비와 함께했던 형제들은 이제 장년이 되어 손주 볼 나이가 되었건만, 부모님과 함께 살던 그 앳된 시절의 기억은 여전히 앨범 속 흑백사진처럼 깊이 간직되어 있다. 이처럼 제비는 우리와 함께하며 사람들에게 해가 되는 해충을 부지런히 잡아, 제 새끼 입에 아낌없이 물려주며 생명을 키워냈던 자애로운 익조益鳥였다.

제비는 음력 3월 3일 무렵이면 어김없이 찾아와 집을 짓고 가정을 일군 후 음력 9월 9일이 되면 따뜻한 남쪽 나라로 떠나곤 했다. 그리고 또 이듬해가 되면 옛 둥지로 다시 돌아오는 신비한 능력으로 사람들에게는 영특하고 신묘한 조류로 받아들여졌다.

우리에게 제비가 더 가까워진 것은 『흥부전』 덕분이다. 소설에서 다리가 부러져 흥부에게 구원을 받은 제비는 불쌍한 민중의 대변자로 등장한다. 또 행운의 박씨를 물고 와서 보은하는 모습은 그가 하늘의 전령임을 시사하고 있다. 또 흥부와 놀부가 상징하는 선과 악을 구분하는 것도 바로 이 제비였으니, 제비는 눈에 보이는 오묘한 행실만큼이나 다채로운 복선으로 소설의 깊이와 재미를 더해주고 있다. 이런 상징성을 지닌 제비이건만, 안타깝게도 산업사회로 접어든 후에는 그야말로

물 찬 제비를 보기 어려우니 그저 아쉽기만 할 따름이다. 그나마 우체국의 심벌마크나 '제비가 작아도 강남 가고, 참새는 작아도 알을 낳는다'(둘 다 작은 새로 체격은 작아도 할일은 다 한다는 뜻)라는 여러 속담으로, 또는 1990년대 맵시 좋은 사람을 다소 냉소적인 의미로 비유했던 '제비족'과 같은 말로나마 남아 있어 다행이라는 헛헛한 생각이 들기도 한다.

현대인들은 너나없이 바쁘다. 홍수 난 강물에 떠내려가는 부유물처럼 '왜 살고 있는지?' '어디로 가는 것인지?' 목적도 방향도 모른 채 그저 바쁘기만 할 때가 많다. 이렇듯 부질없는 일상에서도 민화 속 제비는 우리가 잠시 잊고 있었던 무언가를 생각해보게 한다. 끈끈하게 함께하면서 만들어낸 공동체 의식, 바지런하게 집을 짓고 쉬지 않고 먹이를 물어 나르는 본성과 생명의 의지가 우리에게 던져주는 것은 다름 아닌 희망이다. 오늘 우리의 일상을 다시금 되돌아보게 하는 값진 메시지인 것이다. 그 기억을 다시 찾아준 「연화도」 속 제비의 소중한 가치가 길게 기억되었으면 한다.

한여름의 정경
수박과 고슴도치

오랜 세월, 거친 비바람을 견디며 색이 바랜 암석의 강인한 기운을 받고 자란 넝쿨들이 세차게 뻗어나갈 기세다. 이 여린 생명력 사이사이로 커다란 수박 네 덩이가 야무지게 자리잡고 있다. 수박을 갉아 드러난 붉은 과육에 머리를 박은 고슴도치의 성근 가시는 긴장감 속에 삶의 의욕을 담아 잘 여문 밤톨 같다. 등 가시에 오이 하나를 깊이 박아 짊어진 한 녀석은 이를 쉽사리 지나치지 못한 채 머뭇거린다. 여하튼 한여름의 풍요로운 광경이다.

여름 하면 떠오르는 게 시원하고 달콤한 수박이다. 고향에서 농사일이 한창일 때 새참으로 받아든 반달 수박을 하모니카 불듯 먹으며 씨

를 뱉다보면 금세 갈증은 사라지고 고단함 역시 잊었다. 점심 후식으로 내준 수박 몇 조각을 먹다보니 이런저런 옛 생각으로 잠시 상념에 젖는다.

고려 말기 문신 이색李穡은 수박을 일컬어 "맛은 단 샘물과 같고 빛깔은 눈꽃과 같다"라고 묘사했다. 더 나아가 하얀 속살은 얼음에, 푸른 껍질은 빛나는 옥에 비유했다. 이렇듯 수박은 조선 후기까지만 해도 귀한 음식이었다. 『조선왕조실록』 세종 23년(1441) 11월 15일 편을 보면 수박 한 통이 쌀 다섯 말 값에 이름을 알 수 있다. 이처럼 수박은 아무나 먹을 수 없는 귀한 음식으로 임금께 진상한 대표적인 품목 중 하나였다. 유혹을 못 이겨 이를 훔쳐먹은 궁중 관리직들이 곤장을 맞고 귀양살이까지 했다는 기록도 심심치 않게 확인할 수 있다.

이렇듯 귀한 수박은 껍질의 두께만큼이나 상징성이 덧붙여졌고, 둥그런 생김새나 문양, 속살의 다양한 색채는 당시 문인들의 심미적 대상으로 회화나 공예 등 예술적 소재가 되기도 했다. 회화 중에서는 「감모여재도感慕如在圖」 「책거리」 「초충도草蟲圖」 등에 한 통 그대로, 또는 단면이 드러난 모습으로 묘사되어 있다. 특히 제사를 지낼 때 배치했던 「감모여재도」의 배경 그림은 수박의 의미를 더해준다. 한여름에만 먹을 수 있는 음식이자 해갈은 물론 약재로도 쓰였던 수박을 그림에 담음으로써 사시사철 조상님께 공양하고 싶은 효심을 반영하고 있는 것이다.

빼곡히 박힌 수박씨는 다산과 기복의 상징이다. 이는 참외, 석류 등

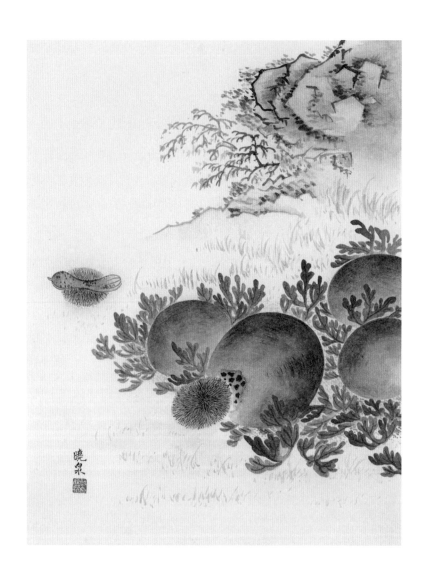

「수박과 고슴도치」, 32×42cm, 2023년

씨가 많은 과일에 유교 문화의 직관적 이입을 통해 해석되고 있음을 알 수 있다. 좌측 고슴도치의 등에 실린 오이 역시 씨가 많아서 다산과 풍요의 기원을 의미한다. 따라서 이를 종합해볼 때, 번손하여 굳건한 바위처럼 온 가족이 행복할 것을, 넝쿨을 타고 주렁주렁 열린 오이나 수박(瓜瓞綿綿)을 통해 드러내고 있다.

오늘날 수박은 아무때나 쉽게 맛볼 수 있게 되어서인지 그 의미 또한 퇴색해버렸다. 그렇더라도 변하지 않는 염원인 사랑과 풍요, 번족과 행복을 민화 속 수박을 통해 재확인할 수 있음은 시간을 초월하여 적지 않은 의미로 다가온다.

황금빛 물결 일렁이는
오곡 풍년의 행복
토끼 삼 형제와 새 가족

낮과 밤의 길이가 같아지는 추분이다. 아직도 한여름의 열기가 완전히 사라진 것은 아니지만, 이때를 기점으로 천둥소리는 사그라지고 곤충들은 월동을 위해 땅속으로 들어가며 물이 마르기 시작한다고 한다. 농가도 이즈음부터 본격적인 가을걷이로 분주해진다. 추분에 부는 바람을 도구 삼아 이듬해 농사의 풍년과 흉년을 예상해보는 농점農占을 쳤고 장수를 위해 노인성(壽星)을 향해 제사를 지내는 풍습도 있었으니 여러모로 예사롭지 않게 보내야 할 절기인 듯싶다.

이런 마음으로 그림을 보니, 잘 여문 오곡의 황금빛 물결 같은 색감이 그득 펼쳐져 있다. 맨 아래 갈색의 흙 위에는 튼실하게 잘 익은 조

가 겸양의 고개를 숙이고 있고, 이 진수珍羞의 성찬盛饌을 놓고 새 한 마리와 토끼 삼 형제가 행복감을 만끽하고 있다. 그 위에는 이 장면을 흐뭇한 미소로 바라보고 있는 만개한 꽃들이 분위기를 더욱 고조시키며 사이좋은 한 쌍의 새에게는 달콤한 휴식처를, 나비 손님에게는 단 꿀을 아낌없이 내어줄 넉넉함으로 우뚝 서 있다.

맨 위에는 나뭇가지 위에서 사랑을 속삭이는 한 쌍의 새나, 조를 탐하기 위해 여념 없는 새를 시샘하는 듯, 상상력을 불러일으키며 비류직하 하는 새의 표정과 동세가 비장하다. 아이들의 소꿉놀이처럼 요란해 보이지만 전반적으로는 행복한 장면이 곳곳에 흐르고 있는 것 같은 오밀조밀한 구도와 민화적 표현 방식 때문이 아닐까 싶다. 이를 통해 번잡하기 쉬운 이맘때의 마음을 동심의 세계로 유인하며 차분하게 어루만져주고 있는 듯하다.

이렇듯 민화 화조도는 금실 좋은 한 쌍의 새처럼 화목한 가정을 꿈꾸며, 비록 작은 알곡이지만 아낌없이 내어줄 줄 알고, 이를 나눌 줄 아는 작은 생명체를 통해 더불어 풍요로운 삶을 염원하는 마음을 느껴볼 수 있다.

옛사람들의 이런 심상은 지금까지도 공감을 불러일으키며 전통 민화를 바탕으로 현대성이 가미되며 동시대 민화로 이어지고 있다. 하늘은 높고 말은 살찌는 이 계절에 밤하늘의 별빛은 더 총총하다. 그러나 지금 우리가 보는 별빛은 거리에 따라서는 수백 년 전, 더러는 수천수만 년 전의 것이라고 한다. 과거와 현재가 맞닿아 있음을 말해주는 대

「토끼 삼 형제와 새 가족」, 20×55cm, 2020년

목이다. 이는 더 나아가 옛것을 지금 봄으로써 온고지신溫故知新과 법고
창신法古創新의 실마리를 제공하는 것으로 우리 민화에서도 고스란히 나
타나고 있는 현상이다.

추분, 된더위 작열하는 태양의 기운을 받아 생장하던 생명의 열정이
엊그제 같은데, 이제 서서히 땅은 식어가고 침묵의 긴 휴식을 맞이하게
될 자연의 순리를 우리도 어쩔 수 없이 순응하는 순간이다. 이 순리의
바탕은 공존과 상생이 아닐까 한다. 요즘 같은 때, 도토리 같은 임산물
을 불법적으로 채취하며 동물들의 겨울나기를 어렵게 하는 이들이 있
다는 뉴스를 얼마 전에 접한 적이 있다. 인류는 홀로 살아갈 수 없는 존
재임을 스스로 증명하며 진화해왔다. 그런데도 미끈하게 이어진 아스
팔트나 빌딩 숲에 현혹되어 인간 말고는 아무것도 볼 수 없게 되었다.
그 망각이 가져온 고통이 점점 심화되고 있음을 자각하면서도 말이다.

우리 민화는 사람들에게 한사코 함께 행복하고 사랑하며 살자고 말
한다. 이를 강조하기 위해 작가들은 각종 은유적 상징물을 동원해, 배
려하고 양보하며 겸손하고 순리대로 살자는 뜻을 조형화한다. 이러한
마음가짐으로 기도하듯 산에 오를 때 비로소 보일 듯 말 듯 자리잡은
불로초 삼 형제를 찾을 수 있는 행운도 주어질 것이다. 길어지는 밤처
럼 행복의 크기도 커졌으면 좋겠다.

평안한 삶을 기원하는
국화와 메추리

이맘때가 되면 푸른 하늘, 추석, 오곡과 백과, 만월, 형형색색의 단풍으로 어우러진 가을은 형언을 허락하지 않고 무상함을 남긴 채 떠날 채비를 한다. 이를 틀어잡기 위해 가을의 전령인 샛노란 소국 한 아름을 품에 안아 화실에 들인다. 화병 중에서 제일 큰 것을 찾아 가득 꽂아 창가에 두면, 소국은 그야말로 가을의 소국小國을 펼쳐놓는다.

　계절을 깨우는
　빗방울은
　가을을 입에 물고 와

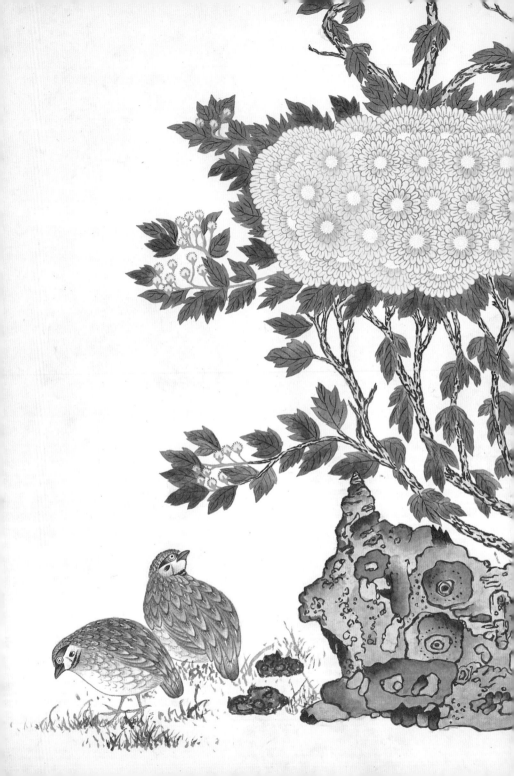

국화 위에 내려놓는다.

 주인자의 시 「국화의 향기」가 현실이 되는 순간이다. 이렇듯 소국의 둥그스름한 자태와 진한 향기를 즐기는 것이 나에게는 큰 낙이요, 행복인 때가 요즘이다.

 서양에서 국화는 태양빛을 머금은 황금색 꽃이요, 동양에서는 찬 서리에도 아랑곳하지 않고 피어나는 절개와 불로장생의 의미로 많은 사랑을 받아왔다. 이에 더해 두툼한 줄기에서는 강한 생명력을, 제각기 뻗어난 잎사귀에서는 자유분방함을, 옹기종기 모여 피어난 꽃들에서는 우리네 삶의 정겨움을 느끼게 해 각별해진다. 그 마음을 담아 그린 「국화와 메추리」는 한 해를 함께 일궈온 소중한 인연들을 떠올리게 하고 마음속 깊은 곳까지 잔잔한 향내를 퍼뜨려 성찰의 시간을 주기도 한다. 묵상하듯 작품 앞에서 잠시 호흡을 멈추자 지나간 인연이 설화처럼 되살아나 향처럼 흩어지고, 비로소 작품에 그려진 소재가 하나하나 눈에 들어오기 시작한다.

 먼저 작품 하단에 메추리 한 쌍이 보인다. 한 녀석은 잡풀 속에서 무언가를 응시하고 있고 다른 한 마리는 국화꽃 한 더미를 올려보고 있는 것이 차라리 태평하다. 본래 철새인 메추리는, 삶의 터전이 일정하지 않아도 순박한 성질로 살아가는 모습이 마치, 주어진 여건이 넉넉지 않아도 만족하며 살아가는 안분지족安分知足의 가치를 떠올리게 한다. 메추리를 말하는 암鵪 자의 한자음이 편안할 안安과 비슷하고, 국화

「국화와 메추리」, 65×135cm, 2020년

의 국菊은 머물 거居와 유사하다. 따라서 그림 속 국화와 메추리는 안거安居, 즉 편안한 삶을 축원하는 의미를 지닌다.

국화꽃이 뿌리내린 바위로 눈을 돌려보니 형태가 부엉이를 형상화한 것을 알 수 있다. 예로부터 바위는 오래도록 굳건해 '장수'를 상징하였는데, 민화에서는 이를 호랑이, 토끼, 개 등의 형태로 표현하여 길상의 의미를 더했다. 우리 표현에 '부엉이살림'이라는 말이 있다. 이는 먹이를 집에 저장하는 부엉이의 습성에서 비롯한 것으로 모르는 사이에 살림이 늘어나는 것을 비유했다.

또 부족함 없이 가득한 살림살이를 빗대어 '부엉이 곳간'이라는 말도 있다. 부엉이는 부릅뜬 눈으로 재물을 지키고, 부를 늘리는 것을 상징하는데, 바위에 새김으로써 오래도록 풍요로운 삶을 기원한 것임을 알 수 있다. 그저 만인이 이랬으면 좋겠다.

달밤의 기러기가 전하는
행복의 묘약
노안도

한 조각 구름 속의 기러기가

기럭기럭 우노라니 봄은 가고 다시금 가을일세

남으로 왔다가 갑자기 북으로 가면서

세상 사람들의 머리만 세게 하는구나

一點雲中鴈

嗷嗷春復秋

南來忽北去

白盡世人頭

_추재 조수삼, 「기러기 소리를 들으며」

휘영청 둥근 보름달이 가을밤 갈대밭을 가득 비추고, 하루 여정을 무사히 마친 기러기들이 서로를 정겹게 맞이하며 하나둘 내려앉고 있다. 「노안도蘆雁圖」는 바람 소리가 들리는 듯 갈대가 우거진 물가에 기러기가 날아드는 자연의 아름다움에서 느끼는 흥취를 담아내고 있다. 노후의 평안을 뜻하는 '노안老安'과 음이 같아 노년의 행복과 장수를 상징한다. 조선 중기 이후 크게 유행했고 근대에 이르기까지 화가들이 즐겨 다룬 화제로 중의적인 내용까지 곁들여 서정적인 아름다움이 가득하다.

이번에 소개하는 작품은 내가 2006년경 전통 「노안도」에서 영감을 얻어 고즈넉한 분위기 속 기러기들의 평온한 모습을 담고자 한 것이다.

자연을 벗삼아 살던 선조들은 가을이면 남쪽으로 왔다가 봄이 되면 북쪽으로 떠나는 새들의 움직임을 유심히 살폈고 이들의 여정을 통해 계절의 변화를 감지하곤 했다. 시간이 흘러 다시 찾아온 새들은 새로운 소식을 가져온 반가운 손님인 동시에 세월의 무상함을 반추하게 하는 내면의 거울이자 자아를 성찰하게 하는 전령사였다.

기러기는 한번 짝을 맺으면 평생을 배필과 함께 살아간다. 따라서 신의를 알고 지조를 지키는 조류로 여겨 전통혼례에서는 결혼 당일 신랑이 대례를 치르러 신부 집에 갈 때 나무로 만든 기러기를 가지고 가서 초례상醮禮床 위에 놓고 절을 하는 전안례奠雁禮 때 쓰기도 한다. 이 기러기가 현대에 와서는 '기러기 아빠'라는 이상한 이름으로 등장하며 외로움과 고독, 가장의 무거운 책무를 말하기도 해 씁쓸하다.

「노안도」, 160×100cm, 2006년

현대인들은 바쁘다. 마땅히 해야만 하는 일상의 과제뿐 아니라 자신보다는 주변 환경에 맞추기 위해 고군분투한다. 불나방처럼 한곳만을 향해 달리다가 문득 신호에 걸려 가속페달을 멈췄을 때, '지금 인생이 잘 흘러가고 있는 것일까?' 자문하곤 한다. 그래서 틈틈이 사색하고 마음의 숨구멍으로 호흡하는 연습을 평소에 해놓는 것이 중요하다. 가족, 친구 등 소중한 인연과 시간을 함께하며 삶의 밀도를 높이고, 오늘도 수고했노라 자신을 스스로 다독이며 주어진 순간에 감사하고 만족할 줄 아는 마음도 필요하다.

열심히 하루를 마치고 서로를 정겹게 맞이하는 달밤 아래 기러기들의 모습에는 어떠한 근심이나 욕심이 보이지 않는다. 그것이 「노안도」가 현대인들에게 보내주는 행복의 묘약이다.

상상과 현실 속,
우리를 지켜주는 신
황룡·청룡도

민화의 소재 중 가장 멀고도 가까운 것이 '용'이 아닐까. 하늘로 승천하면서도 여의주를 앞발로 쥐거나 입에 물고 있는 모습은 한시라도 권위와 위엄을 내려놓지 않으려는 듯 당당하다. 용은 실존하지 않는 상상의 동물이다. 그런데도 유구한 역사 속에 강인한 생명력으로 지금도 살아 있다.

작품은 구름 가득한 무한의 공간 속에서 용이 신비스러운 자태를 보이고 있는 딱 그 모습 그대로다. 신묘하면서도 위협적이고, 괴기스럽다가도 친근하며, 둥그런 눈망울은 순박한 촌노 같기도 해 친숙하기까지 하다. 중국 위나라 때 장읍張揖이 지은 자전字典 『광아廣雅』에는 용은 아

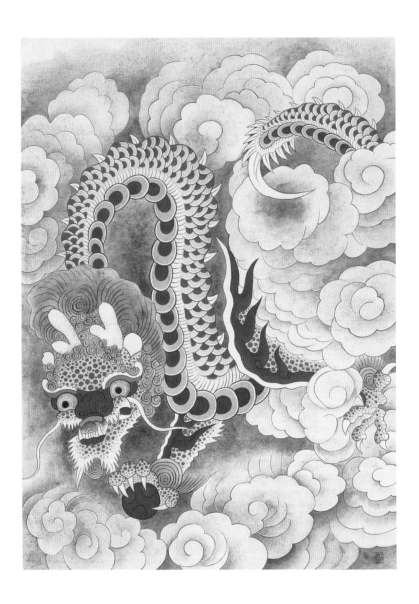

「황룡도」, 79×109cm, 2006년

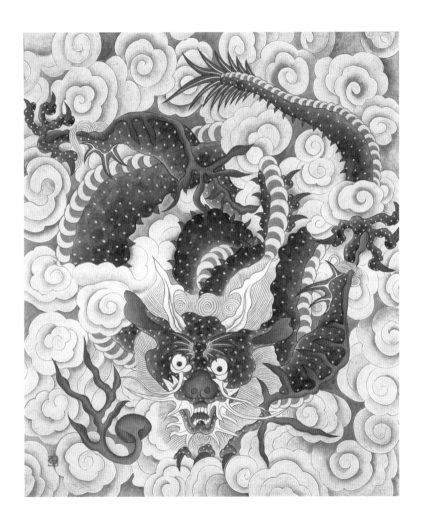

「청룡도」, 79×95cm, 2006년

홉 가지 동물과 비슷한 모습을 지니고 있다고 기록되어 있다. 머리는 낙타, 눈은 토끼, 뿔은 사슴, 몸통은 뱀, 귀는 소, 비늘은 잉어, 배는 큰 조개, 주먹은 호랑이, 발톱은 매가 그것이다. 또 몸에는 81개의 비늘이 있으며, 입 주변에는 역시 잉어처럼 긴 수염이 있다. 이는 모든 동물의 조상 격이 용이라는 것이다. 따라서 용이 아홉 동물을 닮은 게 아니라 용을 통해 아홉 가지 동물이 생겨났다고 보는 것이 옳지 않을까.

이런 용을 조선시대에는 강하면서도 자애로운 존재라 여겨, 최고 위엄인 왕의 권위를 상징했다. 용안(얼굴), 용상(자리), 용루龍淚(왕의 눈물), 용포(옷) 등 임금의 신체와 도구까지 여러 궁중 용어로도 사용되어 권위를 더했으니 말이다. 이런 용의 권위와 상징으로 말미암아 용은 충심忠心을 다하고자 하는 상징체가 되었고, 입신양명을 위해서는 거쳐야만 하는 관문에서도 등용登龍이라는 최상좌를 차지하기도 했다.

민간 신앙에서 용은 좀더 포괄적인 의미로 받아들여진다. 농경을 보호하는 비의 신이자, 풍파를 주재하는 바다의 신으로서 풍년과 풍어를 기원하는 상징체로 용은 활용되었다. 이러한 믿음이 바탕에 있었기에 액막이를 위한 「문배도門排圖」로도 용은 인기가 높았다. 용의 이 모든 기능이 잘 반영된 그림이 민화 「운룡도」다. 「운룡도」에는 동서남북과 중앙의 다섯 방위를 지키는 오방신장五方神將으로 청룡, 백룡, 적룡, 흑룡, 황룡이 각각 그려진다. 이 가운데 황룡이 왕의 의인체다. 따라서 황룡이 가장 많고 그다음이 청룡이다.

용은 이외에도 건축, 도자기, 문방사우, 규방 도구 등에서 폭넓게 등

장해왔다. 따라서 우리 선조들은 용이 멀리 있다고 여기지 않았다. 궁궐에도, 하늘과 바다에도 용은 있었으며 심지어는 우물 속에도, 동네 앞을 흐르는 냇가에도 살아 있을 것이라 믿었다. 이를 통해 닿기 어려운 이상향을 꿈꿔보기도 했으며, 한 번도 가보지 못한 바닷속 용궁 세계를 상상해보기도 했다. 그러한 까닭에 용은 실존체가 아님에도 불구하고 가장 강력한 생명력으로 현존하고 있으며, 상상의 동물 중 유일하게 십이지신에 포함되어 있기도 하다.

오늘날 사회는 초연결을 지향한다. 과거에도 없었던 것은 아니지만, 온라인과 스마트폰의 기술력에 기반한 플랫폼들이 사람들의 모든 삶을 좌우하는 시대가 되었다. 세대 간과 시대 간은 물론 실제와 가상현실을 넘나드는 시대를 우리는 살아가고 있는 것이다. 민화에 등장하는 것처럼 늘 가까이에 있던 용은 현상과 상상을 이어주는 플랫폼이었기에 지금도 우리와 함께하고 있는 것은 아닌지 생각해보게 된다.

옛사람들은 수양을 통한 입신양명과 행복 추구에 관심이 깊었다.
「파초」「책거리」「평생도」「호피장막도」와 「호렵도」 등은
이를 잘 드러내는 민화의 한 장르다. 작품을 치장하는
화려함은 물론 「관동팔경도」나 「경직도」와 같이
생활에 방점을 둔 작품은 당시의 삶을 잘 말해준다.

2장

선인들의
일상과 삶

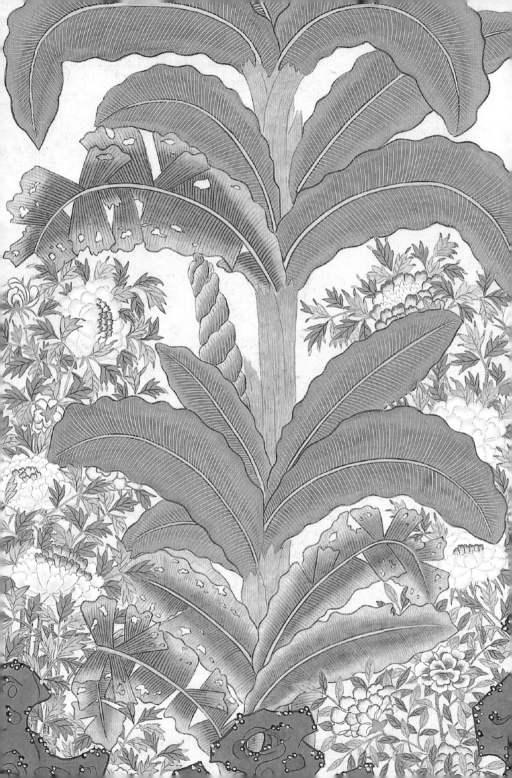

끊임없는 학문 수양의 의지를 담아
파초도
————

지난봄에 자주 가는 인사동의 한 단골 식당에서 파피루스 몇 뿌리를 선물받았다. 평소 접해보지 않았던 식물이었기에 햇볕이 잘 들어오는 화실 창가에 놓고 애지중지 정성을 들여 돌봤다. 그랬더니 가냘프게만 보였던 뿌리에서 기특하게도 새순이 나기 시작했다. 지금은 천장에 닿을 만큼 자리를 잘 잡아 화실에서 주인 행세를 하고 있다. 날마다 이 녀석의 변화를 지켜보는 것이 즐거움이다.

화실을 찾는 이들 역시 호기심어린 눈으로 이 식물의 자태를 요리조리 살펴본다. 고대 이집트에서는 이를 어떻게 종이 대용으로 썼을지 갸웃하며, 공간을 거슬러 나일강 언저리까지 다녀오는 상상을 하곤 한다.

「파초도」, 55×80cm, 2012년

이를 지켜보노라면, 생장의 모습이 마치 민화 속에 자주 등장하는 파초를 떠오르게 한다. 이렇듯 내게도 파초는, 화실을 떡 차지한 파피루스처럼 친근한 그림의 소재였다. 먼저 이 그림의 한가운데에는 커다란 파초가 있다. 그 아래에는 괴석이 있고, 사이사이에는 모란꽃이 빼곡하다. 여백의 아름다움은 온데간데없고, 답답하리만큼 꽉 찬 구도가 나름 짜임새를 보인다. 그런데도 넓게 드리워진 파초잎의 초록은 눈과 마음에 시원한 그늘을 드리우는 듯하다.

파초는 예로부터 학문 수양을 향한 열정을 상징해왔다. 이는 당대唐代 초서의 대가로 추앙받는 회소懷素의 이야기에서 비롯한다. "가난하여 종이에 글씨를 쓸 수 없어 고향에 파초 1만여 그루를 심어 그 잎을 따서 글씨를 썼다"라는 일화가 그것이다. 이와 더불어 회소가 심은 파초로 인해, 거처한 곳에서 바라본 하늘이 녹색처럼 보였다고 한다. 따라서 그곳을 녹천암綠天庵이라 칭하였는데, 그런 연유로 파초는 '녹천'이라 불리기도 하며 다양한 시와 글귀에 인용되곤 했다.

한편 파초는 그림에서 보는 바와 같이 밑동을 서로 감싸며 겹겹이 자라나는 잎들로 인해 헛줄기를 이뤄 자라는 특징을 보인다. 즉 먼저 나온 잎이 어느 정도 자라다가 시들면 곧이어 새로운 잎이 밀고 나오는데 이러한 생장적 특징 역시 당시 사람들에게 깊은 인상을 주었다. 문인들에게는 끊임없이 이어지는 학문을 향한 수양의 의지를 되새기게 하는 것으로 보였던 것 같다.

어떤 관점에서는 포기하거나 멈추지 않는 불굴의 의지, 혹은 불멸,

무한의 세계나 정신을 생각하게도 한다. 이처럼 파초는 단순한 정원수나 완상의 대상을 넘어 문학이나 예술의 소재로 즐겨 다뤄졌으며 일상에서도 파초는 지혜와 교훈을 주는 매개가 되기에 이르렀다.

조선시대 정조가 군주의 자세를 생각하며 수묵으로 그려낸 「파초도」가 그러하고, 당시 사람들이 집 마당에 심되, 반드시 그 푸른 잎이 창가에 비치게 하여 그윽한 정취를 누렸다는 풍류 역시 이에서 비롯됨을 알 수 있다.

민화 속에서 파초는 주로 괴석, 모란과 함께 그려진다. 먼저 괴석은 자연을 가까이하고자 하는 의지와 더불어 항구 불변의 의미도 갖는다. 모란이 갖는 부귀영화의 의미까지 보태, 이를 종합해보면 길상의 가치가 극대화된 것을 알 수 있다.

온갖 진귀품 싣고 덩실덩실
책거리 I

'열 길 물속은 알아도 한 길 사람 속은 모른다'라는 말은 늘 믿었던 사람에게서 상상 밖의 태도를 발견했을 때 쓰는 표현이다. 의외의 태도를 보이는 친구에게 한동안 당혹스럽다가도 '허허' 무릎을 치며 그것도 친구의 일부임을 인정하고 받아들이게 된다. 이처럼 한 길 사람 속이 내 짐작과 다를 때 우리는 극심한 스트레스를 받기도 하지만, 한편으로는 자신을 성찰하여 지혜를 얻기도 한다. 이 같은 사람의 마음은 과거에도 오늘날에도 매한가지였을 것이다.

이런 점에서 책은 오랜 시간 사람들의 심금을 울리면서 지혜를 찾고 안정을 취하는 매개가 되어왔다. 이번에 소개할 작품 「책거리」는 우리

들의 마음을 팔색조처럼 움직여놓곤 하는 책의 다채로운 영향력을 상징적으로 보여주고 있는 듯해 슬그머니 꺼내보았다.

농담처럼 '춤추는 책거리'라고 부르곤 했던 이 작품은 우선 동세가 사람들의 알 수 없는 마음처럼 불안정하면서도 역동적이다. 책거리를 처음 접하는 제자들에게 이 그림을 임모케 할라치면 같은 부분에서 어김없는 질문이 던져졌다. 그림이 조금 비뚤어진 것 같은데 계속 진행해도 되는지에 대한 의구심이다. 서구의 원근법에 익숙해져서인지 책갑을 중심으로 작품 부분 부분에서 엿보이는 역원근적 각도의 선을 선뜻 따라나서기가 석연치 않아서다. 그럴 때면 원래 그림의 문법이 그렇다며 계속 진행할 수 있도록 용기를 북돋아주는 수밖에 없다.

그렇게 완성되었을 때, 민화를 잡아주는 힘은 다름 아닌 파격에서 온 불균형의 기막힌 조화임을 알 수 있다. 그뿐만 아니라 그림 가장 하단의 작은 책상 위에 켜켜이 쌓인 다양한 기물은 금방이라도 와르르 쏟아질 듯 팽팽한 긴장감을 준다. 그런 점에서 이 그림은 어쩐지 불편해 보이기도 하지만, 어떤 점에서는 화려하고, 춤추는 듯 활기찬 느낌을 주기도 한다.

작품을 자세히 보면 조선시대 선비의 사랑방 풍경이 펼쳐져 있는 것을 볼 수 있다. 가장 하단에는 본래 단출하게 꾸며 학문에만 집중하게 하는 작은 책상이 놓여 있다. 그 위에는 화려한 붉은 모란꽃이 터를 잡은 화병과 백자 그릇에 담긴 커다란 수박 한 덩이가 자리잡고 있다.

조선시대에 수박은 어떤 과일이었을까 자못 궁금해진다. 지금이야

「책거리」, 42×90cm, 2003년

계절에 관계없이 언제든 먹을 수 있지만, 그 시대에는 사뭇 달랐던 것 같다. 이미 앞에서 언급한 바와 같이 서민들은 쉽게 사 먹기 힘들 정도의 가격이었으며, 궁중 진상품 목록에 이름을 올린 귀한 과일이었다. 궁궐에서 수박을 훔치다가 잡혀 고초까지 치른 사건을 보면 수박의 가치가 어땠을지 짐작할 수 있다. 이런 귀한 과일을 떡하니 올려놓고, 부귀영화의 상징인 모란이며 화려한 비단 책갑을 쌓아올렸다. 그리고 화면 맨 위 비단이나 종이로 배접한 두루마리들은 대단히 호사스럽고 장식적이어서 사치스러움과 함께 허영심마저 엿보게 한다.

그 외에도 상단에는 붓과 산호, 옷에 매다는 장신구 그리고 장도까지 걸려 있어 선비의 서재에 있을 법한 모든 것을 갖췄으면서도 화려하고 호화롭다. 이 그림을 보다보면 마치 오늘날 유행하는 욜로족이 말하는 '자신의 행복을 가장 중시하고 소비하는 태도'가 주는 이기적 소비 행태도 드러나는 듯하다.

근대 이전에 책은 고금의 이야기를 가장 직접적으로 접할 수 있는 유일한 도구였다. 「책거리」는 선비들의 사랑방 문화를 대변하며, 옛 선인들이 담고자 했던 열 길 물속보다 깊은 그들의 마음을 전해준다.

책, 입신양명의 길잡이
책거리 Ⅱ

「책거리」가 붉은 계열이어서일까. 마치 크리스마스 선물 꾸러미 같다는 생각을 해본다.

「책거리」는 조선 후기에 발전한 장르다. 용상 뒤에 「일월오봉도」를 두었던 역대 왕들과 달리 정조대왕은 서가의 모습을 담은 「책가도冊架圖」를 배치함으로써 제왕의 이미지를 새로이 하고자 하였다. 그리고 이 최고 권력자가 사랑하는 그림은 지대한 관심 속에서 민가에까지 널리 퍼지게 된다. 무릇 선비는 정신을 수양하고 과거에 급제하여 나라 경영에 참여하는 것을 큰 보람으로 여겼다. 따라서 「책가도」에서의 '책'은 공부하는 이들에게는 길잡이로 여겨졌으며 집 안 곳곳에 장식하여

이상향을 소망했다.

책장을 중심으로 전개된 그림을 '책가도'라 하며 서재의 책더미를 비롯한 여러 구경거리를 표현한 그림을 '책거리'라 일컫는다. 이러한 그림은 한국적 독창성을 지닌다는 점이 큰 특징이다.

작품을 살펴보면 화려한 문양과 색채로 장식된 책들이 낱권 또는 포갑包匣으로 잘 포개져 있다. 전체적으로는 조화롭게 배치되었지만, 부분부분을 보면 기물마다 투시점이 제각각이다. 포개진 모양이 아슬아슬하여 자칫 쓰러질 법도 한데 나름의 균형을 이루고 있다. 상상 속에서 책을 비롯한 기물들이 민화적 구도와 조형미에 충실하도록 배열한 것을 알 수 있다.

또한, 당시로서는 귀했던 귤과 향로, 도자기, 화병, 찻잔 등이 빈틈마다 채워져 있는데, 원래 그 자리가 제자리였던 것처럼 어색하지 않다. 어떤 것을 뺄 수도, 더할 수도 없는 즐거운 조합과 더불어 행운과 배움을 상징하는 비단 두루마리와 붓, 편지봉투 등 문방구들이 자아내는 분위기는 책 한 권을 펼쳐 보고픈 마음을 들게 한다.

한편, 그림을 그리며 작품 속 도상들과 교감하다가도 책마다 담긴 내용은 무엇일까가 자못 궁금해져 이런저런 상상을 해보게 된다. 그럴 때면 우선, 안녕을 기원하고 축복해주는 의미만으로 마음이 편안해진다. 살아가는 동안 평안하고 부귀를 누리라는 모란꽃이 탐스럽게 미소 지어주는 듯해 따스한 포만감이 느껴지는 것은 덤으로 얻는 기쁨이다.

책가도나 책거리를 사랑방이나 공부방에 놓고, 그림에 내포된 심오

「책거리」(4폭), 각 20×56cm, 2014년

한 의미가 자신은 물론 어린 자식들에게도 조용히 전해지기를 바랐던 선인들처럼, 오늘 이 작품이 그런 의미로 읽혔으면 한다.

사대부가의 염원
평생도

"쉬이- 물렀거라! 장원급제 납신다."

　그야말로 금의환향이다. 급제자의 머리 위에서 춤을 추는 어사화御賜花보다 어깨를 더 들먹거리며 외쳐대는 길잡이의 우렁찬 목소리가 향피리, 대금, 해금, 장구, 북소리와 잘 어우러져 마을을 휘감고, 삼현육각三絃六角의 선율에 맞춰 덩실덩실 광대들도 신들린 듯 춤을 춘다. 하나둘 몰려드는 축하객들의 얼굴에도 홍조의 흥이 배고, 담 너머 핀 살구꽃과 다리 건너 수양버들에도 생기가 더해진다.

　자식들에게 이 장면을 보여주기 위해 담벼락에까지 어린 아들을 올려놓은 아낙네들의 극성에는 부러움과 시샘이 역력하다. 얼마나 급히

어미 손에 붙들려 나왔던지 아랫도리조차 단속 못 한 아이의 표정은 애처롭고, 상춘의 온기는 춘삼월 개울물처럼 따스하다.

오랜만에 그림을 꺼내 보니 훈훈한 웃음이 슬며시 만면에 지어진다. 세상을 다 얻은 듯, 뿌듯함으로 기세가 등등한 어사화 쓴 장원급제자가 한껏 몸을 뒤로 젖히고 위엄 있는 눈빛과 다부진 입매로 들어선다. 이를 에워싼 한 무리의 사람들에게서는 자부심과 동경의 묘한 분위기가 연출되지만, 전체적으로는 와자지껄함이 좌중을 압도한다.

사람이 살아가는 동안 경험할 수 있는 일 중 가장 경사스러운 것들만 꼽아 그린 「평생도」에는 조선시대 인생관과 출세관이 담백하게 잘 스며 있다. 돌잔치, 혼인, 과거시험과 급제, 첫 벼슬, 관직생활, 회혼례回婚禮 등 오늘날과도 별다른 바 없는 순탄한 인생을 희구하는 사람들의 일생을 시기별로 표현했다. 어찌 보면 참 평범한 삶의 바람이다.

건강과 입신, 평안과 화목, 기복과 벽사를 추구했던 민화의 지향점이 잘 담겨 있는 「평생도」의 이해는 다른 민화 작품들의 상징 세계를 더욱 잘 와닿게 해 감상의 안목 또한 풍성하게 한다. 이 작품은 「평생도」 병풍 중 과거시험 합격 후 도성을 돌며 축하받는 '삼일유가三日遊街'의 한 장면이다.

그림에 나타난 것처럼 급제자는 앵삼鸞杉이라 불리는 예복을 입고 임금이 하사하는 꽃인 '어사화'를 머리 위로 휘어지게 넘겨 쓴다. 어사화 끝에 매달린 명주실을 손에 든 홀에 묶어 들고 다니거나 입에 문다. 또한, 행렬의 맨 앞에 홍패紅牌를 들고 가는 사람들이 보인다. 홍패는

「평생도」(8폭 중 1폭), 45×80cm, 2018년

대과시험의 합격증서로 소과 합격자에게 주어지는 백패白牌와는 차이가 있었다. 이때 건너는 다리는 도성 안인데, 미루어보아 지금의 청계천 광통교와 수표교 일대로 추정된다.

"쉬이- 물렀거라! 장원급제 납신다." 삼현육각에 덩실덩실…… 이보다 더 좋을 순 없다. 내 일이 아니더라도 함께 나눌 수 있는 이런 행복한 순간이 자주 있었으면 하는 바람이다.

호기심을 자극하는
다양한 장식물
호피장막도

제목은 「호피장막도虎皮帳幕圖」인데 호피가 아니라 표범 같기도 하다. 옛 사람들은 호랑이나 표범을 하나로 여겨 '범'이라 통칭했다. 따라서 오늘 선보이는 「호피장막도」에서 막의 재질이 표범 가죽임에도 호피라 한 것이다. 여러 마리의 범 가죽을 늘어놓은 장막은 우선 장엄함을 주지만, 호랑이 가죽의 무늬와는 달리 둥글둥글한 문양이 반복되어서 그런지 고급스럽고 장식적인 느낌도 든다.

　화려한 호피문양의 장막을 슬며시 걷자, 방금까지도 그 안에서 수많은 이야기로 왁자지껄 소란을 떨던 것들이 순간 찬물을 끼얹은 듯 정지 화면으로 변하고 만다. 이 호사스럽기까지 한 귀한 것들과 많은 서책

사이에서는 어떤 말들이 오갔을까? 강한 호기심을 불러일으킨다.

본래 이 작품의 중심은 겉을 둘러싼 화려한 호피에 있다. 조선시대부터 호피를 문양으로 장식한 장막도는 「호피도」라 일컬으며 민화의 한 장르로 자리잡아왔다. 그랬던 것이 누군가가 장막을 힐끗 열어, 밖에서 실내를 바라보는 것 같은 창의성을 가미한 것이 「호피장막도」가 된 것으로 추정한다.

푸른 비단을 배면으로 한 장막 안에는 다양한 완상물과 문방구, 책가의 풍경이 펼쳐지고 있다. 석류가 담긴 청화백자와 백자 사각 받침대, 매병, 도자 수저 등이 눈에 들어오고 호리병, 술잔, 주전자, 찻잔 등이 놓인 진열장도 작품의 구도를 탄탄하게 뒷받침해준다. 또한, 막 달인 탕제를 짜기 위한 약 주머니가 담긴 청화백자사발과 백자 수저통을 비롯한 식기들도 살펴볼 수 있다.

이런 사치품만을 모으고 즐기는 것이 아니라는 듯 벼루, 먹, 문진, 연적에 인장이나 필통을 포함해 아직 부치지 못한 편지봉투 등을 배치함으로써, 이 방의 주인은 글쓰기를 좋아하고 글로써 교류를 즐기는 선비임을 강조하고 있다. 뒤편에 있는 서책들은 이를 더욱 부각하며, 이곳이 선비의 사랑방임을 짐작하게 한다.

이만하면 됨직 싶은데 인간의 자랑욕은 끝이 없나보다. 공작 깃털과 화사한 기물들 그리고 정면에 보이는 문갑 아래쪽에 슬며시 감춰둔 골패와 바둑알함 같은 오락거리도 눈에 띄는 걸 보면 사람을 무척 좋아하는 방 주인의 성향도 엿보게 된다. 문갑 위로는 서책과 안경이 보인

「호피장막도」, 150×82cm, 2002년

다. 서책에는 종래에 잘 알려지지 않은 자하산인紫霞山人과 다창茶僧을 호로 쓴 정약용의 시구도 눈에 들어온다. 이를 통해 당시 지식인층의 학문적 취향과 문화적 양상도 살펴볼 수 있다.

전반적으로 이 작품은 풍부한 메시지를 담은 다양한 소재를 격조 있게 표현하여, 당시 선비 사회의 삶과 문화 단면을 잘 담아낸 타임캡슐로 손색이 없다. 우리 앞에 놓인 호피의 장막 안에는 어떤 것들이 기다리고 있을까? 부디 건강과 행복, 소원 성취 등 사람들이 소망하는 것을 모두 이루어주는 것들로만 가득 채워져 있기를 소망해본다.

인류 역사와 함께한
말馬
—

두 마리의 말이 복사꽃 잎이 나뒹구는 생명의 대지를 생동감 있게 달리고 있는 그림이다. 푹신한 초원을 달음박질하는 발굽소리가 얼마나 크겠냐마는 그래도 드문드문 내뱉는 울음소리와 섞여 화폭은 떨림으로 설레고, 손가락 사이를 빠져나갈 듯한 갈퀴와 꼬리는 사랑에 빠진, 이들의 나풀나풀한 마음처럼 감미롭다.

지금이야 거리에 자동차가 가득하지만, 우리나라에 자동차가 처음 들어온 것이 1903년 고종황제 즉위 40주년을 기념해서였으니, 이제 겨우 120년 전의 일이다. 그 이전에는 당연히 말이 자동차를 대신했다. 밭갈이나 짐 운반과 같은 노역은 물론, 전투에서는 전마로도 활용되는 등

「말」, 65×50cm, 2014년

말은 인류의 역사와 끊으려야 끊을 수 없는 존재였다. 따라서 말은 동서양에서 천마 신화로 확대 계승되며 신성시되어왔다. 이는 전쟁의 승리가 하늘의 뜻이었음을 알리기 위한 명분과도 같았으며 곧 영웅호걸의 기개를 상징하는 것으로 이어졌다. 관련해서는 주나라 목왕의 팔준 고사, 항우의 오추마, 유비의 적로마, 여포와 관우의 적토마 등의 고사가 생겨나는 계기가 되었다.

그리고 이러한 옛이야기들은 우리나라로 전해져 상상력을 자극하며 또다른 이야기들의 소재가 되었다. 신라의 시조 박혁거세는 천마가 전해준 알에서 태어났으며, 고구려 시조 동명성왕 주몽은 대업을 이루고 나서 기린 말을 타고 승천했다는 이야기가 『삼국유사』를 통해 전해진다. 이는 말이 제왕 출현의 징표로 대단히 신성하게 여겨졌음을 알게 한다.

이러한 사상을 이어 조선을 건국한 태조 이성계는 팔준마八駿馬를 통해 조선 왕권의 상징을 새겼고 뒤를 이은 세조 또한 태조의 「팔준마도」를 본떠 「십이준마도」를 남기게 된다. 특히 태조는 동대문 밖에 말의 수호신인 방성房星의 별칭인 마조를 기리는 마조단馬祖壇을 설치해서 제사를 지냈다고도 전해진다. 이렇게 쭉 이어져오던 천마 신화는 혼인 풍속에도 반영된다. 태양을 상징하는 백마를 타고 가는 신랑은 하늘이 내려준 인연이라는 의미로 백년해로를 기원하기도 했던 것이다.

무속에서도 말은 하늘을 표방했다. 따라서 종종 쇠나 나무로 말 모양을 만들어 수호신으로 삼기도 했고, 말띠 해에 태어난 사람은 웅변

력과 활동력이 강해 매사에 적극적이라는 속설도 전해진다. 역사적으로는 해동성국海東盛國이라 불렸던 발해의 지방 행정구역 중 하나인 솔빈부率賓府의 말이 최고의 특산품이었다는 이야기는 흥미로우며, 비교적 가깝게는 '말이 나면 제주도로 보내고 사람은 서울로 보내라' 했던 속담처럼 제주도는 현재까지도 말 문화를 느껴볼 수 있는 고장으로 남아 있다.

말발굽소리보다는 오토바이 굉음이 가까이에 있는 오늘이다. 옛사람들의 문화와 사고 속에 오랫동안 이어져왔던 이야기의 생명력은 그런데도 오늘날 새로운 즐거움으로 다가온다. 어떠한 것도 거리낌없는 온전한 자유로 질주하는 말처럼 활기찬 나날이 되었으면 싶다.

군사 전술 향상과 오랑캐 풍자
호렵도

서사적 구조의 10폭 연작으로 규모가 제법 되는 작품 중 일부다. 이러한 그림은 사냥꾼이 사냥감을 기다리는 것만큼이나 긴 인내를 견뎌야만 그려낼 수 있다. 붓질 너머 동물들은 세차게 바닥을 차며 쏜살같이 흩어지고 이를 뒤쫓는 말굽소리, 몰이꾼들의 기세등등한 고함, 가죽을 파고든 화살에 울부짖는 동물들의 절박한 고통은 살육과 공포, 유희가 아이러니하게 교합한 전쟁의 한 단면이다.

연이은 호랑이의 포효는 마치 스펙터클한 영화가 클라이맥스로 치닫는 듯, 붓 쥔 손에 힘과 식은땀을 배게 하기도 한다. 가을과 겨울 사이, 사내들의 야성이 잘 체화된 「호렵도胡獵圖」 중 활을 쥐었는지 붓을

쥐었는지를 분간할 수 없게 했던 이 두 폭의 그림을 꺼내 본다.

'오랑캐의 사냥 그림'을 뜻하는「호렵도」는 청나라 황실의 수렵 장면을 주제로 한다. 강성한 북방의 여진족은 임진왜란을 틈타 정묘호란, 병자호란을 연이어 일으키며 조선에 굴복하기를 끊임없이 요구했다. 그런 청나라에 반감이 컸던 조선은 이들을 오랑캐라 단정했다. 그런데도 굳이 청나라 사냥 장면이 민화로 표출된 것은 무슨 이유일까. 첫째는 군사력과 기마 전술을 키우기 위함에서 원인을 찾을 수 있다. 둘째로는 오랑캐의 호전성과 잔인함을 우회적으로 꼬집고자 했던 의도다. 또한, 당시 다방면으로 유입되던 청의 신문물에 대한 높은 관심과 수요의 반영, 이에 더해「호렵도」의 장식적 기능과 액막이 등의 벽사적 의미가 길상화吉祥畵로 확장된 것도 한 이유다. 아울러 청을 받아들일 수밖에 없었던 현실을, 차라리 수긍하고 그들을 배워서 이기고자 했던 복잡한 시대적 상황이 문화로 승화한 것도 이유로 보인다.「호렵도」는 이렇듯 오랑캐를 풍자하고 적절히 활용하고자 했던 우리 민족의 호방한 정신을 반영하고 있다.

작가의 가장 큰 행복은 그리는 행위를 통해 그 속에 동화될 수 있음일 것이다. 필사적으로 도망가는 동물들의 눈빛, 몸짓에서의 공포. 반면에 몸을 가누기조차 힘든 말 위에서 몸을 활처럼 휘어 화살촉을 응시하는 사냥꾼의 집착이 상호 상반되게 투영되어 복잡해지기도 했다. 화살에 맞고도 마치 인형처럼 피 한 방울 흘리지 않는 동물의 모습은 심각하기는커녕 해학이 느껴지고, 그러면서도 내용에 담긴 의미를 곱

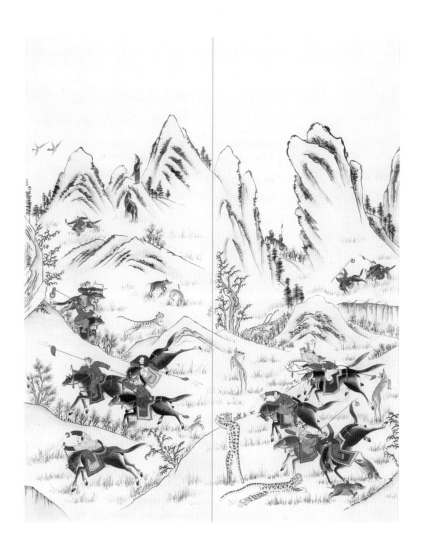

「호렵도」(2폭), 각 45×120cm, 2004년

씹어보면 경각심을 가질 수도 있다는 점에서 민화의 순수한 멋이 성에 낀 거울을 닦아낸 것처럼 선명하다.

하단의 호랑이는 다른 사냥감들이 사냥꾼을 피해 모두 달아나는 와중에도 맞서기를 주저하지 않는다. 언제 보아도 가슴 벅차오르게 하는 이 용맹한 영웅은 그 자체가 카타르시스가 된다. 너른 들판 아래 바람처럼 휘날리는 필치로 다채로운 이야기를 담아낸 화폭을 보고 있자니 언제 그랬냐는 듯, 일상의 고단함은 온데간데없고 들판을 질주할 때처럼 코끝으로 서릿발 같은 공기가 상쾌하게 가슴을 파고든다.

민화와 함께 떠나는 여행
관동팔경도

일과를 마치고 이리저리 흩어진 화구와 화집을 정리하다가 여행하며 찍었던 사진 한 장이 문득 눈에 들어왔다. 도통 여행의 즐거움을 잊고 지내던 터라, 사진 속 정경이 입체 영화처럼 화면 밖으로 뛰쳐나오는 것 같았다. 여행이란 마치 새로 산 책의 첫 페이지를 넘길 때와 같은 설렘 같았는데 말이다. 여행지를 그려놓은 것 같은 민화 「산수도」 역시 나에게는 비슷한 의미로 다가올 때가 있다.

　우리 주변에 명소가 많은 연유로 전통 기법에 충실한 산수화는 지금까지도 많이 남아 있다. 이 그림들은 웅장한 자연 속에서 사실적이며 장엄하게 표현된 것이 적지 않지만, 민화 「산수도」는 이와는 대조적인

通川
叢石亭

江陵 鏡浦台

「관동팔경」(2폭), 각 30×55cm, 2021년

특색을 지닌 것이 많다. 해학적인 해석과 자유분방한 표현으로, 마음 한 구석을 뻥 뚫어주는 듯 해방감을 들게 한다. 따라서 동심의 세계를 들여다보듯, 늘 색다른 즐거움으로 보는 이를 미소 짓게 한다.

그중 우리나라 미시령 너머에 있는 여덟 가지 명승지 중 총석정(왼쪽)과 경포대(오른쪽)를 담은 「관동팔경」을 소개하고자 한다. 종래 강원도에 속했던 총석정은 지금은 북한 땅이 되면서 아쉽게도 가볼 수 없게 되었다.

보통 조선시대 「산수도」는 당대 문인들의 안목과 사조의 영향을 받아 수묵화로서 사실적인 표현 위주로 그려진 작품들이 주류를 이룬다. 반면 민화 「산수도」는 한눈에 보아도 경관의 사실적인 묘사보다는, 관념적으로 재해석하여 자유롭고 동화적이며 비현실적인 분위기를 자아낸다. 작품 중 총석정은 금강산 기슭이 동해로 뻗어 내려가 이룬 주상절리로 이뤄진 경관이다. 이러한 육모의 높은 바위산에 부딪히는 파도의 절경이 유명하여 단원과 겸재도 이를 화폭에 담은 바 있다.

이를 연상하면서 이번 작품을 보면, 소박하면서도 자유로운 가운데 명랑함이 느껴진다. 이는 왼쪽 아래, 거센 파도에 몸을 맡기듯 누워 있는 주상절리의 모습에서도 알 수 있지만, 거센 파도 따위는 아랑곳하지 않고 정면에 턱 하고 우뚝 선 산봉우리에서는 고요한 가운데 산뜻한 채도가 생명력을 더해주며 묘한 대비를 전해준다. 풍랑 속에서도 비현실적인 풍경에 들어가 있는 낚시꾼에게서는 호연지기와 대담함이 엿보이고, 정자 안에서 이 모든 것을 관조하고 있는 이에게서는 초연함

이 묻어 있다. 거기에 정자 계단을 막 오르는 이까지. 전혀 특별할 것 없는 평범한 일상이 펼쳐지고 있어 자연스러움이 던져주는 무게감을 실감하게 한다.

오른쪽 그림에서는 먼저 화면 왼쪽 커다란 소나무 아래에 경포호를 한눈에 내려다볼 수 있는 경포대가 자리잡고 있음을 볼 수 있다. 좌·우측 소나무 위에 서 있는 두 마리의 학은 서로 마주보고 있고, 그 사이로 떠 가는 작은 돛단배는 거울처럼 맑은 경포호를 유유히 미끄러지고 있다. 끝으로 네 쌍의 오리들은 목안木雁처럼 경직되어 보이지만 그렇다고 부자연스럽지는 않은 움직임이다.

예로부터 경포호에는 4개의 달이 뜬다고 한다. 하늘과 바다, 호수에 각각 하나씩이, 그리고 술잔에 뜨는 달이 그것이다. 여기에 달 하나 더 띄울 수 있는 밝은 눈동자를 가진 누군가와 함께한다면 금상첨화일 것이다.

농사 풍경 속
공동체 문화의 가치
경직도

경직耕織은 농사와 잠직蠶織을 말한다. 따라서 「경직도」는 농사나 누에 치고 비단 짜는 광경을 그린 그림이다. 경직도에는 궁궐에서 생활하는 통치자에게 그들이 누리는 안락한 삶이 백성들의 고된 노동에서 비롯된 것임을 깨닫게 함으로써 근검절약의 태도와 바른 정치를 바라는 의도가 담겨 있었다. 따라서 본래는 왕실 용도로 제작되었다가 차츰 민간의 수요가 증가하면서 민화로도 그려져 애호되었다. 이러한 흔적은 19세기 한산거사漢山居士가 지은 『한양가』에 "궁궐 정전의 보좌 옆에는 「경직도」 병풍이 놓여 있고, 광통교 아래 서화 가게 역시 병풍으로 된 「경직도」가 있다"라는 대목에서 살펴볼 수 있다.

모내기가 끝나면 민족 최대의 명절, 단오도 다가온다. 따라서 「경직도」에서는 그 의미는 물론 선한 공동체의 가치도 되새겨보고자 했다. 뒷장은 「경직도」에서 다뤄지는 다양한 장면 중 모내기가 중심인 그림이다.

단오는 1년 중 양의 기운이 가장 강한 날이다. 따라서 풍년을 기원하는 다양한 제례 의식은 물론 노동으로 고단했던 사람들을 위로하듯, 함께 어울려 즐기는 다양한 축제가 펼쳐졌다. 창포물로 머리를 감으며 마음가짐과 몸단장을 바르게 했고 문인들은 이를 기념하는 시를 지어 단오첩을 만들고 단오선이라 하여 부채를 주고받기도 했다.

그림을 보면 맨 위에는 모내기를 위한 써레질이 한창이다. 황소는 이 일이 자신만 할 수 있는 일임을 아는지 흙탕 물살을 그리며 묵직하게 앞으로 나아가고 있다. 그 아래에는 팔과 다리를 야무지게 걷어붙인 사람들이 호흡을 맞춰 모를 심고 있다.

누가 노동요라도 부르며 흥을 돋우는지 하나같이 밝은 표정으로 얼마 남지 않은 뒤 논둑과의 거리를 좁혀가며 마지막 온 힘을 기울이고 있다. 논 안에서 모를 배분해주는 모애비와 부족한 모를 나르는 지게꾼도 분주하고, 남은 논의 정도와 모, 이를 나르는 지게꾼을 바라보며 진행 상황을 점검하는 삿갓 쓴 농부의 계산도 복잡하다.

이렇듯 품앗이로 협력하며 온 논이 가지런히 가득 채워진 장면은 더없이 풍요롭고, 무거운 새참을 머리에 이고 오는 아낙네들의 표정과 발걸음은 흐뭇해 보인다. 선잠에서 깬 후 바지조차 입지 못한 채 엄마

「경직도」, 35×50cm, 2015년

손에 힘겹게 붙들려 나오는 아이의 모습은 웃음을 자아내지만, 새참을 준비하고 내오는 일로 얼마나 마음이 바빴을까를 생각하면 짠한 마음이 앞선다.

의젓하게 술항아리를 짊어지고 할머니 뒤를 따라오는 손자도, 어쩔 수 없이 따라나선 검둥이도 한가롭게 그늘에서 쉴 수만은 없는 계절이 모내기철이다. 그래도 맨 하단에 모를 일찍 심고 괭이질로 마지막 논둑을 정비하는 부지런한 농부 정도나 좀 여유가 있을까.

이렇듯 우리 민족은 농업을 기반으로 함께 노동했고, 다양한 놀이와 문화로 고된 삶을 위로하며 공동체의 가치를 만들어왔다. 이것들이 쌓여 마을의 전통이 되었고 그 전통은 정신이 되어 자연스레 믿음에서 신앙으로까지 이어지게 되었다. 내 기억에 1970~80년대까지만 해도 우리 농촌은 이랬다. 이러한 공동체 문화는 곧 우리 민족 정체성의 원천이었다. 하지만 급격한 도시화와 산업화를 맞이하고, 노동이 가치를 잃어가고 있는 오늘날, 「경직도」가 전하고자 한 메시지조차 퇴색되고 있는 듯해 아쉽기만 하다.

세월은 흘렀지만, 지금도 어김없이 농촌에서는 모내기가 이어지고 있다. 흙물 튀는 논둑에 비집고 앉아 쓱싹쓱싹 비벼 먹던 꽁보리밥 새참 맛이 한없이 그리워 광주리를 덮고 있는 청록색 보자기를 슬쩍 들춰보고 싶다.

우주에 조화가 있다면 인간사에는 질서가 있다.
효제와 염치, 절개와 충절 등은 인간질서의 문법이다.
「국화도」「문자도」「일월오봉도」는 이러한 문법을 아름다운 이미지로
표현한 것이다. 상형문자와도 같은 민화는 인간 세상이 갖는
오묘한 질서의 상징체계로 다가온다.

3장
—

불멸의 가치,
인륜과 도덕

서릿발 속에서도 피어나는 꽃
국화와 참새

중국 동진시대 도연명은 장부의 꿈을 품고 세상에 나아갔다. 그렇게 세월이 지나 불혹에 접어들자 팽택 현령을 끝으로 공직을 그만두고 고향으로 돌아온다. 그 심경을 읊은 시가 바로 「귀거래사歸去來辭」다. 이때 그를 맞아준 것은 마당의 소나무와 울 밑의 국화였다.

세 오솔길은 황폐해졌건만 소나무와 국화만은 그대로 있구나

三徑就荒 松菊猶存

그 서정이 「귀거래사」에 잘 담겨 있다. 이처럼 모든 것이 사그라들

「국화와 참새」, 29×46cm, 2020년

어도 찬 서릿발 속에서 꽃을 피워내는 것이 국화다. 어떠한 환경에서도 굴하지 않고 외로이 절개를 지킨다는 오상고절傲霜孤節과 서리 아래서도 늘 꿋꿋하다는 뜻을 지닌 상하걸霜下傑은 국화의 강인한 생명력에서 붙여진 애칭이다. 이것이 유교에서 자리잡으며 국화는 군자의 태도나 충신의 높은 지조와 절개를 상징하게 되었다. 또한, 앞서 도연명의 심상이 이입되면서 훗날 국화는 은일 처사의 이미지가 되기도 했다.

이러한 의미들이 규합되며 국화는 사군자 중 하나로, 또 문인화를 대표하는 주연 중 하나로 자리매김하게 된 것이다. 수묵에서 이렇게 피어난 국화가 민화에서는 화려한 채색을 덧입으며 한 쌍의 새나 나비가 날아드는 장면 속 삶의 행복을 전파하는 매개가 되었다. 도교적으로는 남양국수南陽菊水라 하여 국화의 진액이 흘러내린 샘물을 먹으면 장수한다는 신선 사상이 더해지며 불로장생의 의미가 깃들기도 했다. 사람들은 이것을 술과 차 혹은 음식과 결부하여 삶 속에서 그 향과 기를 받아들이고자 했다. 지조와 절개, 변하지 않는 친구로 이미지화한 국화를 몸으로 받아들여 스스로 국화가 되고자 했던 것이다.

화면에서 굳건한 바위 곁에 피어난 붉은 대국과 하얀 들국화는 크고 작은 행복의 조화를 암시하며, 이를 향해 날아드는 한 쌍의 참새는 기쁨이자 부부간의 사랑을 의미한다. 더도 말고 덜도 말고 이만하면 뭐가 더 부러우랴. 국화 향이 그윽한 찻잔을 드니 따스한 온기가 손끝을 타고 전해지는 듯하다.

전통적 가치 속 되새겨보는
효심과 형제애
문자도 효제

전통의 질서가 무너져가고 있는 이때, 근본의 중요성을 본다. 다산 정약용은 평소에 효孝와 제悌의 중요성을 강조한 지도자로 잘 알려져 있다. 어버이에 대한 효도와 동기간의 우애를 말하는 효제는 유교에서 요구하는 기본 이념에서도 으뜸이었다. 그러나 이 질서가 물질만능주의와 산업화, 전통적인 가족 형태의 붕괴 등으로 홀대받고 있어 안타깝기만 하다.

혹독한 유배생활중에도 한시도 서책을 놓지 않았던 다산은 이에 대한 중요성을 독서에 대한 기초적인 철학에서 잘 밝히고 있다. "독서를 하려면 먼저 효제를 실천하여 근본을 확립해야 한다. 그런 후에야 학

문은 자연스럽게 몸에 배어들며 넉넉해진다"라고 강조한 것이 그것으로, 그의 삶에서 가장 우선한 것이 효제임을 알 수 있다.

이번에 소개하는 「문자도 효제」에서는 이러한 다산의 가르침과 같이 선조들이 후대에 물려주고자 했던 삶의 이치와 이를 발현한 미의식을 살펴보고자 한다. 「문자도」는 효제충신예의염치孝悌忠信禮義廉恥 여덟 글자 안에 조선시대의 사회 이념을 함축하여 계몽의 기능을 갖춘 그림이다. 왕으로부터 백성에까지 널리 퍼지길 바라는 이 유교의 이념을 도화서에서 「문자도」로 제작해 알리고자 했다.

「문자도」는 차츰 민간으로 전해지면서 다양한 도상으로 발전과 변화를 겪으며 다원화하게 된다. 따라서 「문자도」는 외형상으로는 다채롭게 변화하지만, 그 근저에는 유교의 이념이 내재해 있다. 이 공식과 문법은 그림만 봐도 어떤 이야기를 담으려 했는지를 잘 알게 한다. 먼저 「문자도 효」는 조선시대에 유명했던 중국 고사들을 바탕으로 조형화한 것이다. 중국 고사를 독창적으로 풀이하고 독특한 미의식으로 발현하였기에 우리의 「문자도」는 높이 평가되고 있다.

작품을 보면 잉어, 죽순, 부채, 거문고, 귤 등이 눈에 띈다. 잉어와 관련해서는 중국 진나라 때 왕상이라는 사람이 그의 계모를 위해 보인 효심이 바탕을 이룬다. 계모가 한겨울에 신선한 생선이 먹고 싶다고 하자 주저하지 않고 언 강을 깨어 잉어를 잡아온 것이다. 또 죽순은 중국 오나라 때 가난한 선비였던 맹종이 그의 노모가 병환에 들자 이를 치료하기 위해 엄동설한에 대나무밭으로 가 죽순을 찾았다는 이야기가

「문자도 효제」(2폭), 각 40×73cm, 2005년

배경이다. 동장군이 엄습한 대나무밭에 죽순이 있을 리 만무할 터, 맹종이 하염없이 눈물을 흘리자 얼어붙은 땅이 녹으며 죽순이 솟아났다고 한다. 한편 부채는 중국 한나라의 황향이라는 이가, 한여름에 부채질을 해 부모의 베개 자리를 미리 식혀 이부자리를 편하게 해드렸다는 고사에서 비롯된다.

거문고는 중국 고대 순임금의 일화가 바탕이다. 비록 그가 어린 시절에 부모로부터 학대를 받았으나 늘 부모를 공경하여 그가 잘하는 거문고 연주로 부모를 기쁘게 해주었다는 이야기다. 아울러 이외에도 육적이라는 사람이 부모에게 공양하기 위해 귀한 귤을 품에 안고 챙겨왔다는 등 다양한 이야기가 「문자도 효」를 이루고 있어 그림을 감상하는 것 이상으로 성찰과 깨달음을 준다.

한편 「문자도 제」는 형제간의 우애를 표방한다. 작품의 화면 왼쪽에는 실제로도 서로 사이가 좋은 것으로 알려진 할미새가 사이좋게 벌레를 나눠 먹고 있다. 이는 좋은 형제애를 뜻하는 것이다. 또한, 석류는 많은 자손으로 다복하기를 기원하는 동시에 화목한 가정을 뜻하는 것으로 풀이된다. 전통의 질서가 무너져가는 이때, 근본의 중요성을 새삼 돌아보게 한다.

부끄러움을 아는 마음
문자도 염치

"염치없지만 잘 부탁드립니다." "그 사람들 참 몰염치하구나." 생활 속에서 간혹 듣거나 하는 말이다. 결실과 감사의 계절, 체면을 차릴 줄 알며 부끄러움을 아는 마음인 '염치廉恥'가 마음속에 새롭게 다가온다.

조선 후기, 집 안을 장식하고 도덕적 지침이 되기도 했던 글씨 그림, 「문자도」는 매우 다양한 형태로 남아 있다. 그중에서도 유교 윤리를 여덟 자로 압축한 '효제충신예의염치'의 「팔자도八字圖」가 대표적이라 할수 있다. 이 중에서 나는 서두에서 밝히듯 '염치'를 가장 중요한 덕목 중 하나로 여기며 살고 있다.

왼쪽 작품 속 '염' 자에서 부수인 집 엄广 자 대신 수컷 봉황으로 그

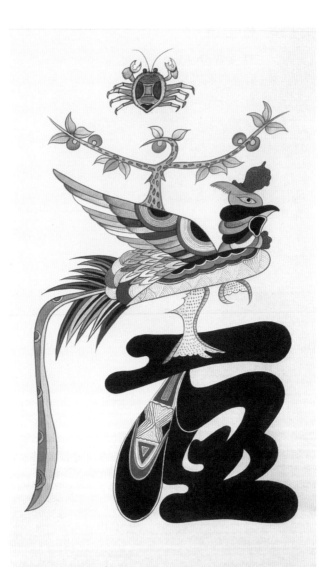

「문자도 염치」(2폭), 각 33×55cm, 2004년

려 표현한 그림을 먼저 보자. 위풍당당하게 서 있는 봉鳳은 태평성대에만 나타난다는 상상의 새로 한 번 날개를 펴면 수천만 리를 난다고 한다. 아무리 배가 고파도 대나무 열매만을 고집하는 고고한 성품은 청렴할 '염'의 대표적인 상징으로 표현되어왔다. 그 움직임에 빗대어 나아갈 때와 물러설 때를 분명히 아는 군자의 태도를 뜻하는 '게'와 함께 그려져 그 의미가 더욱 강조되고 있다.

봉황은 반드시 오동나무 아래에만 깃드는데 이 작품에서는 감나무 아래에 있어, 보는 이들은 그 이유가 자못 궁금할 것이다. 그림을 그릴 때 문득 어린 시절 어머니 말씀이 떠올랐다.

"감씨를 처음 심어 열린 첫 감은 떫은맛을 보인단다. 거기에 다른 감나무와 접붙여야만 단감을 거둘 수 있지. 그렇게 맺은 감나무 속은 하나같이 검은 신媤이 스미게 되는데, 이는 마치 자식 낳고 기르느라 속이 시커멓게 타버린 부모님의 속과 같아 감나무는 하해와 같은 부모님의 은혜를 상징한단다."

그리운 어머니와의 한때를 반추하며 감나무 아래 봉황을 다시 본다. 새삼 군자가 되기까지의 무게감과 진가가 마음 한편에 무겁게 가득하다.

오른쪽 작품 속 부끄러울 '치' 자에는 매화나무 곁에서 신비로운 불로장생의 약방아를 찧고 있는 달 토끼와 함께 백이·숙제伯夷·叔齊 고사

가 배경으로 자리하고 있다. 잘 살펴보면 '치' 자의 부수인 마음 심心 자리에 백이숙제의 비석이 그려져 있다. 은나라 백이와 숙제는 주나라 무왕에 의해 나라가 멸망하자 적국의 곡기를 거부하고 수양산에 은거하며 고사리로 연명하다 죽는다. 이를 상징하는 충절비와 누각이 글씨 중심부에 그려졌다. 작품에 따라 때로는 비석에 '천추청절 수양매월千秋清節 首陽梅月'이라는 글귀가 그려지기도 한다. 이는 백이와 숙제의 고고하고 맑은 절개가 충절의 상징인 달과 매화처럼 밝게 빛난다는 의미에서다.

지그시 눈을 감아보면 봉은 상상 속에서 날갯짓하고 달 토끼 건너편 매화의 짙은 향기는 코끝을 희롱하는 듯하다. 「문자도」는 보이는 것 이상의 지혜를 깨닫게 하여, 정직하고 부끄러움 없는 삶을 살겠다고 다짐하게 한다. 자신을 성찰하게 하는 마음, 순리대로 살아가는 안빈낙도를 희구하며 피어나는 따뜻한 포용력이 우리 사회의 어두운 곳을 밝히는 희망의 등불이 되었으면 한다.

인면조와 기러기가 전하는 편지
문자도 신

사람의 얼굴을 한 파랑새가 편지를 입에 문 기러기와 마주보고 있다. 기러기는 말씀(言) 위에 있고, 그와 마주한 인면조는 사람(人)의 형상을 하였으니, 그렇게 사람의 말씀으로 믿음(信)이 되었다. 「문자도 신」의 대표적인 상징체는 흰기러기와 파랑새다. 동양 신화 속 서왕모西王母의 사신으로 나타나던 청조는 후세에 소식이나 편지를 전해주는 전령으로 시나 소설에서 빈번히 등장했다.

이는 우리나라의 옛 소설 『춘향전』이나 『숙향전』에서도 나타나며, 조선 중기 시인이었던 정지승鄭之升은 시 「무제無題」에서 다음과 같이 읊었다.

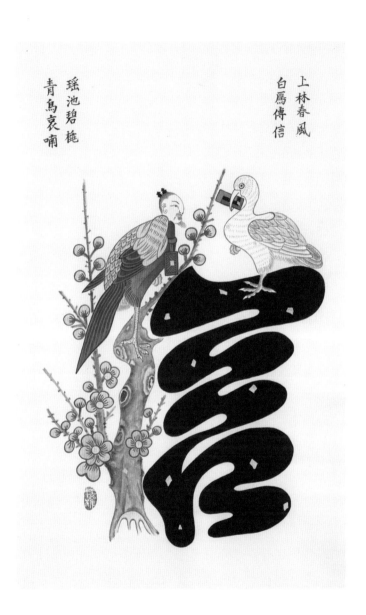

上林春風
白鷹傳信

瑤池碧桃
青鳥哀喃

「문자도 신」, 35×57cm, 2022년

배꽃 비바람이 겹겹이 닫힌 문을 때리는데

파랑새 날아올 때 그녀의 눈물 자국 보았네

죽는다고 이 이별을 잊을쏜가

황천에서 떠도는 슬픈 넋이 되리라

梨花風雨掩重門

靑鳥飛時見淚痕

一死可能忘此別

九原猶作斷腸魂

애절한 구절 속에서 파랑새가 날아왔다는 것은 연인의 편지를 받았음을 의미한다. 이렇듯 신화 속에서의 상상적 전개는 일상 속에 스며들며 상징적 의미로 전해졌다.

그림의 상단에는 서왕모의 사신인 청조와 관련된 화제, '청조애남 요지벽도靑鳥哀喃 瑤池碧桃'를 적어보았고, 오른쪽에는 '상림춘풍 백안전신上林春風 白雁傳信'을 적었다. 상림원은 한 무제의 거대한 정원이자 사냥터였던 곳이다.

어느 날, 편지가 발에 묶인 기러기 한 마리가 이곳에 날아들었다. 이를 잡아 편지를 풀어보니, 한나라 사신 소무가 흉노에게 억류되어 있다는 소식이었다. 한무제는 즉시 소무의 송환을 요구했고 그는 무사히 돌아와 고국에서 여생을 편히 보낼 수 있었다고 한다. 이때부터 먼 곳에서 전해져온 소식을 안신雁信이라고 했다. 「문자도 신」은 믿음 외에 편

지라는 의미도 함축하고 있다.

　신의도 편지도 그리운 단어가 되어버린 요즘이다. 삶이 각박하고 힘들 때 언제 봐도 신의가 있는 친구 하나, 특별한 내용이 없어도 누군가가 전해주는 편지 한 통이면 희망을 노래할 수 있는데 말이다. 이 땅에 사람이 살기 시작한 이후로 지금처럼 물질이 풍족한 적은 없었다. 그런데도 마음은 허해 안정감을 느끼지 못하고 부유물처럼 살아가는 사람들이 많은 것은 아이러니가 아닐 수 없다. 서로를 믿어주는 태도와 이를 전해주는 마음이 한없이 그리운 것임을 이 그림은 우리에게 넌지시 말해준다.

민족정신의 뿌리 '효孝'의 의미
팔가조도

작열하는 태양 같은 붉은 석류가 가지마다 탐스럽게 열렸다. 이곳에 사뿐히 내려앉은 새 한 마리가 아슬아슬하게 허리를 잔뜩 숙인 채 어딘가에 집중하고 있다. 듬성듬성 월계화가 피어 있는 우뚝한 바위 위에서 자신을 바라보는 한 마리의 새를 향해서 말이다. 팔가조八哥鳥 한 쌍이다.

팔가조는 사람의 말을 곧잘 흉내내는 구관조와 비슷하면서도, 행동은 조금 둔하다고 알려진 새다. 검은 날개 밑에는 흰 점이 있고 눈과 부리 사이에는 곤두선 듯한 잔털이 어린 손자놈 귀밑머리같이 잘고 까슬하다. 까마귓과인 이 조류는 짧고 화려한 꽁지깃, 날렵한 발목 관절에

「팔가조도」, 42×108cm, 2003년

날쌘 발가락, 딱 한 붓에 그리기 좋은 부리 때문에 사시사철 화가들의 오랜 벗이 되어주었다.

중국의 「화조도」에서 자주 다뤄지던 팔가조는 우리나라에 유입되면서 단원 김홍도 같은 화원의 작품이나 남종화 등 문인화풍의 그림에 좋은 소재로 이어져왔다. 이처럼 긴 세월 동안 사랑받아온 또다른 이유가 있을 것 같아 그것이 자못 궁금해진다. 팔가조는 자신을 낳아 길러준 어미가 늙고 시력이 나빠져도 절대로 외면하지 않고 먹이를 물어다가 봉양하는 새로 알려져 있다. 이 때문에 효금孝禽, 즉 효도를 아는 새라고 불렸다. 옛사람들에게 비친 이러한 특성은 효도와 효행을 근간으로 삼던 유교 사회에서는 더욱 특별한 의미로 받아들여졌다. 따라서 회화는 물론 공예품에도 새겨 생활 속에서 효를 실천하고자 했던 다짐의 시각화였던 것이다. 이것이 민화로도 전이된 것으로 볼 수 있다.

이번 작품 안에는 효심을 근간으로 석류와 바위, 꽃 등의 의미가 결합하며 풍성한 이야기를 자아내고 있다. 한 쌍의 새는 금실 좋은 부부로도, 우애 깊은 형제로도 읽힌다. 서로 사랑하고 사이좋은 모습은 그 자체가 효행의 근본이며 실천이다. 좀더 깊이 들어가보자.

만세불변, 바위는 장수를 상징한다. 따라서 이 의미를 알고 여기에 앉은 팔가조는 어미가 분명하다. 효도의 근본을 알기에 부모의 축수를 기원하는 신념의 복선이다. 석류는 씨가 많아 자손 번창을 말해주고, 사금대砂金袋라는 애칭처럼 주머니에는 항시 알알이 보석이 가득하다. 여기에 뾰족뾰족 왕관을 쓴 듯한 머리 모양은 왕과 같이 귀하디귀한

존재를 대변한다.

이보다 더 좋을 수는 없다. 유교적 전통사회에서 사람의 인격을 판단하는 기준은, 가장 가까운 사람을 어떻게 대하는지에 있었다. 따라서 효행을 근간으로 한 가족 간의 화목은 세상만사의 근본이었다. 사람이 사는 이유인 것이다. 효의 시작은 부모에게 물려받은 몸을 소중히 하는 데 있었고, 그 연후에 입신양명으로 이름을 알려 부모를 자랑스럽게 하는 것으로 완성할 수 있었다.

물질만을 숭상하는 현대사회는 이러한 가치 따위는 봉창 밖으로 밀어둔 채 무감각하게 살아가곤 한다. 삶의 방향을 잃고 표류하는 물신주의는 가족의 중요성은 물론 자신의 존귀함마저 망각하게 한다.

이럴 때일수록 우리 민족정신의 뿌리였던 효의 중요성과 가치를 생각해봐야 한다. 반포지효反哺之孝, 까마귀 새끼가 자란 뒤 늙은 어미에게 먹이를 물어다 공양하는 효성의 이치가 이 그림 속에는 숨은그림찾기처럼 숨어, 보는 이가 어서 찾아내주기를 기다리고 있다. 나 역시 보화 같은 지혜의 숨은 가치를 다시 한번 찾아봐야겠다.

복을 몰고 오는
사슴 가족

민화에서 흰 사슴은 예부터 백녹백록白鹿百祿이라 하여 온갖 복을 다 몰고 오는 귀한 존재로 각별하게 여겨져왔다. 동시에 백록은 불멸의 신성한 순간을 포착하는 행운의 상징이기도 했으며 신선이 흰 사슴을 타고 내려와 물을 마시게 했다는 백록담 설화도 지금까지 이어져오고 있다.

또한 『선녀와 나무꾼』에서 사슴은 자신의 생명을 구해준 나무꾼에게 선녀를 만날 수 있는 장소를 알려주는 보은과 가교의 존재가 되어준다. 이처럼 설화에도 자주 등장하고 「십장생도」 「장생도」 「군록도」 등의 그림에서도 중요한 소재가 되어온 사슴은 길상의 대표적인 상징물로 전해져왔다. 상상의 동물 기린麒麟과 닮아 작은 기린으로도 불리며,

「사슴 가족」, 지름 40cm, 2013년

어질고 인자한 성품은 신선이나 도인의 품성을 연상시키는 대유代喩적 존재로도 인식되고 있다. 게다가 뿔은 봄에 돋아나 자라나고 떨어지는데, 이듬해 같은 때에 또다시 생장함에 따라 생멸의 반복으로 인식되며 장수와 재생, 영생을 상징한다.

이번에 소개하는 작품은 영원성을 표방하는 불변의 바위에 핀 알록달록한 국화 더미와 사슴 가족이 조화를 이루는 그림이다.

사슴을 뜻하는 글자 녹鹿은 관리의 봉급을 뜻하는 록祿과 발음이 같아서 출세를 상징하며, 왕관을 연상시키기도 해 군주를 암시하여 길한 의미를 내포해왔다. 연관성이 그다지 커 보이지 않은 대상을, 무릎을 딱칠 정도로 기가 막힌 은유와 직유로 지혜롭게 표현해온 선인들의 재치와 위트가 새삼 존경스럽기까지 한 대목이 아닐 수 없다.

그림을 살펴보면, 적잖이 불편할 텐데도 자신의 뒷다리를 바위 위에 살짝 올려놓아 새끼 사슴이 젖을 편히 먹을 수 있게 배려하는 어미 사슴의 자애로운 모습은 사람들에게 위대한 어머니의 사랑을 전해주기에 부족함이 없다. 수사슴은 어떤가? 제 새끼와 배우자를 지키려는 듯 긴장감 속에 경계의 눈빛이 역력하지만, 전체적으로는 소박한 평화와 서정성이 가득한 목가적인 가정을 성실히 지키며 이끄는 가장의 당당한 기품이 잘 드러나 있다. 이렇듯 장수를 상징하는 신성한 사슴 가족은, 우리네 삶을 보듯 친숙해 보이지만, 따뜻한 가족과 함께하는 평범한 일상이 얼마나 소중한지를 선물처럼 전해준다.

사랑으로 초월한 모정
어미 학과 새끼들

오동나무와 소나무의 중간에 두 나무를 밀쳐내듯 커다란 새 한 마리가 육중하게 서 있다. 이마에는 닭 볏 같은 것이 돋아 있어 이 새의 정체를 새삼 살펴보게 되지만, 길쭉한 목과 길게 뻗은 다리, 커다란 부리를 보니 틀림없는 학이다.

주변 경관도 독특하다. 왼쪽의 오동나무 밑동 뒤로 구름처럼 솟은 커다란 불로초가 보이고, 광배 같은 오방의 빛은 마치 상상 속의 새이자 태평성대에만 나타난다는 봉황의 꽁지깃을 연상시킨다. 나무뿌리가 꼭 새의 발과 같은 점도 눈에 띈다. 봉황의 상서로움을 그대로 함축한 오동나무가 아닐까 생각해보게 된다.

「어미 학과 새끼들」, 33×61cm, 1997년

이런 가운데, 우아하게 한쪽 다리를 들어올린 자태로 오른쪽 하늘을 향한 학의 분산된 시선을 따라가다보니 그곳에 노란 새끼 네 마리가 있다. 시공간의 의미가 지극히 현실적으로 다가오는 순간이다.

모든 부모에게 자식은 자기 자신 그 자체다. 하늘을 보아도, 물을 보아도 떠다니는 것은 온통 자식들의 얼굴뿐이니 말이다. 더워도 걱정, 추워도 걱정이지만 덥지도 춥지도 않다고 해도 걱정이 쉬이 사그라지지 않는 게 자식을 향한 부모의 마음이다. 이런 작품을 그려볼라치면 잠시 마음의 심연에 가라앉아 있던 아이들과의 옛일도 파도처럼 일어나 많은 생각에 잠기게 된다.

한편 소나무는 예로부터 '성주풀이'를 통해 대주大主로 상징되어왔다. 가지는 잡귀와 부정을 막기 위한 것으로, 긴 생명력은 장수와 길상으로, 또한 꿈에 소나무가 나오면 벼슬에 오른다는 징조로 받아들여졌으며 여기에 학이 더해지면 금상첨화였다.

게다가 무성한 솔잎은 집안이 번창하지만, 마른 그것은 병이 난다고 해몽했다. 이왕이면 다홍치마랄까. 일부러 이 그림은 솔잎을 풍성하게 표현했다. 덩굴과 포도알 같은 부수적인 소재를 더욱 넉넉하게 장식한 것도 이를 더 강조하기 위해서다. 어린 새끼 학들이 이런 곳에 있으니 이들의 앞날은 탄탄대로임을 암시함은 물론이다. 이런 과정을 통해 성체가 된 학은 신선의 벗이자 이동 수단으로 시공간을 초월하며 민화에서도 같은 의미로 드러난다.

지구상의 모든 생명체는 미완성의 존재로 태어난다. 그러나 예측할

수 없는 우연과 인연, 사랑과 경험이 더해지면서 때로는 학이나 봉황처럼 초월적인 존재가 되기도 한다. 자식들을 향한 부모의 한없는 사랑과 오동나무며 불로초의 염원, 상서로운 빛 그리고 장수를 기원하는 소나무와 괴석의 기운을 받아 성장하여 다음 세대를 이어가는 것이다. 특정 종교의 교리를 빌리지 않더라도 우주의 섭리인 윤회를 떠올리게 하며 부모와 자식의 관계를 새삼 다시 보게 된다.

대자연 속
다섯 봉우리로 상징화한 왕권
일월오봉도

「일월오봉도」는 왕실과 의례에서 그 기능과 역할이 엄중했음에도 불구하고 생성의 유래나 도상에 관한 기록은 전하지 않고 있다. 다만, 『시경詩經』에 그 근거가 있다는 설이 지배적이다. 그림에서 묘사된 오봉, 즉 산(山), 언덕(阜), 산등성이(岡), 큰 언덕(陵) 그리고 남산南山이 그 것으로 다섯 봉우리는 왕권과 신변을 보호해주는 네 종류의 산과 영원함을 상징하는 남산이다. 이에 대해, 1세대 민화 연구자이자 수집가였던 조자용 박사는 『민화』(온양민속박물관출판부, 1981)라는 책의 「민화란 무엇인가」 장에서 "맨 가운데 봉은 삼각산이요, 동쪽은 금강산, 서쪽은 묘향산, 남쪽은 지리산, 북쪽은 백두산"이라 하여 오방신장五方神將과

우리식 관점에서 풀이하기도 했다.

다음으로 가운데 세 봉우리를 두고 해(日)와 달(月)이 등장하는데, 이는 '음양'을 상징하는 것으로 생명의 근원을 말한다. 이외에 우주 만물을 이루는 물(水), 나무(木), 불(火), 흙(土), 쇠(金)를 암시하는 자연물들도 눈에 들어온다. 이렇게 큰 의미를 내재한 조선의 「일월오봉도」는 화원이 완성할 수 있는 그림이 결코 아니었다. 그 앞에 한韓민족의 큰 우주를 경영하는 군주가 임해야만 구조가 완결되어 비로소 완성될 수 있었다. 따라서 「일월오봉도」는 우리 민족을 중심으로 한 우주의 대질서를 완벽하게 담아낸 국가 경영 철학의 총체였다고 여겨진다.

그림의 장르로 볼 때 「일월오봉도」는 민화라기보다는 궁중 회화로 분류된다. 이처럼 궁중 회화의 속성을 지니면서 민화의 범주에서 통용되는 작품들은 더 있다. 대표적으로 「십장생도」와 「책가도」 「궁중 모란도」 「요지연도瑤池宴圖」 등이 그것으로 이들은 한결같이 화원들의 손에서 나온 작품들이기에 기법이 정교하고 사뭇 격이 다른 면모를 보인다. 이같이 장식성과 길상적 성격을 함께 지닌 궁중 회화 작품은 이후 대중에게 스며드는 과정을 거쳐 자연스레 민화의 범주에 포함된 것으로 추정된다. 우리 민족을 상징하며 격조 높은 독창성을 지닌 궁중 회화가 우리 민화 작가들에 의해 지금까지 이어져온 것은 참으로 다행스러운 일이 아닐 수 없다.

「일월오봉도」가 전해주는 우주 질서의 완벽한 조화를 보면서 서로 옷매무시를 바로잡아보는 기회가 되었으면 좋겠다.

「일월오봉도」, 188×94cm, 2001년

균형 잡힌 조화를 이룰 때
자연과 인간은 자연스러울 수 있다.
조화를 찾아가는 과정에서 사랑은 무엇보다
중요한 매개다. 민화는 자연과 인간이
어우러져 화음을 내는 아름다운 하모니를
담박하게 그려낸다.

4장

자연의 사랑,
인간의 사랑

1장

수사슴의 구애 작전 성공할까
사슴의 사랑

길마(소를 이용해 물건을 나를 때 소등에 얹는 기구) 같은 산이 겹겹이다. 무지갯빛 산은 뒤에, 너울거리는 물은 앞에 두고 자리한 아늑한 곳에서 봄 마실 같은 사랑이 곧 전개될 것 같은 심상찮은 분위기다. 이 광경을 빤히 보기가 겸연쩍을 법도 한데 진줏빛 달은 화면 맨 위 중앙에서 천연덕스럽게 둥근 얼굴을 내밀고 있다.

한껏 분위기를 고조시키고 있는 것은 수사슴이다. 꽃보다는 가성비 좋은 불로초를 입에 물고 사내다운 폼을 한껏 낸 채 암사슴 꼬시기에 온 신경을 집중하고 있다. 정작 암사슴은 애가 타는 수사슴에는 아랑곳하지 않고 키 큰 소나무 꼭대기 쪽에 시선을 둔 채 무덤덤해 보인다.

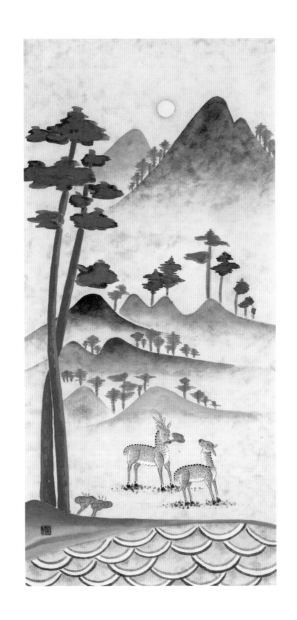

「사슴의 사랑(향수)」, 35×80cm, 2014년

동생 하나를 사슴에게 뺏긴 큰 소나무 밑 불로초 형제와 크고 작은 소나무들만이 이 구애의 결말이 궁금해 숨죽여 지켜보고 있다.

작품 「사슴의 사랑(향수)」은 장수를 상징하는 '십장생'에서 영감을 받아 이야기를 꾸미고 해학미를 더해 그려본 작품이다. 주지하다시피 물은 생명의 근원이며, 달은 차고 기울기를 반복하기에 도상학에서는 순환과 영속성을 상징한다. 수많은 동식물이 터전으로 삼고 있는 산은 미지의 장소로서 산신령도 거할 것이라는 상상력이 깃들며 다채로운 신화의 무대가 되곤 했다. 따라서 이 산을 지배하고 있는 신령의 벗이자 이동 수단이며, 상상의 동물인 기린을 닮은 사슴은 십장생의 한 영역으로 흡수되기에 충분했을 것이다.

"남산 위에 저 소나무 철갑을 두른 듯······"이라는 애국가의 한 소절을 떠올려보더라도 소나무는 엄동설한에도 꿋꿋이 버티고 푸르름을 잃지 않는 강한 생명력을 지녔기에 불멸과 장수를 상징해왔다. 그러므로 소나무는 질긴 우리 민족의 기상은 물론 역사와도 쏙 빼닮았다고 여겨져 한민족의 대유체로 인식되어왔다.

생명이 꿈틀대는 봄은 수사슴의 마음도 흔들었다. 이때를 결코 놓쳐서는 안 되는 수사슴에게 불로초는 백발백중해야 하는 큐피드의 화살이다. 민화에서 불로초는 지금의 영지버섯과 닮게 표현되어왔다. 사람들의 삶에 복된 염원을 실증적으로 담기 위해 작가들은 우리 주변에서 쉽게 볼 수 있는 영지를 통해 솔직하고 담백하게 그 의미를 담아 실효적 존재성을 강하게 상징화했던 것이다. 불로초를 닮아 '신의 약초'라

는 의미의 영지버섯은 오늘날에도 각종 암과 질병 치료에 효과가 있는 것이 입증되어 귀한 대접을 받고 있다.

일상에서 우리나라 사람들이 가장 많이 하는 인사말은 아무 탈 없이 편안한 상태를 뜻하는 '안녕安寧'일 것이다. 만날 때도 헤어질 때도 늘 입에 달고 사는 '안녕'은, 십장생을 통해 사람들에게 전하려고 했던 건강과 장생의 염원이 담긴 함축된 표현이 아닐까. 산과 물, 달, 소나무, 불로초 그리고 사슴, 하나같이 정화수처럼 안녕의 염원을 담을 수도, 끄집어낼 수도 있는 신령스러운 그릇들이다. 그리고 민화는 이것들을 소재로 꽃핀 우리만의 특색을 강하게 지닌 더 큰 그릇이다.

아지랑이 피어나는 봄의 기운을 온몸으로 느끼며 불로초로 사랑을 고백하는 수사슴의 도전과 용기는 솔직하고 청초하다. 이 화사한 민화의 기운으로 그간 미뤄왔던 일들을 다시 한번 용기를 내 꺼내보아야겠다.

꾀꼬리 한 쌍의 지저귐과
슬픈 사랑의 빗소리
낙도

부지깽이처럼 메마른 가지에 돋는 새순을 본다는 것은 얼마나 경이로운가. 웅크려 있던 마음의 기지개를 켜며 살포시 내려앉은 햇살에 동면에서 깬 심신을 맡겨본다. 여전히 서늘한 기운이 남아 있음에도 오는 봄을 막을 수는 없는 것이 자연의 순리가 아닌가.

민화 「낙도樂圖」는 봄날 만물의 꿈틀거림 같은 향내 나는 그림이다. 그 누구도 의식하지 않고 무엇에도 구속받지 않은 채 그저 봄볕을 타고 피어오르는 아지랑이처럼 천진함이 화면에 가득하다. 보고 있노라면 거친 숨도 명주실처럼 잦아들고, 딸아이 품에 잠든 어린 손자 녀석을 보듯 얇은 미소가 입가에 절로 머문다. 8폭이라야 제 모습을 갖추

「낙도」(8폭), 각 45×105cm, 2005년

게 되는 「낙도」에서 용은 승천하고 말과 까치, 호랑이, 꽃, 새는 이질적이면서도 묘한 조화를 더해준다. 이러한 이상과 현실은 사람들에게 현묘한 안식과 편안함을 주기에 부족함이 없다.

작품을 이해하기 위해 세 장면만 추려본다. 먼저 왼쪽에서 세번째 화폭의 살랑거리는 버드나무에서 노닐고 있는 꾀꼬리 한 쌍이 눈에 들어온다. 이 작품의 원작에는 "바다가 보이는 정자 위에서 서로 사랑의 정을 맺었다(凌波臺上雲雨緣 洛妃去後楚楊垂)"라는 화제가 쓰여 있다. 여기서 오랜 신화, 무산신녀巫山神女의 사랑 이야기가 떠오른다.

초나라 회왕은 여행중에 우연히 들른 고당高唐이라는 누각에서 잠시 휴식을 취하게 된다. 그렇게 얼마나 지났을까. 아리따운 신녀가 나타나 둘은 첫눈에 반해 봄 마실 같은 달콤한 사랑을 나눈다. 하지만 신과 인간은 영원히 함께할 수 없다고 했던가. 이 문법은 이들에게도 정확히 맞아떨어져 긴 이별을 앞두게 된다. 못내 아쉬운 왕은 신녀를 지긋이 바라보며 "언제 다시 만날 수 있겠소?" 하고 묻자 신녀가 "저는 아침에는 산기슭의 구름이 되었다가, 저녁이면 비로 내리기에 구름과 비를 만나면 저라고 여겨주십시오"라고 당부하며 홀연히 사라진다. 그때부터 운우지정雲雨之情은 남녀 간의 사랑을 의미하는 고사성어가 되었다. 이를 의인화한 꾀꼬리는 실제로 금슬이 좋은 새로 알려져 왔다. 꾀꼬리를 보면 사람 간의 질투심도 사그라진다고 여겨 선인들은 이를 가까이하려 했다. 따라서 작품 속에서 버드나무와 함께 자주 등장한 꾀꼬리는 봄날의 사랑을 떠올리게 한다.

왼쪽에서 두번째 그림에는 어딘가에 매인 말 한 필이 어설프게 공중 부양하듯 떠 있다. 말 주인은 뒤로 이어진 하얀 길을 따라 건너편 정자로 간 듯싶고, 봄날 소나무를 배경 삼아 익살스럽게 표현된 말은 사부작거림으로 화면을 가득 메운다. 그렇다면 정자로 떠나간 말 주인은 누구일까? 혹시 누각에서 신녀와 봄볕 같은 한때를 보낸 초회왕은 아닐까? 그것도 아니라면 붓을 쥐며 잠시나마 이들과 같은 인연을 꿈꿔본 화가의 마음이 이입된 것은 아닐까? 지나친 비약이라도 믿어보고 싶다.

애틋한 마음이 스멀스멀 일렁이려 할 때 「낙도」는 다 괜찮다는 듯, 마지막 장면으로 이어지며 까치에게 전언의 과제를 넘긴다. 그러나 그 답은 호랑이에게 숨겨져 있었다. 덩실덩실 춤을 추고 있는 호랑이를 통해 그들의 염원이 틀림없이 이뤄졌음을 암시하고 있기 때문이다. 홀연히 떠날 수밖에 없었던 무산신녀의 사랑도, 가슴 저미는 이별의 아픔도 영원할 수 없는 것이 인간의 운명이다. 그런 까닭에 아이러니하게도 운우지정은 오랫동안 예술과 문학의 소재로 사람들에게 사랑받아왔다. 민화에서도 사랑은 민화의 어법을 충직하게 따르며 우리가 믿고픈 바람을 신고 오래도록 불려오게 되었던 것이다.

변치 않는 사랑의 상징
원앙과 국화

망원경으로 들여다본 듯한 둥그런 세상. 국화 향기가 만발한 화폭 안에 한 쌍의 원앙이 포착됐다. 아직은 서로가 데면데면해 보이지만 은근히 마음에 드는 눈치다. 수컷은 몸단장에 여념이 없고 이를 흘깃 보는 암컷의 눈매에는 호기심이 가득하다.

원앙은 수컷 원鴛과 암컷 앙鴦을 함께 가리키는 명사다. 우리나라에서는 오래전부터 이미 친숙한 텃새로 자리잡았으며 주로 산간계류의 고목에서 서식한다. 겨울나기를 위한 이동 시기에는 활동의 반경이 넓어지며 전국 어디에서나 볼 수 있다.

원앙은 예로부터 부부간의 금실을 대표적으로 상징해왔다. 백년해

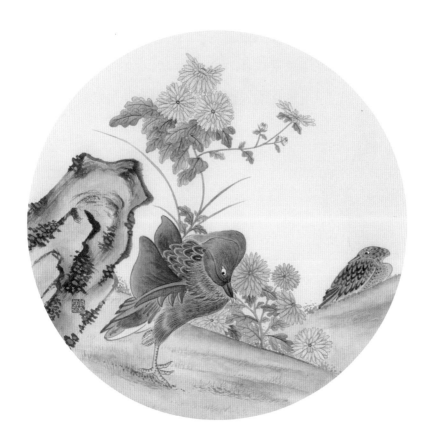

「원앙과 국화」, 지름 34cm, 2023년

로를 염원하는 상징성을 아름다운 깃털만큼이나 가득 지니게 되며 사람들로부터 큰 사랑을 받아왔다. 이는 특히 수컷의 화려한 외모 때문이기도 하다. 댕기는 다양한 색깔로 늘어져 있고 눈에는 뽀얗고 흰 깃을 격조 있게 둘렀다. 주홍빛의 수염과 톡 불거진 은행잎 같은 날개의 움직임은 언제 봐도 인상적이다.

이 그림에서는 실제 수컷 원앙처럼 화려한 모습보다는 다소 어수룩하게 표현하여 정감을 더해보고자 했다. 번식기를 마친 수컷은 이전의 화려했던 깃들은 떨구고 암수 구분이 어려울 정도로 암컷과 같은 모습으로 변화한다.

원과 앙이 만나 비로소 원앙이 되는 것일까. 우리가 사는 세상도 서로 다른 사람이 만나서 차츰 이해하고 동화되며 닮아가는 모습을 볼 때 백년해로는 수긍과 양보, 배려와 용서 같은 화합과 순응의 전제조건이 수반되어야만 얻을 수 있는 삶의 참가치가 아닐까 생각해보게 된다.

원앙을 통해 발견할 수 있는 이러한 의미는 비단 부부간에만 해당하는 것은 아닌 것 같다. 부모와 자식, 오랜 벗 그리고 직장 동료들과의 관계도 원앙처럼 서로 순화하며 함께할 때 즐겁게 생활할 수 있고 그래야 다른 것들도 성취할 수 있기 때문이다.

한편, 찬 서리에도 꿋꿋하게 피어나는 국화는 그 생명력으로 장수를 상징해왔다. 따라서 옛사람들은 국화를 먹으면 신선처럼 오래 살 수 있고, 어려운 일도 곧잘 해결해낼 수 있을 것으로 믿었다. 이러한 국화는 늘 그 자리에서 변함없이 강인한 바위와 어우러지며 의미가 더욱 강조

된다. 그리고 그곳에 사랑의 파수꾼인 원앙 한 쌍이 함께하며 영원한 행복을 만들어가는 것이다.

나리꽃에 담은 솔직한 바람
화접도

오른쪽 그림에는 강아지 머리 모양에 여우 몸 같기도, 뱀 같기도 한 괴석이 등장한다. 사실 작품에서 형상은 중요하지 않다. 오랜 역사를 기억하며 지금까지 남아 있는 존재성에 의미가 있다. 괴석을 초석 삼아 붉은 나리꽃과 흰 붓꽃이 요염함을 드러내고 있다.

붓꽃 위에는 긴꼬리제비나비 한 마리가 살포시 입을 대며 어딘가에 피었을 붓꽃의 짝에게 사랑의 결정체를 전하는 전령사로 바지런한 모습이다. 주변 따위에는 아랑곳없는 흰나비 한 쌍. 이들의 애정행각은 봄 햇살을 뜨겁게 달구고, 바로 아래에서 그 얄궂은 꼴을 봐야만 하는 나리꽃은 민망함과 부끄러움으로 붉으락푸르락 난감하다.

「화접도」(2폭), 26×62cm, 2021년

나리는 백합을 뜻하는 순우리말이다. 조선시대 당하관堂下官 벼슬아치를 높여 부르던, '나리'와 같아 출세를 상징한다. 또한, 동서양을 막론하고 국장國章과 문장紋章, 깃발, 교표 등의 디자인에도 모티프가 되었다. 백합은 보통 깨끗하고 순수하며 변함없는 지고지순한 사랑과 순결이라는 꽃말로 알려져 있다. 장미와 마찬가지로 꽃의 색깔에 따라 다른 꽃말도 있다.

나리는 그늘진 곳에서도 화사하게 피어나기 때문에 풍요를 상징하며, 나비와 괴석은 장수를 축원한다. 또 남녀의 사랑을 표방하는 꽃과 나비에, 괴석으로 담아낸 장수의 염원이 더해지며, 자연스레 연로한 부모를 향한 축수祝壽를 기원하는 함의를 갖는다. 그런데도 나에게는 두 작품 속에 법고창신이 배접되어 있음이 발견된다. 괴석을 바탕 삼아 새로운 것들이 피고 나는, 즉 옛것을 본받아 새것을 창조해냄이 그것이다.

또다른 작품이다. 왼쪽 그림에서 먼저 눈에 들어오는 것은 흰 나리꽃이며, 오른쪽 그림에서는 노랑원추리가 시선을 끈다. 먹으로 두껍게 테를 두른 바위를 중심에 놓고 이 꽃들이 등장하고 있다.

이들 위에는 나비들이 서로 희롱하듯 어우러져 있고, 소재와 색감이 비록 화려하거나 거창하지는 않아도 담담하고 섬세하게 묘사되어 오히려 눈길을 사로잡는다. 또한, 꽃과 나비의 자태와 움직임에 눈을 고정하다보면 보는 이의 마음도 편안해진다. 풍경을 그대로 담아냈다기

「화접도」(2폭), 26×62cm, 2021년

보다는 도상의 대칭적인 구도에서 정물화를 그리듯 작가의 인위적인 재해석이 가미되어 있음을 알게 한다.

그런데도 길상을 상징하려는 민화의 문법은 놓치지 않고 있다. 먼저 꽃과 나비의 어울림은 남녀 간의 화합과 인연의 즐거움을 말한다. 이러한 정서는 '꽃 본 나비'라든가 '꽃 본 나비 담 넘어가랴?' 등 우리 속담에도 잘 나타나 있다. 한편 '꽃이 시들면 오던 나비도 오지 않는다'라는 말은, '정승 집 개가 죽으면 문전성시고 정승이 죽으면 텅텅 빈다'라는 말과 같은 뜻으로 쓰인다. 인심이라는 게 이렇듯 씁쓸한 것이지만, 작게나마 피어난 꽃에는 나비 무리가 늘 가득한 민화를 보면 허무한 인간사를 어루만져주는 것 같아 그나마 위안이 되기도 한다.

한편, 노랑원추리는 기다리는 마음을 나타낸다. 특히, 약초로 쓰일 때의 원추리를 훤초萱草라고도 하는데 여기에는 시름을 잊게 한다는 뜻이 담겨 있다.

이에 더해 노랑원추리 위를 무리 지어 날고 있는 흰나비는 예로부터 순수한 영혼이 스며 있는 곤충으로 여겨졌다. 정처 없이 자유롭게 날아다니는 모습은 시공간을 초월해서도 끊어지지 않을 사람 간의 정과 마음으로 보여, 자잘한 시름을 잊게 해주었기 때문은 아닐까 생각한다. 오늘따라 「화접도」를 보는 마음이 복잡하고 미묘해진다.

작품을 마무리하며 원작에서는 볼 수 없었던 하늘에 옅은 파란색을 채색해보았다. 그랬더니 내 마음도 넓고 깊어지는 것만 같다. 이맘때 고향에서 본 푸른 하늘처럼 말이다.

옛것 없는 새것은 없다. 괴석이 있어야 꽃도 바람도 나비도 있음을 이번 작품은 말해주는 듯해 나리꽃 망울이 터지듯 살포시 꺼내보았다. 「화접도」의 세상을 꿈꾸게 되는 요즘이다.

다정할 손!
사랑을 나누는
모란공작도

이상기온으로 봄이 짧아지고 있다. 3월 중순만 돼도 한낮에는 더위가 느껴지기까지 하니 말이다. 마음껏 양기를 받아야만 하는 식물들은 마냥 기분이 좋은 듯하다. 토실토실 줄기에 살을 찌우고, 풍요로운 꽃잎을 피워내는 데 여념이 없기 때문이다.

봄이 되면 여실 없이 화중왕花中王이라 불리는 '모란'이 먼저 떠오른다. 봄의 끝자락을 봄비에 아쉽게 흘려보내며, 그 마음을 따라 「모란공작도」를 꺼내 보니 탐스러운 꽃과 잎이 먼저 반겨준다. 누나를 시집보낼 때 입으셨던 어머니의 치마폭에 딸과 나눴던 수많은 사연을 담아 정성껏 수놓은 것같이 넉넉한 모란의 품속에 몸을 숨기고, 옹기종

「모란공작도」, 지름 32cm, 2017년

기 앉아 있는 공작 한 쌍이 눈에 들어온다. 그들이 거처한 바위에는 민화적 신비감이 가득하다. 토끼가 누워 있는 형상을 한 바위가 상상력을 더하며 웃음을 자아내게 한다. 토끼는 다산을 상징한다. 따라서 공작은 백년해로를 암시하는 복선임이 틀림없다.

예로부터 모란은 풍성하고 화려한 자태로 '꽃 중의 꽃'이라 했으며, 부귀화富貴花라고도 불려왔다. 우리나라에 모란이 처음 들어온 것은 신라 제26대 진평왕 때로 추론되며 『삼국유사』에서 발견할 수 있다. 이에 따르면 "당태종이 붉은색, 자주색, 흰색의 모란을 그린 그림과 그 씨 석 되를 보내왔다"라고 기록되어 있다. 모란은 고려시대에 이르면 더욱더 넓게 퍼져 청자나 와당의 무늬로도 그려지거나 새겨지는 등 인기를 끌었다.

모란의 파급력은 이후에도 계속된다. 유교 이념을 바탕으로 한 신분제 사회였던 조선시대에는 기득권뿐 아니라 다양한 계층에 퍼져 애호되었다. 우리 민화에 모란이 자주 등장하는 것은 이러한 맥락으로 읽힌다.

모란은 꽃의 외형을 통해 '부귀'로 상징되었지만, 여러 그루가 어우러져 조화를 이루며 군집하는 특성을 보임에 따라 '화목'의 의미 또한 간직하고 있다. 선인들은 모란의 꽃잎이 풍성하고 화려하게 피면 좋은 일의 조짐으로 여겼고, 시들거나 풍성하지 않으면 좋지 못한 일이 다가올 징조라 생각해 행실을 더욱 조심하였다고 전해진다. 따라서 대개 모란을 화면 가득 채워 풍성하게 그리려 했다.

한편, 공작은 봉황을 제외하고 실존하는 새 가운데 가장 높은 자리에 있는 길조로 여겨졌다. 여기에 날개의 색이 다섯 가지임에 따라 오행설과 관련지어 길상의 의미가 더욱 크다고 믿었다. 공작의 확장된 길상적 인식이 어느 정도였는지에 대해서는 조선시대 문무관이 입는 관복의 가슴과 등에 수놓아 붙이던 흉배를 통해서도 알 수 있다. 그중 문관 1품의 흉배에는 공작과 모란을 수놓아 사용했다.

그림에서는 만길萬吉이 응집된 한 쌍의 공작이 사랑을 이야기하고 있다. 분홍과 자줏빛 모란은 이들을 응원하듯 중심부를 향하고, 배를 뒤집은 채 누워 있는 토끼 바위 역시 겸연쩍은 듯 눈길은 피해주면서도 동세는 이들을 살포시 감싸고 있다. 전체적으로는 작품이 원형인 점까지 더해져 공작을 향한 염원의 구심력이 강하게 느껴진다. 어떠한 일이든 그림 속 공작들처럼 한마음 한뜻이 된다면 이루지 못할 게 있을까 하는 강한 믿음이 샘솟는다.

사람과 교감하는 천년의 사랑
오동나무와 개

황금빛으로 넓게 물든 오동나무를 배경으로 금방이라도 꼬리를 흔들며 튀어나갈 것만 같은 개 한 마리가 잠시 앉아 호흡을 가다듬고 있다. 배를 중심으로 목부터 발까지는 하얗고, 등과 귀, 꼬리와 몸 대부분은 까만 검둥개다. 그러면서도 눈썹과 콧등을 장식하고 있는 흰 털은 권위와 애교를 강조하고 있다. 꼼꼼히 보니 보통의 개들과는 조금 달라 보인다. 섬광을 띤 눈빛 언저리가 붉게 빛나면서 상서로움을 더하고 있음이 그것이다. 게다가 한눈에 보아도 예사롭지 않은 목걸이를 하고 있음도 단박에 눈에 띈다. 금장식과 함께 덩굴무늬가 그려진 붉은 술의 목줄은 이 개가 신령스러운 존재임을 말해주는 징표다.

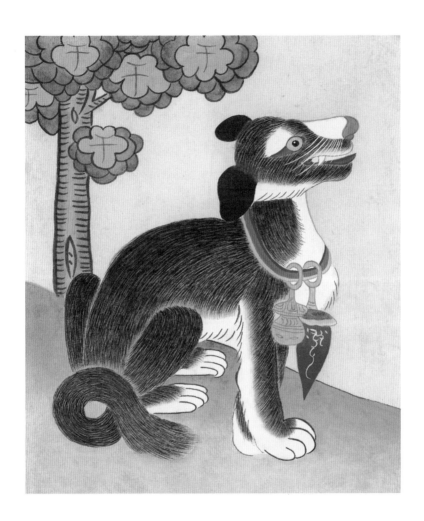

「오동나무와 개」, 30×35cm, 1999년

새해가 다가오기 전에 집 안팎에 붙여서 벽사와 길상을 염원하던 「문배도門排圖」다. 이와 같은 그림에는 개 외에도 호랑이, 해태, 닭 등이 주인공으로 등장한다. 호랑이나 전설의 동물인 해태와 달리 닭과 개가 당당하게 자리를 차지하게 된 것에 의구심을 가질 수도 있을 듯하다. 그러나 이들은 긴 시간 동안 사람과 함께하며 희생하고 도움을 주어왔기에 오히려 특별하다는 생각을 하게 한다. 특히 개는 가장 오래전부터 인류와 함께한 동물이자, 주인을 위해서는 한결같이 충성을 다하는 충직함의 상징이었다. 영리할 뿐 아니라 사람을 위험으로부터 보호해주기도 했으며, 직접 나서서 맹수로부터 지켜주기도 했다. 평범한 듯하지만, 전혀 평범하지 않은 사람과의 관계는 특별한 교감을 주었을 뿐 아니라 이들을 수호신의 반열에 오르게 한 이유가 되었던 것이다.

이러한 점은 고려시대 고분벽화에서 무덤을 지키는 순전 무결한 존재로도 표출되었다. 따라서 저승과 이승도 마음대로 오갈 수 있으리라는 믿음이 부여되었다. 조선시대에 와서는 개가 사람의 삶과 어울려 살아가는 모습이 더욱 부각되어 나타나고 있음을 그림을 통해 알 수 있다. 일상 속에서 화가들은 이들을 자세히 관찰하고 정교하게 묘사했으며, 때로는 풍속화와 같은 그림에 감초처럼 등장시키기도 했다.

「문배도」 속 개는 이러한 다양한 인식이 집합적으로 반영된 상징적인 의미를 갖는다. 따라서 보통은 광이나 벽장문에 붙어, 도둑으로부터 소중한 재산을 지켜달라는 믿음과 주술성을 강하게 부여받았다. 그렇다면 이 작품의 배경이 되고 있는 오동나무는 무슨 의미가 있을까?

오동나무는 예로부터 시와 노랫가락에 자주 등장해왔다. 이는 그만큼 사람들의 삶과 밀접한 관계였음을 의미한다. 비근한 예로 오동나무로 가야금이나 거문고, 비파를 만들면 다른 나무들은 도저히 따라오지 못할 독보적인 소리를 내주었다. 또 생장 속도도 빠를 뿐 아니라 가볍고 해충에도 강해 장롱이나 문갑, 소반, 목침, 나막신 등 생활용품의 재료로도 두루 활용되었다. 이처럼 오동나무는 개와 같이 사람과 교감하고 함께하는 중요한 대상이었다.

조선 중기 문신 신흠이 남긴 시, 「야언野言」 속 "오동나무는 천년을 늙어도 항상 가락을 품는다(桐千年老恒藏曲)"라는 시구는 이를 잘 말해주고 있다. 이를 알기에 그림 속 오동나무의 잎에는 '千' 자를 새겼다. 사람을 중심에 두고 볼 때 개와 오동나무는 많이 닮아 있음을 알게 된다. 오동나무와 개는 앞으로도 사람 곁에서 천년만년 함께할 것을 믿음으로 약속해주는 듯하다.

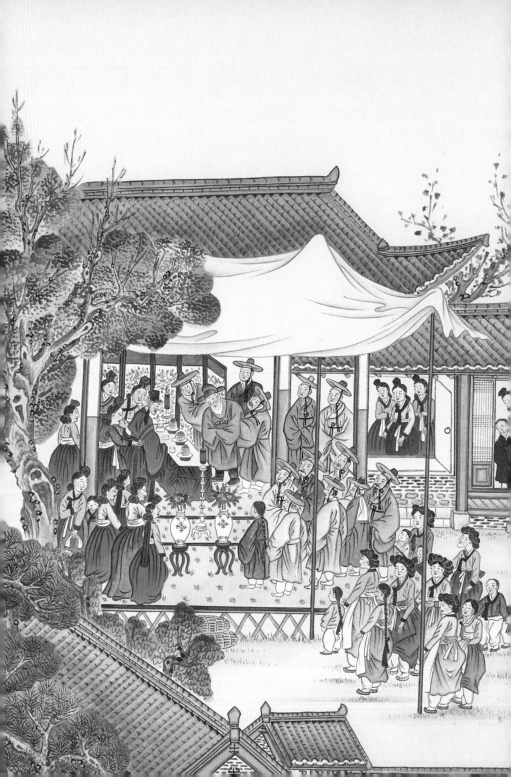

인생 최고의 순간,
60년 해로한 부부
회혼례

우리 그림 「평생도」 중 마지막 장면인 '회혼례'다. 「평생도」는 조선시대 사대부가의 관점으로, 사람이 태어나서 죽을 때까지 기념이 될 만한 경사스러운 일을 골라 그린 그림을 말한다. 보통 여기에는 돌잔치, 글공부, 혼례식, 과거 급제, 첫 벼슬, 감사 부임, 회혼례 등이 주요한 주제로 다뤄졌다.

선비들의 이러한 인생관과 출세관이 대단히 사실적으로 묘사된 「평생도」는 화재에 따라 8폭에서 12폭 병풍에 담기는 게 일반적인 형식이었다. 그리고 사실적으로 표현된 그림을 자세히 보면 투철한 유교 관념이 혹한의 문풍지처럼 배접되어 있음을 발견하게 된다. 따라서 「평

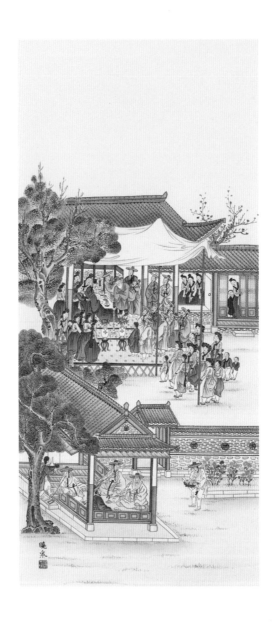

「회혼례」(8폭 중 1폭), 45×80cm, 2018년

생도」는 한 장의 그림을 넘어 당시의 의식주를 비롯해 다양한 생활사에 대한 정보를 고스란히 간직하고 있는 타임캡슐로 사료적인 가치 또한 높은 시각 기록물로 평가받고 있다.

「평생도」에서 대단원을 장식하는 그림은 결혼 60주년을 다시 혼례로 기념하는 회혼례 장면이다. 머리에 온통 흰서리가 내려앉은 한 노부부가 곱게 혼례복을 차려입었다. 빨간 연지 곤지를 붙인 신부의 얼굴에는 지난 육십간지의 희로애락은 가려지고 새색시의 수줍음만이 달밤 들창에 비친 실루엣처럼 드러나 있다. 회回 자가 말해주듯, 다시 꽃다웠던 60년 전으로 돌아간 것이다. 부부의 연을 맺고 살아오면서 이보다 더 행복하고 축복받을 일이 또 있을까? 하물며 지금처럼 수명이 길지 못했던 조선시대에는 더욱 그러했다. 지금 보아도 마음을 따스함으로 벅차게 한다.

이렇듯 회혼례는 인생 최고의 행복을 축하하는 잔치로 자식들이 부모를 위해 정성껏 마련한 의례였다. 회혼례를 본 적은 없지만, 전통이 살아 있고 보수적인 집안에서 나고 자란 내가 어렸을 때 마을에서 드문드문 보았던 전통 혼례가 생각난다. 아직도 흑백사진처럼 마음 한편에 간한 전통 혼례와 회혼례는 의미와 형식, 신랑과 신부만 다를 뿐 현장에서 풍기는 분위기는 대동소이하지 않을까 생각해본다.

풍족한 식생활과 의술의 발달로 우리는 꿈에서나 그려보았던 100세 시대를 맞게 되었다. 그러는 동안 전통적인 대가족의 형태는 핵가족으로 바뀌었고, 출산은 물론 결혼마저 꺼리는 시대를 맞이하게 되었다. 유

사 이래 가장 잘산다는 요즘이지만 한 밥상에서 왁자지껄 숟가락을 부딪치며 맛보던 원초적 행복은 우리 곁을 떠난 지 오래다. 참 서글픈 현실이 아닐 수 없다. 회혼례는 이맘때 저녁녘, 유년 시절 고향집 앞 개울에서 보았던 반딧불이의 꽁지 불 같은 따스한 행복을 아쉬움 속에서도 그리워하게 해 애잔하다.

시원하고 생동적인 물속 세계
어해도

입추가 지나도 한낮의 무더위가 바로 물러나지는 않는다. 여름과 가을이 몇 차례 밀당을 한 연후에야 슬그머니 가을에게 자리를 물려주게 된다. 조선시대 선비들은 여름 피서법으로 흐르는 물에 발을 담가 열을 식히는 탁족濯足을 즐겼다고 한다. 아마도 몸을 노출하기를 꺼렸던 당시 통념에서 할 수 있었던 최고의 방법이 아니었을까 싶다. 녹음이 우거진 바위에 앉아 잠시 숨을 고르며 흐르는 물에 살포시 발을 담갔을 때의 시원함은 비록 선비가 아니더라도 상상으로나마 느낄 수 있는 기분일 것이다. 그러나 그것만으로는 만족하지 못하고 옷가지를 풀어 물속으로 뛰어들고픈 마음. 그것은 남녀노소를 막론하고 누구의 마음에나

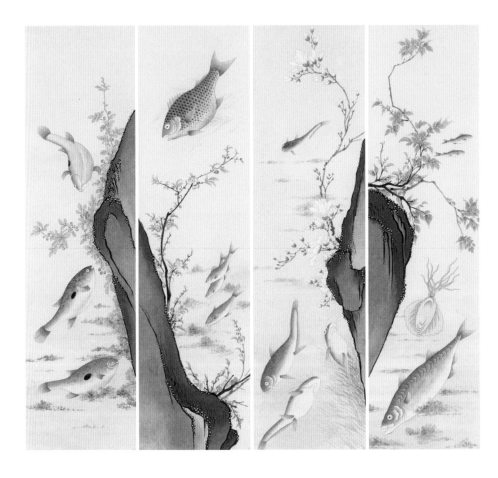

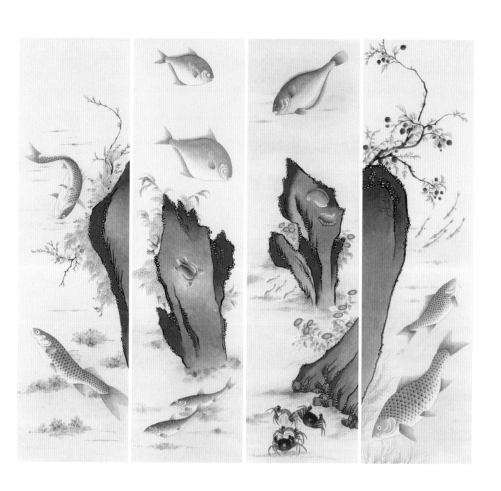

「어해도」(8폭), 각 44×161cm

피어오르는 욕구일 것이다. 「어해도魚蟹圖」는 아마도 이런 마음이 반영된 그림이 아닐까.

「어해도」는 말 그대로 물고기와 게 등을 소재로 그린 그림이다. 총 여덟 장면으로 구성된 이 작품에는 다양한 수중 생물들의 모습이 담겨 있다. 재미있는 것은 그림의 배경이 물속 수초들이 아니라, 육지 위 푸른 바위에서 자라난 꽃가지들이라는 점이다. 해당화, 복숭아꽃, 목련, 정향화, 금낭화, 여뀌, 국화, 꽃 사과 열매 등 그 종류도 다양한데 금방이라도 토끼와 사슴이 뛰어놀거나 혹은 새가 날아들 것 같은 생동감을 준다. 그러나 예상을 깨고 그 사이를 유유히 헤엄치는 것은, 다름 아닌 황복어, 돔, 메기, 오징어, 농어, 숭어, 가자미, 전복, 게 그리고 잉어들이다. 또한 장면마다 어린 물고기들이 유영하고 있어 짜임새를 더하면서도 이 생명의 연결고리가 영원히 이어질 것을 암시하고 있다. 하늘과 땅 그리고 물의 경계가 나눠어 있지 않은데도 전혀 어색하지 않게 느껴지는 것은 이 자유의 질서가 계속되리라는 것을 누구나 한 번쯤은 갈망해본 적이 있기 때문이 아닐까 한다.

여기에 더해 그림에서는 길상의 향기도 물씬 풍긴다. 먼저 물고기는 알을 많이 낳을뿐더러 항상 눈을 뜨고 있어서 다산과 풍요로움, 경계를 상징해 벽사의 의미까지 더해준다. 특히, 곳간, 궤짝, 반닫이, 뒤주 등의 자물통을 물고기 형태로 만들거나 문양을 새겨 재산을 잘 지켜달라는 의미로 활용한 것을 보면 물고기의 상징성을 헤아릴 수 있다. 또 쌍으로 그려진 물고기는 금실 좋은 부부로 의인화되기도 했다.

한편 게는 전진과 후퇴가 분명하여 이치를 알고 청렴과 겸손을 겸비함을 표방했다. 이렇듯 「어해도」는 다양한 의미로 해석되었고, 부귀를 가져다주는 행운의 그림으로 전해오고 있다.

「어해도」의 격은 어류도감처럼 섬세하게 표현한 기법에도 있다. 추사 김정희의 "꽃을 보려거든 그림을 그려봐야 하네(看花要須作畫看)" "그림은 오래 가지만, 꽃은 시들기 쉽기 때문이다(畵可能久花易殘)"라는 시구가 떠오른다. 「어해도」의 이 세부적인 묘사에는 사람이, 자연을 통해 닮고자 했던 지혜의 덕목과 교훈, 생명의 질서와 존중의 마음을 후대로 잇겠다는 큰 뜻이 잘 채색되어 있다. 자연 안에 사람이 있음을 새삼 상기하여 질서의 곳간에 교만이 기웃거리지 못하도록 물고기 자물통을 꼭 채워야겠다.

신계는 어떤 모습일까. 무릉도원은 있을까.
억겁의 세월은 상상할 수 있는 시간인가. 민화는 이 우문에
현답을 제시해준다. 청룡과 백호, 봉황과 기린은
민화를 통해 우리 마음속에 실존하는 동물로 자리잡았다.
천년을 산다는 금학을 만나보고 싶다.

5장

신과 낙원, 상서로운
동식물에 대한 상상

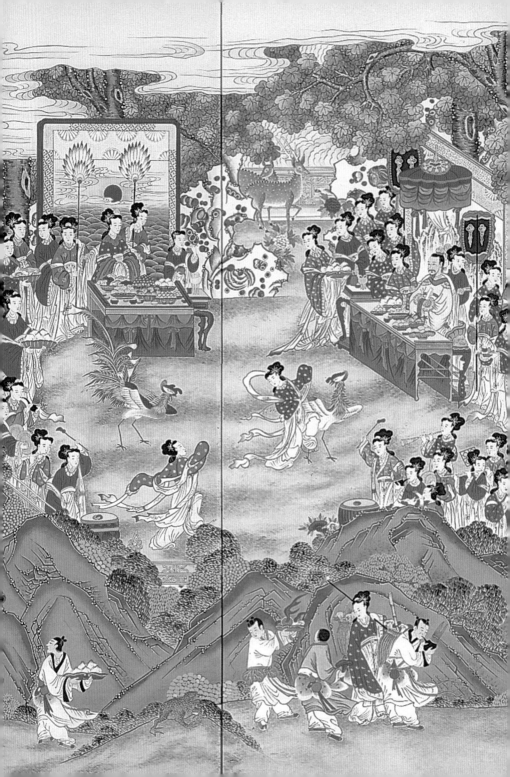

서왕모의 복숭아, 신들의 축제
요지연도

「요지연도瑤池宴圖」는 조선 후기, 궁중과 민간에 이르기까지 크게 유행했다. 주인공은 서왕모라는 여신인데, 그녀는 중국과 우리나라에서 모두 인기가 많았다. 처음에는 죽음의 신을 상징했으나 점차 불사약을 지닌 생명의 신으로 변모했다. 서쪽 끝의 곤륜산에 있는 궁궐에서 살며, 그 옆에는 반도원蟠桃園이 있고 '요지'라는 아름다운 호수도 있었다.

반도원의 복숭아나무는 3000년이 지나야 꽃이 피고, 다시 3000년 후에야 열매를 맺으며, 또 그만큼의 시간이 지나야 비로소 열매가 익는다. 이토록 귀한 열매였기에 호시탐탐 선도를 노렸던 이들이 많았다. 그 중에서도 중국 한무제 때 동방삭과 고전소설 『서유기』의 주인공 손오

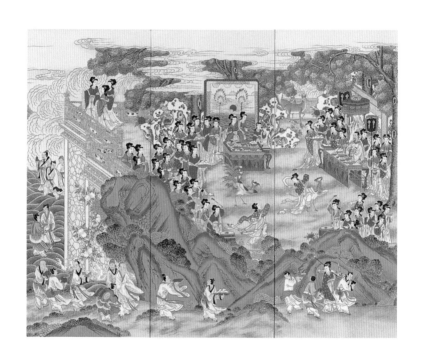

「요지연도」(8폭 중 3폭), 각 45×140cm, 1993년

공이 선도를 훔쳐 불로장생의 꿈을 이루며 서왕모의 속을 썩였다는 이야기는 유명하다. 이 신성한 복숭아를 지칭하는 반도를 수확할 때쯤이면 서왕모는 요지에서 신들을 위한 연회를 베풀곤 했다. 그 연회가 얼마나 환상적이었던지 여기서 파생된 말이 요지경瑤池鏡이다. 이렇듯 많은 이야기의 발원지인 서왕모는 우리나라로 건너와서는 고구려 고분벽화부터 조선시대에 이르기까지 문학과 예술 안에서 여러 형태로 등장하게 된다. 조선 후기에 민화 「요지연도」의 주인공으로 나타나는 것이 좋은 사례다. 작품을 보면 선녀들이 봉황과 춤을 추고 있다. 화면 왼쪽에는 서왕모, 오른쪽에는 주나라 목왕이 각기 잔칫상을 면하고 있다. 이 장면은 다음과 같은 유명한 신화를 배경으로 한다.

목왕이 즉위했을 때 주나라는 쇠퇴하고 있었다. 나라를 중흥시키고자 목왕은 서쪽 끝에 사는 서왕모를 만나기 위해 긴 여행길에 오른다. 생명의 신, 서왕모는 곧 힘의 근원이었기 때문에 그녀와의 만남은 나라를 회복할 힘을 얻으려는 방편이었다. 그렇게 목왕은 정예병의 호위를 받으며 여덟 필의 준마가 이끄는 수레를 타고 서쪽으로 나아간다. 그 과정에서 수많은 이민족을 만나기도 하고 기이한 사물들도 접하며, 마침내 서왕모가 사는 곤륜산에 도착한다.

이렇게 찾아온 목왕을 서왕모는 환대했고, 둘은 곧 사랑에 빠진다. 이들의 사랑이 얼마나 깊었던지 목왕은 본래의 목적도 다시 돌아가는 것도 잊을 정도였다. 「요지연도」는 이 순간을 포착해, 운명 같던 달콤한 사랑과 함께 화려한 잔치로 고조된 모습을 담고 있다.

하지만 곧 목왕은 본국에 오랑캐가 침입했다는 소식을 접하게 되고, 서왕모와 훗날을 기약하며 안타까운 이별을 고한다. 본분을 깨닫고 고국으로 돌아간 목왕은 오랑캐를 물리치고 나라를 다시 강국으로 일으켜세운다. 이 대목에서 신과의 만남이 전해주려고 한 의미를 생각해볼 필요가 있다. 그것은 신화 속 힘의 원천을 통해 영생불사의 생명은 물론 부와 권력을 획득할 수 있음을 말해준다.

근대 이전에 동아시아인들은 서왕모를 숭배했다. 목왕과의 만남과 요지에서의 즐거운 연회를 상상했고 그것을 회화로 시각화했다. 이를 통해 서왕모와 풍요로운 잔치가 작품을 감상하는 모두에게 장수와 부귀영화의 기운으로 승화되며 고스란히 전달될 것이라 믿었기 때문이다. 조선시대에 궁중에서 「요지연도」를 화공에게 그리게 하여 왕세자의 탄강을 축복했던 것이나 민간에서 이를 병풍으로 만들어 혼례시 배경으로 장식했던 것 역시 동일한 의미의 풍습이었음은 물론이다.

「요지연도」에서 목왕이 서왕모를 찾아 긴 여정을 떠났듯, 더러는 지리하고 힘이 들더라도 인내하며 사람들 속으로 묵묵히 여행길에 오르는 수고를 피하지는 않았으면 한다. 「요지연도」는 오늘 지혜를 얻는 방법과 그렇게 얻은 지혜의 힘을 말해주고 있다.

때를 기다리며 세월을 낚는
강태공 고사도

민화 화단의 대부인 파인 송규태 선생은 나의 고모부이자 스승이시다. 내가 약관弱冠에 접어들던 1980년부터 40여 년간을 동고동락하며 선생의 뒤를 따르고 있다. 선생께서는 오래전부터 낚시를 좋아하셨다. 가장 열정적으로 활동하던 당시에도 짬을 내어 홀연히 강가를 찾곤 하셨다. 그때 선생의 나이보다 더 들고 보니 그 이유가 이해되고도 남음 직하다. 당시에는 지금처럼 민화에 대한 인식이 크지 않았다. 따라서 미술로 인정받기는커녕 작가라는 명칭을 붙인다는 것조차 생경했다. 그런데도 선생은 기약 없는 사명감으로 연구와 작품에 몰두하셨고 그 것은 거친 파도를 앞에 두고 질러대는 외롭고 절절한 외침과도 같은

것이었다. 누구도 귀담아 들어주지 않던 절규에 지치다보면 에너지는 고갈되고 '이렇게 가면 과연 목적지가 나오기는 할까?' '언제쯤에나 우리를 알아봐줄까?' 불안과 자책에 빠져들기도 했다. 그럴 때면 내면의 평화를 다져야 했고 그 여백을 채워주던 유일한 방법이 낚시였다. 선생은 강태공이 그랬던 것처럼 물가에 앉아 민화의 어장이 형성될 때를 기다리며 묵묵히 나아갔던 것이다.

그림에서 물가에 낚싯대를 드리운 이가 바로 강태공이다. 명나라 때 중국 고전소설인 『봉신연의封神演義』를 축약해 번안한 『강태공전』은 그의 일대기를 잘 말해준다. 그는 학식과 견문을 갖추었음에도 아직은 때가 아님을 인정하고 겸허히 받아들인다. 그래서 미끼 없는 낚싯대를 던져 찾아올 세상을 기다렸던 것이다.

생활고에 지친 아내가 곁을 떠나고 크고 작은 일들이 닥쳤을 때 강태공 역시 사람인지라 그 순간은 폭풍우가 몰아치듯 혼란스러웠다. 또 이를 극복하는 과정은 지난하고 고통스러웠다. 그러나 강태공은 여러 어려움에 굴복하지 않고 인내하며 갈고닦아 기다리면서 고통을 내적 가치로 승화했다. 그리고 어느 날 강태공이 위수渭水에 낚싯대를 드리우고 있을 때, 인재를 찾아 떠돌던 서백(훗날 주나라 문왕)과 운명적으로 만난다. 때는 상나라 주왕의 흉포한 정치가 천하를 비탄으로 빠져들게 하고 있었다. 둘의 조우는 쌍방이 간절히 원했던 절묘한 시간에 들어맞은 것이었다. 그 중요한 만남을 바로 앞에 두고, 순간을 포착한 것이 이번 작품이다. 드디어 때를 만난 강태공은 문왕에 이어 그의 아들 무

「강태공 고사도故事圖」, 34×77cm, 2022년

왕에 이르러서는 스승 겸 재상이 되었고, 무왕을 도와 천하를 휘어잡을 수 있도록 한 일등 공신으로 역사에 남게 되었다.

이러한 강태공의 이야기는 세월을 넘나들며 많은 사람의 붓끝에서 고아한 정취로 표현되어왔다. 그런 그가 우리 민화 속에 들어오니 이렇듯 사뭇 다르게 변모한다. 이는 그 어떠한 소재도 민화의 깔때기를 통과하면 맛깔스레 토착화됨을 새삼 알려주는 듯하다. 또 마치 직접 듣듯, 무왕과 강태공의 극적인 만남으로 도래할, 태평성대를 예견하듯 커다란 오동나무에 펼쳐진 봉황과 태양은 길상의 의미까지 살려내고 있다. 게다가 원작에는 없지만, 생명력의 상징인 물고기 세 마리가 함께 그려져 특유의 해학적인 분위기를 고조시킨다.

한편 좌측에는 당송팔대가唐宋八大家로 추앙받는 유종원의 시 「강설江雪」에 등장하는 사립옹蓑笠翁을 적어두었는데, 이는 홀로 떠 있는 조각배에 도롱이와 삿갓을 한 노인을 말한다. 강태공과 관련은 없어도 자연에 은거한 신선 같은 인물 이야기가 당시 유행했음을 엿볼 수 있다.

모든 일에는 때가 있음을 알았던 강태공의 이야기를 통해, 지금도 이어지고 있는 민화의 긴 여정을 잠시라도 되돌아볼 수 있었다. 뭔가를 이루겠다고 조바심 내는 이들이 많은 요즘이다. 봄에 파종하고 꽃을 피워 성난 폭풍우를 이겨낸 후에야 결실의 가을을 맞을 수 있음을 그림은 새삼 말하고 있다. 화실 창밖으로 씨뿌리기 좋은 계절이 펼쳐지고 있다.

억겁의 세월을 미소에 담아
수성노인도

호리병을 든 옥녀를 앞세운 신선이 자신의 몸만큼이나 높다랗게 솟은
정수리를 이고 어디론가 향하고 있다. 노인의 희고 긴 눈썹과 수염 그
리고 크게 늘어진 귀에, 억겁의 세월을 담은 듯한 미소는 한눈에 봐도
그가 어떤 존재인지를 말해주고 있다.

　위세와 권위를 상징하는 복장과 손에 쥔 지팡이, 영지버섯을 닮은
구름은 노인을 둘러싸고 있는 추측과 억측의 상상력까지 자극하기에
충분한 것들이다. 기이한 모습을 한 노인의 정체는 인간의 수명을 관
장한다고 알려진 별의 신, 남극노인성南極老人星이다. 보통은 이를 압축
해 수성노인壽星老人이라고 하거나 수노인, 남극노인이라고도 칭한다.

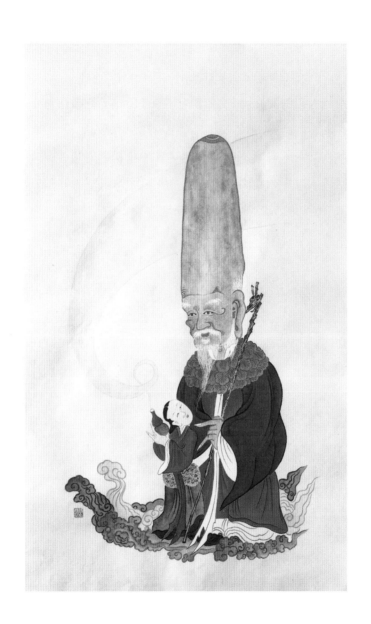

「수성노인도」, 46×72cm, 2022년

장수를 상징하는 신선이기에 이와 관계한 매개물들이 그를 중심으로 장식되어 있다. 먼저, 목도리처럼 목과 어깨를 겹겹이 감싸고 있는 초록색 장식은 불로엽不老葉으로 말이 필요 없는 장수의 끝판왕이다. 이에 더해 그와 옥녀를 태운 구름은 불로초인 영지버섯을 닮은 영지운靈芝雲이다. 또한, 선경仙境에 산다는 옥녀의 손에 공손히 들린 호리병 속에는 별천지가 담겨 있다고도 하고, 귀신이나 요괴를 잡아 봉인할 수 있다고도 알려져 있어 벽사는 물론 다양한 길상적 의미를 갖는다.

예로부터 밤하늘에 남극노인성이 나타나면, 임금은 장수하고 나라 역시 평온하여 백성 또한 행복해진다고 믿어왔다. 따라서 이 별이 보이는 남쪽으로 사신을 보내 제를 올리기도 했다니 그 믿음의 정도가 어땠는지 짐작게 한다. 제주도는 남쪽과 더 가까웠기에 남극노인성 역시 더 밝게 비침에 따라 그 상징적 의미가 더 컸다고 하며, 수성노인이 이동할 때면 흰 사슴을 이용했기에, 한라산을 중심으로 백록담 설화가 아직까지도 남아 있다고 한다. 이러한 「수성노인도」는 불로초, 복숭아, 학과 사슴이나 거북 혹은 물, 구름 등 장생의 상징체들과 함께 그려지며 장수의 퍼즐을 놓침 없이 완성했던 것이다. 따라서 새해가 되면 서로의 무병장수를 기원하기 위해 이런 그림을 주고받았고, 특히 고령에 있는 부모님의 장수를 축원하기 위한 매개로 활용했다.

밤하늘의 별빛처럼 다채롭게 채색된 상상의 이야기다. 이 한 점의 그림에 서로를 위로할 수 있는 한 움큼의 온기라도 담아 현대인들의 마음에 살뜰히 전해주고 싶다.

깊은 자연 속
신비로운 현인 이야기
상산사호

오랜 기간 그림의 소재가 되어온 「상산사호商山四皓」는 중국 진나라 말기, 진시황의 폭정을 피해 관직을 버리고, 상산에 은거한 네 명의 노인이야기를 바탕으로 한다. 이들은 동원공東園公, 하황공夏黃公, 녹리선생甪里先生, 기리계綺里季다. 상산에서 80세가 넘도록 은거한 이들의 수염과 눈썹이 모두 하얗게 세어버린 탓에 이들을 사호四皓라 했다.

이후 진이 멸망하고 한나라가 들어섰지만, 한나라를 개국한 고조 유방의 요청에도 네 사람은 신하 되기를 거절했다. 그러다 고조의 뒤를 이은 혜제에 대해서는 어진 군주로 여겨, 조정에 복귀해 초기 왕권 강화에 크게 이바지했다.

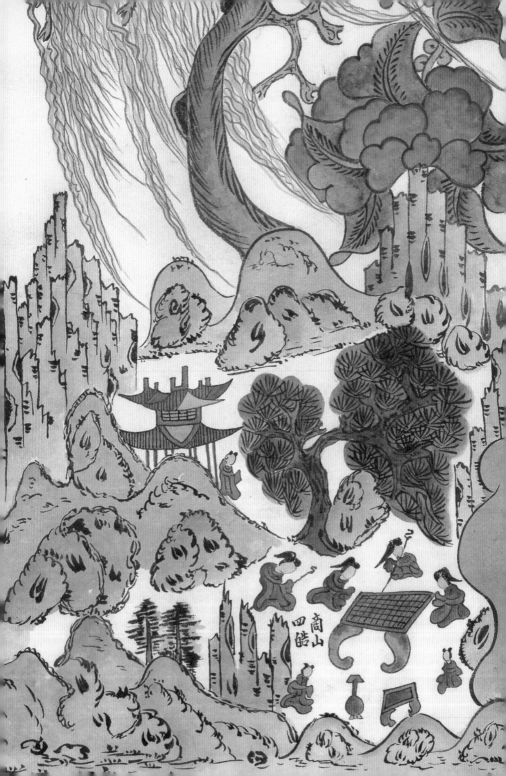

예나 지금이나 세상이 어지럽거나 본분을 다했다고 여겨질 때, 또는 큰 뜻이 있어도 이를 펼칠 수 없게 되면 자연스럽게 자연의 품을 떠올리게 된다. 꾸밈없이 그저 순리대로 흘러가는 자연에서, 사람은 겸손을 배우고 비로소 스스로를 발견하게 된다. 이러한 회귀본능은 우리가 태초에 자연에서 왔다는 사실을 본능적으로 알고 있는 데서 비롯된다. 이렇게 자연에 순응하며 새로운 삶을 찾아가는 사람들을 소개하는 모 TV 채널의 자연 다큐 프로그램에 자꾸 눈이 가는 이유도 이 때문일 것이다. 그러나 속세를 떠나 미지의 자연으로 들어가 산다는 것은 상당한 용기가 있어야만 가능한 일이다. 따라서 여러 문학과 예술 작품에서 발견되듯, 옛사람들 역시 이러한 은거자를 신선처럼 여겨 선망의 대상으로 동경했다.

이런 가운데 상산사호는 수많은 사람이 선망했던 대표적인 인물상과 이상향의 하나였다. 일제강점기에 평양 인근에서 발굴된 낙랑시대의 공예품 채화칠협彩畫漆篋(옻칠로 충신과 열녀 등을 그린 대나무 상자)에서도 나타나는 것으로 보아, 이것이 한반도에도 꽤 오래전에 전해졌음을 알 수 있다. 특히 민화가 성행했던 조선 후기는 사회경제적인 변화와 직업적 특수성이 맞물리며 부를 축적한 중인 계층을 중심으로 여항문화閭巷文化가 형성되기 시작했다. 본래 상산사호는 조선시대 전반에 걸쳐 사대부 문인들에게 인기가 있는 그림의 주제였으나, 취미와 유흥문화가 보편화되면서 조선 후기에 와서는 다양한 계층으로 확산되었다.

이러한 흐름을 타고 한양은 상업이 활발해지면서 광통교 등 시장에

「상산사호」, 34×77cm, 2022년

서는 집 안을 장식하는 그림이나 책을 판매하는 서화 가게들이 성행했다. 원하는 책을 주문하고 구독할 수 있는 문화가 생겨났으며, 『서한연의西漢演義』와 같은 중국 소설이 번역되어 출판되기도 했다. 또 문맹자에게 거리에서 소설을 전문적으로 읽어주는 전기수傳奇叟까지 있을 정도였다. 이러한 분위기를 바탕으로 상산사호 고사는 민화에서도 그림의 소재로 등장했던 것이다.

이번에 소개하는 작품에는 먼저 주인공인 네 명의 노인이 바둑판을 중심으로 모여 있다. 고사와는 관계가 없어 보이나 눈을 사로잡는 것이 있다. 화폭의 상단부를 대부분 차지하는 커다란 수양버들 위의 노란 앵무새 가족과, 역시 대범하고 큼지막하게 묘사한 붉은 모란이 그것이다.

잘 알려진 대로 꽃과 새는 화목한 가족의 상징체다. 반면 모란은 부귀영화를 염원하는 매개다. 이렇듯 「상산사호」는 민화 속에서 당시 대중이 좋아한 소설 속 인물들을 바탕으로 장수나 부귀영화 등 사람들의 보편적인 여망을 신선계로 재해석했음을 알 수 있다. 이는 바둑판 근처에 놓여 있는 신선의 물품으로 알려진 호리병이나 장수를 상징하는 바위와 바위산 그리고 소나무를 배치한 것에서 유추된다.

이번 작품은 질서와 조화로 막힘없는 자연의 순리가 소박한 민화적 방식으로 어우러져 여유로움과 자연스러움이 한층 배가되면서 우리들의 마음을 편하게 한다.

속세의 족쇄 풀고 덩실덩실
하마선인도

얼마 전에 예사롭지 않은 기운이 감도는 두꺼비 그림 한 점을 그려보았다. 구름 위에 떡 버티고 있는 커다란 두꺼비 한 마리, 그 등 위에 한 발로 서 있는 남자가 아슬아슬하게 균형을 잡고 있다.

흘러내릴 듯한 푸른 넝마를 입고 뻣뻣하고 덥수룩한 머리를 한 그는 유해섬劉海蟾이라는 신선이다. 그가 올라탄 세 발 두꺼비, 삼족섬三足蟾은 그와 단짝이다. 어디서 구했는지 모를 작은 복숭아 한 알을 손에 쥔 신선은 황홀한 표정으로 그것을 바라보며 흥에 취해 있다. 이렇듯 두꺼비를 뜻하는 하마蝦蟆와 신선이 함께 등장하는 그림을 「하마선인도蝦蟆仙人圖」, 또는 유해섬이 두꺼비와 장난치며 논다는 의미를 담아 「유

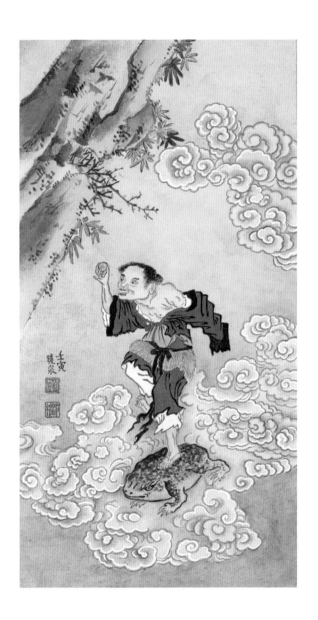

「하마선인도」, 19×36cm, 2022년

해희섬도劉海戲蟾圖」라고 부른다.

유해섬의 본명은 유현영이다. 해섬은 득도한 후에 얻은 이름으로 전해진다. 두꺼비 섬蟾 자를 통해 두꺼비와 관련이 있는 신선임을 알 수 있다. 그는 중국 오대 혼란기에 후량의 재상을 지낸 인물이다.

어느 날 정양자라는 도인이 그를 찾아온다. 도인은 엽전 위로 달걀 10개를 쌓아올려 말 그대로 누란지위累卵之危를 만들어 보인다. 이에 위태롭다고 유해섬이 말하자, 도인은 많은 부와 명예로 늘 우환을 짊어지고 사는 당신의 삶 또한 이와 다르지 않다고 답한다. 이 말을 들은 유해섬은 뒤통수를 한 대 얻어맞은 듯 인생의 덧없음을 깨닫고 그길로 재상직을 버리고 선을 얻기 위한 길을 떠나 마침내 해탈하여 신선이 되었다. 그가 원하는 곳이라면 어디든 데려다주는 신묘한 능력을 지닌 삼족섬은 그와 늘 함께했고, 둘은 가는 곳에서 만나는 어려운 백성들에게 돈을 나눠주며 선행을 베풀었다고 한다.

예로부터 고대인들은 태양에는 까마귀가, 달에는 두꺼비나 토끼가 산다고 믿었다. 특히 중국 신화에 나오는 달의 여신 항아姮娥가 불사약을 먹고 달나라로 가서 두꺼비가 되었다는 이야기로 인해, 두꺼비는 '영원성'과 '불멸성'을 상징하게 되었다. 게다가 삼三이라는 수는 하늘, 땅, 사람의 이치가 조화를 이룬 상서롭고 길한 의미로 일컬어졌다. 따라서 삼족섬은 더할 나위 없는 길상의 상징인 것이다.

삼족섬과 유해섬이 만나 세속의 욕망을 버리고 어려운 이웃을 돕는다는 탈속적인 의미는 이후 백성들의 속세적인 바람으로 전이되며

'부'와 '재복'을 전해준다는 상징으로 바뀌게 되었다.

그림에서 신선이 장수를 상징하는 불로장생의 복숭아를 들고 있는 장면은 길상의 의미가 한층 더 강조된 것으로 풀이된다. 또한, 푸르게 채색한 넝마는 그림의 장식성과 더불어 신선이 추구하고자 했던 해탈의 방향성을 더욱 부각하고 있다. 「하마선인도」가 지향하는 복합적인 의미를 떠올려보면서 주어진 것에 만족하고 모든 것에 감사하며 행복을 함께 나누는 삶이 되었으면 한다.

넉넉한 자루를 이고, 방긋 웃음
포대화상

인사동에서 포대화상布袋和商을 주제로 한 그림과 공예품을 본 적이 있다. 반달 모양으로 꼭 감은 두 눈이 천진난만함을 더욱 잘 살려주고 있던 포대화상은 보는 이에게 똑같은 감정을 그대로 전해주는 듯했다. 불룩한 포대를 옆에 낀 둥근 몸매는 하염없이 넉넉하고 인자했으며 모든 고민을 다 들어줄 것만 같은 자애로움으로 항시 우리 곁에 있을 것만 같았다. 그렇게 거리에서 만난 그는 좋은 의미로 다가와 기분좋은 발걸음의 동반자가 되어주었다.

　그는 중국 오대시대 후량의 고승으로 명주 봉화현(저장성)에서 활동했다고 알려져 있다. 그는 탁발한 생필품이며 음식들을 긴 막대기에

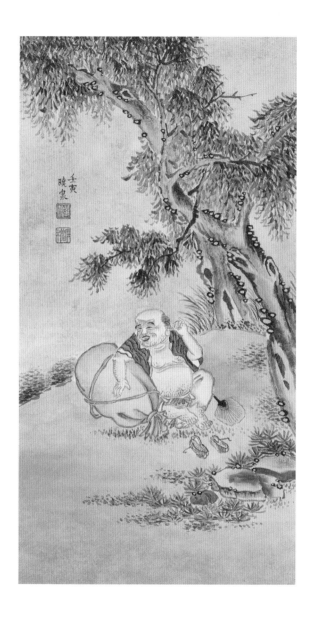

「포대화상」, 19×36cm, 2022년

달린 포대에 모두 넣고 다녔다고 한다. 그렇게 다니다가 어려운 사람을 만나면 아낌없이 나눠주었다. 그 의미와 가치를 생각해보니 그의 상징인 포대, 큰 웃음, 둥그런 배에 함의된 순수성과 참된 의미가 더욱 또렷이 다가온다. 게다가 그는 운세와 날씨까지도 정확히 알아맞히는 신비한 능력을 지녔기에 미륵불의 화신으로도 알려지게 되었다.

종교적인 것과는 별개로 포대화상의 존재는 현실에서 사람을 돕고 행복을 전파한다는 상징성으로 인해 큰 사랑을 받아왔다. 이는 어린이들이 크리스마스면 간절히 기다리는 산타클로스를 연상케 한다. 산타클로스의 선물 자루처럼 동양에서는 포대화상이 이를 대신하고 있었던 것이다. 이러한 모습과 의미가 민간의 기복신앙과 결부되면서 포대화상은 복의 상징으로 확대되며 민화에서도 재미있는 소재로 등장하게 되었다.

우거진 수풀 가운데 커다란 나무를 그늘 삼아 쉬고 있는 포대화상의 모습이 익살스럽다. 이러한 장면은 덕망이 높고 지고지순하여 범접하기 어려운 고승의 모습과는 전혀 다른 편안함과 친근함으로 보는 이의 마음을 편안하게 한다. 주변에서 마주칠 법한 친숙한 인상과 옆구리의 빵빵한 포대, 특유의 너털웃음 그리고 올챙이처럼 튀어나온 배와 짧고 통통한 팔다리의 육중한 몸매는 그가 포대화상임을 말해주고 있다.

어디를 거쳐왔는지는 모르겠지만 짚신까지 벗어젖히고 앉아 있는 모습은 힘든 노동 후 쉬고 있는 촌로와 다를 바 없다. 그래도 얼굴은 함박웃음이요, 풀어헤친 상의를 가르고 튀어나온 뱃살은 그저 편하기

만 하며 심지어 무언가로 귀를 후비는 모습은 원초적이기까지 하다. 귀이개는 민속적인 측면으로 볼 때 수신修身을 중요시했던 옛사람들의 가장 실용적이며 장식성을 갖춘 필수도구였다. 남자들은 이를 부채 손잡이 끝에 선추로 달고 다녔으며 여자들은 머리 장신구인 뒤꽂이로 꽂고 다니다가 필요할 때 손쉽게 사용했다. 따라서 포대화상의 자리 옆에 아무렇게나 놓아둔 부채를 통해 옛 풍속의 한 단면을 어렴풋하게나마 그려보게 된다. 이러한 그림은 선종화禪宗畵가 생활 밀착형 민화로 자연스럽게 흡수되었음을 잘 엿보게 한다.

포대화상의 남을 돌보는 이타행利他行이나 중생과 한데 어울려 살아가는 무애행無礙行의 철학은 신라시대 대안 스님이나 원효 스님께서도 실천했던 것이어서 비교적 우리에게도 가깝게 와닿는 느낌이다. 오랜 세월 포대화상은 그 의미와 행실이 확대하여 해석되며 우리 곁에서 더 존경받아오고 있는 것이다. 이는 아직도 세상이 포대화상을 필요로 함을 방증하는 것으로 그의 포대 안에는 우리에게 필요한 지혜의 메시지가 아직도 많이 들어 있음을 말해주는 듯하다.

지금 여기, 바로 이곳이 낙원
무릉도원을 꿈꾸며

화폭 가득 꽃이다. 왼편에는 붉은 목단이, 반대쪽에는 복숭아꽃이 파격적일 만큼 그득하다. 목단과 복숭아꽃을 수반 삼아 토실한 잉어 두 마리가 천연한 미소로 유유히 헤엄치고 있다. 일찍이 동양 문화권에서 복숭아꽃이 가득한 곳은 이상향이 서린 곳이라 일컬어져왔다. 이는 도연명의 작품 중 하나인 『도화원기桃花源記』에서 비롯된다.

　내용인즉, 한 어부가 복숭아 꽃잎이 물 위를 그득 덮은 채 흘러가는 물길을 발견하고 이를 거슬러올라갔다가 낙원을 발견한다. 그곳에서 잊지 못할 날들을 보낸 뒤 어부는 현실로 돌아오지만 그 기억이 너무나 생생하고 아득해 다시 낙원을 찾아 나선다. 하지만 아무리 찾아 헤매

「무릉도원을 꿈꾸며」, 21×24cm, 2022년

도 찾을 수가 없다. 이 이야기는 훗날 복숭아꽃이 흐드러진 그곳을 이상향으로 인식하게 된 발단이 되었다.

당나라의 이태백은 「산중문답山中問答」이라는 시에서 "강물에 복숭아꽃잎이 아득히 흘러가버리지만 별천지가 있으니 인간 세상이 아니라네(桃花流水杳然去 別有天地非人間)"라고 노래했다.

역시 당대의 시인이자 화가인 장지화는 그의 시 「어가자漁歌子」에서 "서새산 앞에는 백로가 날고 복숭아꽃 흐르는 물에는 쏘가리가 살쪘도다(西塞山前白鷺飛 桃花流水鱖魚肥)"라며 어부의 마음을 서정적으로 그려냈다.

우리나라에서도 복숭아꽃과 관련한 이상 세계를 표현한 작품들이 제법 많다. 대표적으로 안견의 「몽유도원도夢遊桃源圖」가 그것이다. 안평대군의 신비로운 꿈 이야기를 산수화 형태로 담아낸 이 그림은 현실과 이상 세계를 절제된 격식과 격조로 구획하여 아득한 여운을 자아낸다. 조선의 마지막 도화서 화원이었던 안중식 역시 「도원문진桃源問津」에서 이와 같은 무릉도원의 세계를 그린 바 있다.

이러한 이상향은 사람이라면 누구나 동경하는 대상이 됨은 물론, 때로는 귀족들의 태평한 생활을 노래하는 풍류의 종지부였다. 상류사회의 전유물 같던 이상향의 사고는 자연스럽게 민화로 스며들면서 더욱더 독창적인 미감으로 확장되었다.

이 작품에서는 낙원을 상징하는 복숭아나무와 강물을 그대로 차용하면서도 쏘가리를 대신해 잉어가 깜짝 등장한다. 이는 쏘가리와 버금

가는 길상의 표상으로 인식되던 잉어를 끌어들임으로써 당시의 트렌드를 반영함과 동시에 대중적으로는 잉어가 상대적으로 더 재미있게 표현할 수 있는 대상이었음을 보여주고 있다. 잉어가 있는 자리를 쏘가리가 대신했다면 왠지 이질적이었을지도 모를 일이다. 농경사회의 풍요는 단연 다산으로부터 비롯된다. 따라서 그림 속 잉어는 자식을 많이 낳아 가세의 번영을 소망한다.

게다가 잉어는 물속에서도 뜬눈으로 살아가기 때문에 자연스레 좋은 일만 불러오고 나쁜 것으로부터 지켜준다는 의미도 강했다. 이러한 믿음에, 기왕이면 그림을 더 맛깔스레 보이기 위해 부귀영화를 고명처럼 얹었다. 붉은 모란도 복숭아나무만큼이나 크게 그린 것이다. 이를 통해 서민들의 지극히 기본적인 욕망과 소망을 솔직하게 담아낸 새로운 형식의 무릉도원에는 해학적인 미감이 복숭아 향기처럼 그득해졌다.

사람들은 왜 이러한 그림을 집 안 곳곳에 붙여놓고 보았을까. 이는 도연명과 이태백, 안견이 꿈꾸었던 유토피아를 발 딛고 사는 이곳에서도 이루고 싶은 소망 때문이 아니었을까. 이는 그만큼 현실 속 삶을 소중하게 여긴다는 증거일 테다. 사실 따지고 보면 내가 있는 지금 이곳과 이 시간이 복숭아꽃이 만개한 무릉도원이며, 내가 교류하는 사람들이 이상향의 주인인 도선桃仙인 것을 이제는 어렴풋이 알 것 같다.

'용쟁호투' 아닌 '용호상생'의 길
청룡백호도

「청룡백호도靑龍白虎圖」를 들여다보자. 가로로 길게 펼쳐진 작품 왼쪽에는 청룡이, 오른쪽에는 백호가 자리잡고 있다. 청룡과 백호는 먼저 고구려 고분벽화 중 하나인 「사신도四神圖」를 떠올리게 한다. 이 작품에는 동쪽을 가리키는 청룡과 서쪽의 백호 이외에 남쪽의 주작朱雀과 북쪽의 현무玄武가 방위신으로 등장한다. 하지만 민화에서 「청룡백호도」는 「사신도」에서 더 나아가 보다 철학적인 의미를 더해 들여다볼 필요가 있다.

먼저 청룡이 있는 자리는 동쪽으로 해가 뜨는 곳이다. 그리고 청색은 봄의 기운을 상징한다. 따라서 음양 기운 중 양陽을 말해준다. 반면

호랑이가 있는 서쪽은 해가 지는 곳이며, 백색은 가을로부터 깊어지는 추위의 의미를 담아 음陰을 상징한다. 이렇듯 청룡과 백호가 지닌 뜻은 서로 다르지만 결국 교합되며, 우주의 근원을 이루는 음양 사상을 보여주고 있음을 알 수 있다.

이것이 민속학으로 흡수되면서 풍수지리학으로 풀이되었다. 여기에서는 주요 소재가 되는 산을 정면으로 바라볼 때 왼쪽을 동쪽, 오른쪽을 서쪽으로 읽으며 좌청룡左青龍, 우백호右白虎라 하게 되었다. 이런 관계로 명당을 정함에 있어 용과 호랑이를 신성한 영물로 여겨 사람의 터전을 두둔하는 역할을 하게 되었던 것이다. 이러한 공식을 작품에 대입해보면, 정면으로 마주한 산 앞에는 물줄기가 모여 커다란 물 더미가 넘실대고, 좌편에는 청룡이, 우편에는 백호가 있어 풍수지리로 볼 때 완벽한 조화를 이루었음을 알게 한다.

한편 예로부터 용은 구름을 부르고, 호랑이는 바람을 부른다고 전해진다. 화면에서는 상서로운 오색구름 속에 용이 꿈틀대고, 호랑이는 대지에 굳건히 뿌리를 내린 소나무 아래서 모습을 드러내며 상서로움을 극대화하고 있다. 이를 종합해보면, 용호상박이라고 하는 보통의 개념을 초월해 완벽한 조화를 말해주고 있음을 알게 한다. 다시 말하면 서로 다른 존재인 용과 호랑이가 오색구름과 물, 산, 소나무 등과 조화를 이루며 궁극적으로는 가장 이상적인 우주의 질서를 이뤄내고 있는 것이다.

「청룡백호도」, 180×40cm, 2012년

서로가 있기에 더욱 빛나는
봉황과 오동나무

명절이 되면 가족이라는 울타리가 얼마나 소중한지를 다시금 생각하게 된다. 돌이켜보면 오늘의 내가 있기까지 또 앞으로도 나를 지켜줄 마지막 보루인 가족들에게 서툴 때가 많았고, 때론 무심했다는 반성을 해보게 된다. 오늘 누리고 있는 이 큰 행복이 결코 혼자서 일궈낸 것이 아닌 가족 모두의 헌신과 배려에서 기인한 것임을 새삼 떠올린다.

이번에 소개하는 작품 「봉황과 오동나무」에는 내가 가족을 생각하면서 느낀 형용할 수 없는 감정들이 서려 있다. 작품은 민화 특유의 문법과 단순한 구도, 색채로 표현되어 전체적으로는 소박하고, 익살스러우며 해학적인 분위기가 맴돈다. 어떤 이는 그림 한복판을 차지하고 있

「봉황과 오동나무」, 30×53cm, 2015년

는 봉황을 보며, 닭이 아닌지 조심스레 반문하기도 한다. 우아하고 화려하며, 상서로운 새로만 여겨왔던 봉황이 정녕 이런 모습이었단 말인가. 그 의구심은 당연할 법도 하다. 이는 전문 화원이 차원이 다른 화격으로 그 용도마저 다르게 묘사했던 궁중 회화의 그것과 비교해보면 더욱 확연한 차이를 느낄 수 있기 때문이다. 뭉뚝한 몸매에 서로를 바라보는 멀뚱한 표정이나 공중 부양하듯 어정쩡하게 떠 있는 동세를 보면 어색하고 비현실적이어서 배시시 웃음마저 짓게 한다.

그런데도 이 새는 봉황이 틀림없다. 이는 이들을 구부정하게 감싸고 있는 오동나무가 증명해준다. 부러진 전봇대 같은 일자형 둥치에서는 진흙을 밟고 난 후 신발에서 떨어진 흙 부침개 같은 잎이 다복하게 돋아 있다. 음양의 조화와 세상의 이치를 청색과 적색으로 담아낸 바위는 불변의 가치와 장수의 의미를 머금고 있다. 오동나무가 이를 발판으로 삼았으니 그 상서로움이야 오죽할까? 강한 생명력에 충만한 안정감을 느낄 수 있다. 생김새는 이래도 오동나무 위에만 앉는다는 새가 바로 봉황이다. 따라서 봉황 같지 않아도 이 새는 정체를 분명히 하는 것이다.

옛날에는 집안에 딸아이가 태어나면 마당에 오동나무를 심었다고 한다. 무탈하게 기르다가 그 딸이 시집갈 때 솜씨 좋은 장인을 불러 장欌이며 농籠 등의 가구로 만들어 혼수로 보내기 위해서다. 먼발치에 사는 사람들은 굳이 누가 말해주지 않아도 나무가 베인 것을 보고 그 집에 봉鳳이 들었음을 알았다. 또 부모 처지에서는 자식이 자란 햇수만큼 함

께했던 오동나무를 자식이 꼭 필요한 것으로 만들어 곁에 있게 함으로써, 만복이 늘 함께했으면 하는 간절한 소망을 담았던 것이다.

작품을 유심히 보니 봉황이며 오동나무, 바위의 배치가 나름 절묘하다는 생각이 든다. 그래서 흰 종이로 봉황을 슬쩍 가려보았다. 아니나 다를까 오동나무가 더할 나위 없이 초라해 보였다. 이번에는 나무를 가려보았다. 봉황 역시 이상하기는 매한가지다. 이처럼 봉황과 오동나무는 어울려야만 서로의 존재가 돋보인다. 개별적으로도 귀하지만 서로가 있기에 그 가치가 더 커 보이는 것. 가족은 이러한 공식에 가장 잘 맞는 존재가 아닐까 한다. 곧 오동잎 색이 짙게 물드는 계절이 올 것이다. 가족들과 소박한 나들이라도 해봐야겠다.

영겁의 시간을 보낸
초월의 존재
해학반도도

오뉴월 복숭아는 첫 출근하던 둘째 딸아이의 들뜬 볼 화장처럼 싱그
럽게 익어간다. 보드랍고 탐스럽기가 손자 녀석 볼기짝 같아 볼에 비
벼보고 싶은 마음이 굴뚝같지만, 잘못 건드리면 까슬한 솜털이 피부에
따갑게 박혀 가려웠던 기억이 있어 곧 마음을 접게 된다. 지금 나오는
복숭아는 한입 베면 '어그적' 씹히는 맛이 일품인 백도다. 입을 크게 벌
려 야물게 한 입 베어 물면 어느새 입안에 신선한 과육이 가득찬다. 복
잡한 세상만사를 잊게 하는 찰나의 행복이 이런 게 아닌가 싶다.

 민화 속에서 복숭아는 주요하게 다뤄져왔다. 보통의 관념 이상의 특
별한 상징성이 깃들어 있음을 이 작품은 말해준다. 먼저 바다 한가운

데 커다란 복숭아나무를 배경으로 하늘 위에는 붉은 태양과 오색구름이, 땅과 바다에는 한 무리의 바위가 솟아나 있다. 그곳에는 재주 좋게도 바다를 건너온 불로초들이 올망졸망 자리를 잡고 있다. 또 거센 파도에도 흔들림 없는 산호초마저 인상적인 것을 보면, 바닷속 어딘가에 깊이 뿌리내렸을 강인한 생명력이 작품 전반에 짙게 깔려 있다. 이에 더해 공간을 초월하여 날아드는 한 무리의 학은 상서로운 분위기를 한껏 고조시킨다.

이와 같은 해, 구름, 파도, 바위, 복숭아나무, 학, 불로초, 산호는 모두 영원 불사를 상징하는 장생물이다. 그중에서도 복숭아는 신선의 과일인 선도다. 또한 복숭아는 벽사의 상징체이기도 했다. 이는 꽃과 열매의 붉은 색채는 물론, 동남쪽 먼바다에 있었다는 도도산桃都山을 중심으로 사방 3000리에 걸쳐 크게 자란 복숭아나무에서도 살펴볼 수 있다. 이 나무 위에는 모든 닭의 왕으로 군림한 천계天鷄가 살고 있었다. 또 나무 동북쪽에는 모든 귀신의 출입통로인 귀문鬼門이 있었다고 한다. 귀신들은 한밤중이 되면 못된 짓을 일삼다가 아침을 알리는 천계 소리를 듣고서야 서둘러 귀문으로 달아났다. 특히 동쪽으로 뻗은 가지는 삿된 것을 물리치는 효과가 더욱 영험하다고 믿어졌다. 이런 과장된 이야기들은 복숭아를 차츰 벽사의 상징체로 인식하는 데 일익을 담당하게 된 것이다.

일설에 의하면 학은, 백학이 천년을 살면 온몸이 온통 검어지는 현학이 되고, 현학이 다시 천년을 살면 온몸이 빛나는 금학이 된다고 전

「해학반도도」(8폭), 각 42×121cm, 2000년

해진다. 이렇듯 이 작품 속에는 영겁의 시간을 보낸 초월적인 존재들이 그려져 있다. 상상력을 자극하는 「해학반도도」에서 짧은 여행을 마치고 돌아와 일상에서 복숭아를 쥐어보니, 이전과는 다른 무게가 느껴지는 듯하다. 민화가 주는 묘미가 이런 것인가 싶다.

상서로운 동물의 대표, 기린
서수 책거리

이번 작품에서 가장 신경써서 그린 부분은 화면을 점령하고 있는 범상치 않은 기린이다. 예부터 상상 속에서 하늘과 땅을 자유롭게 오갈 수 있는 신성한 존재였던 기린은 용, 거북, 봉황과 함께 신령한 동물의 대표 격으로 받아들여졌다.

신선들의 이동 수단으로 여겨지기도 했던 기린은 도교적 이상향을 꿈꾸는 내세의 기원자로도 인식되곤 했다. 따라서 고구려 고분벽화에서도 볼 수 있으며 통일신라로 내려와서는 기와 암막새를 비롯해 다양한 출토품에서도 그 흔적을 찾아볼 수 있다. 조선시대에는 왕실의 장식 문양에도 나타나는데, 특히 대군이나 세자의 흉배에는 기린을 수놓

아 성인군자의 출현을 알리고 태평성대의 의미까지 더해 그 권위가 한층 강조되었다.

기린의 생김새는 화면에서 묘사된 것과 같이 몸통은 사슴이나 말을, 꼬리는 소를 닮았다. 머리에는 외뿔이 돋아 있고 발톱은 둘로 갈라진 형상이다. 특히 머리 위의 외뿔은 동서양에서 공통으로 나타나는 중요한 상징으로 볼 수 있는데, 서양의 연금술에서도 외뿔 달린 유니콘은 불사의 표상이었다. 또한 암수를 한 번에 일컬어 부르는 봉황과 같이 기린 역시 수컷을 기麒, 암컷을 린麟이라 칭했던 점도 특징이다.

더욱 인상 깊은 것은 고졸한 성품으로서, 기린은 살아 있는 풀을 함부로 밟지 않고, 산 생명을 절대 먹지 않는다는 어질고 선한 존재로 전해져왔다. 이를 통해 제왕에게는 본분을 지키라는 상징물로 비춰졌으며, 기린과 같은 인덕을 지녀야 할 것을 권고하는 지침처럼 받아들여지기도 했다.

길상의 의미까지 더해진 민화 속 기린은 사람들의 삶 속에 거부감 없이 스며들었다. 이번 그림에는 민화 「책거리」에서 흔히 발견할 수 있는 여러 시점의 공식을 충실히 따른 화려한 문양의 포갑으로 둘러싼 책더미를 그려넣었다. 그 위로는 각기 다른 큰 그릇 2개에 담긴 과실들이 눈에 띈다. 왼쪽에는 감귤의 한 종류인 불수감佛手柑이 있고, 오른쪽에는 복숭아가 그려져 있다. 이 과일들은 공통적으로 장수하며 복이 그득한 삶을 구가할 것을 기원하는 수복壽福을 상징한다. 기린처럼 어질고 선한 인품을 갖추고 학문에 깊이 정진하여 출중한 인재, 즉 기린아

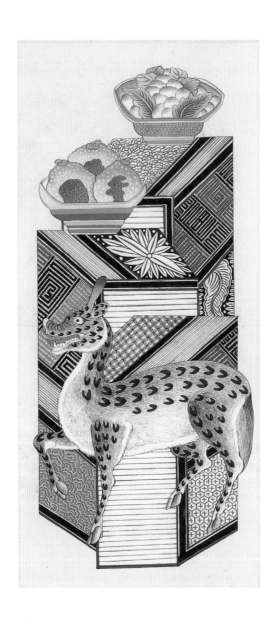

「서수 책거리」, 26×56cm, 2013년

麒麟兒가 될 것을 바라는 소망을 담았다. 또 기린 역시 상서로움으로 장수를 의미하는 만큼 앞서 말한 상징의 매개인 과실들과 함께했을 때 수복강녕壽福康寧의 기원도 더해진다.

예로부터 민화에는 평범한 사람들이 더 행복하게 살았으면 하는 마음을 더욱 강력하게 염원하기 위해 기린, 용, 봉황, 거북 등 그동안 특권층의 전유물로만 여겼던 다양한 도상들이 소탈한 형식으로 나타난다. 누구 하나 귀하지 않은 사람은 없다는 전제에서, 함께 잘살기를 바라는 마음이 내재된 민화의 세계는 평범함이 얼마나 비범한 것인지를 역설적으로 알려준다.

걱정과 불안을
먹어 없애주는 신수
맥
—

상상의 동물 불가사리는 절대 죽일 수 없다는 불가살不可殺에서 유래했다. 대체로 코끼리의 코와 곰의 몸, 소의 눈과 꼬리, 호랑이 발톱으로 표현된다. 이런 모습은 실존하는 동물 맥貘에서 살펴볼 수 있다. 조물주가 수많은 동물을 만들고 남은 조각으로 빚었다는 우스갯소리가 전해질 만큼 기이한 모습의 맥은 다양한 이야기의 기원으로, 중국 신화에서는 나쁜 기운을 쫓아주고 쇠와 구리를 먹는 짐승으로 그려진다.

한나라 동방삭의 『신이경神異經』에서는 사람의 뇌를 먹는 흉수로 기록되기도 했다. 이것이 인간을 괴롭히는 골칫거리를 먹어 없애주는 신수神獸로 전이되며 괴로운 기억과 악몽을 먹고 산다는 이야기로 전개

「맥」, 44×72cm, 2022년

된 것이다. 관련하여 당나라 시인 백거이는 평소 두통이 심했는데, 맥을 그린 병풍을 두르고 잤더니 병이 나아서 「맥병찬貘屛讚」이라는 글을 지었다고 한다.

한편, 일본에서는 나쁜 꿈을 먹는다는 의미가 강조되었고, 우리나라에서는 불가사리라는 이름으로 등장하며, 특히 쇠와 구리를 먹고 자란다는 점이 두드러진다.

관련 설화를 살펴보면, 대체로 밥알을 작게 뭉쳐 탄생한 불가사리가 집 안의 작은 쇠붙이들을 먹으며 자라나고, 곧 온 마을의 쇠붙이를 다 먹어 치울 정도로 거대한 괴물이 된다. 불가사리는 그 이름처럼 어떠한 것으로도 죽지 않지만, 불(火)만은 예외였다고 한다. 불을 이용해 처단함으로써 평화를 맞이하게 되었다는 내용이 주된 맥락이다.

이러한 이야기는 대개 여말선초麗末鮮初의 혼란스러운 사회상을 반영한 것으로, 불가사리는 기형적으로 비대해진 지배계급을 형상화한 것으로 볼 수 있다.

그런 불가사리가 다른 설화에서는 쳐들어오는 오랑캐의 무기를 다 먹어치우며 영웅을 돕는 조력자가 되기도 했다. 이렇듯 불가사리는 때로는 악하게 때로는 이로운 정령으로 인식되며 민화에서는 걱정과 불안을 먹어 없애주는 상징으로 변이해온 것이다.

만병의 근원은 스트레스라고 한다. 걱정과 불안 속에 오늘도 잠 못 이루는 많은 이들에게 불가사리 민화가 늘 함께했으면 좋겠다.

지상과 하늘을 연결해주는
천계와 뽕나무

생명에 기운을 더해주는 태양은 뽕나무에도 튼실한 열매를 가득 맺게 한다. 이를 가장 반가워하는 이 중 하나가 닭인가보다. 닭은 지구상에 존재하는 순간부터 비가 오나, 눈이 오나 어김없이 새벽을 깨우며해가 떠오르는 것을 도왔다. 작은 윤회의 한 장면을 보는 듯하다. 그런닭 한 쌍이 풍성하게 잘 익은 오디가 열린 뽕나무에 올라 한낮의 평화로움을 즐기고 있다.

한 쌍의 새와 자연을 조화롭게 그려낸 그림이 「화조도」다. 그림의주연인 새는 전반적으로 부부간의 사랑과 믿음을 말해준다. 민화의 문법에 따라 작품을 살펴보면, 우선 풍성한 열매를 맺고 있는 나무는

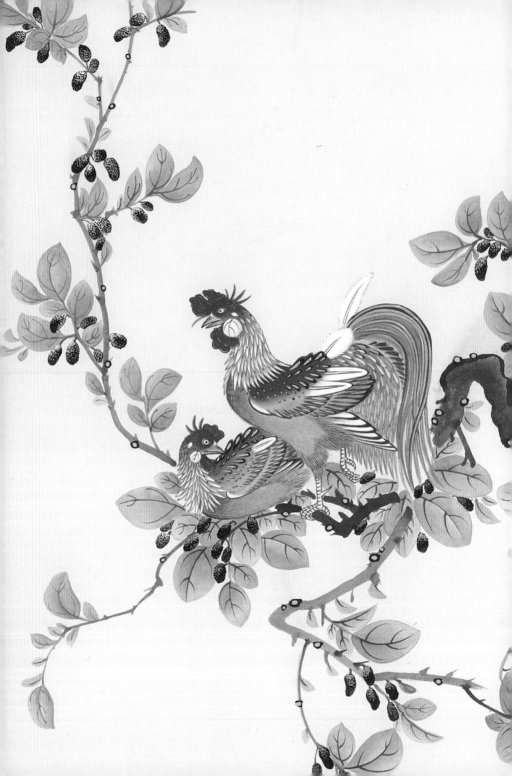

사랑의 결실을 의미한다. 이 그림에서는 태양과 뽕나무, 닭이 특별한 다른 이야기를 전해주는 듯해 새롭다. 먼저 닭은 인류에게 길든 대표적인 가축 조류다. 사람의 처지에서만 보면 닭은 분명 많은 이로움을 준다.

반면 닭의 입장에서는 날개를 잃어 하늘을 나는 기능을 상실하게 되었으며, 원할 때 언제나 울 수 있는 자유도 빼앗기고 말았다. 새끼를 번식할 수 있는 알은 물론 털과 몸도 인간에게 내줘야만 했다. 그뿐만 아니라 '닭 쫓던 개 지붕 쳐다보듯 한다' '암탉이 울면 집안이 망한다' 등 사람들의 입맛대로 이미지화되며 난전의 가십 거리가 되었다. 현대에 와서는 그나마도 부지런함의 상징으로 한결같이 새벽을 알렸던 역할까지도 알람 시계와 휴대전화에 빼앗기고 말았다. 그야말로 토사구팽이 연상되기까지 한다.

더 큰 의미와 소중함으로 인간과 공생했던 과거의 닭에서, 한갓 사람들의 식탁에서나 겨우 인정받는 가엾은 존재로만 취급되는 듯해 씁쓸하다. 작품에서는 그나마 잃어버린 닭의 최소한의 권위와 품격이 느껴지는 듯해 반갑기까지 하다.

한편, 옛 동양 신화를 보면 천계가 존재함을 알 수 있다. 신화 속에서 천계는 상서로운 복숭아나무에서만 살며, 모든 닭의 왕으로 추앙된다. 천계가 울면 모든 닭이 따라 울었고, 지상과 하늘을 연결해주는 신비한 존재로 여겨졌다. 따라서 사람들은 천계를 그려 정초에 대문이나 집 안에 붙여 벽사초복辟邪招福, 즉 사악한 것을 물리치고 복이 오길 염

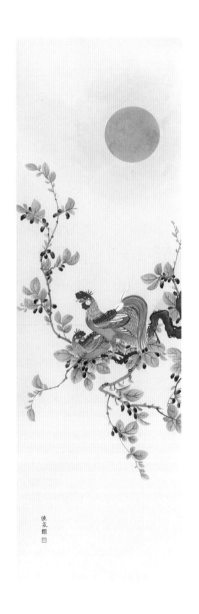

「천계와 뽕나무」(8폭 중 1폭), 50×161cm, 2020년

원하기도 했다.

이 작품 속 닭이 오른 것은 천계가 살았다는 복숭아나무가 아닌 뽕나무다. 그러나 이 뽕나무는 그냥 뽕나무가 아니다. 동쪽 먼바다에 있었다는, '신화 속 뽕나무'인 부상扶桑을 연상케 한다. 부상은 10개의 태양이 머물다가 교대로 떠오르며 세상을 비추던 장소다. 그래서 특별할 뿐 아니라 상서롭다. 이런 의미로 인해 뽕나무에는 신성한 가치가 채색처럼 입혀졌다.

우리 민족에게 뽕나무는 예로부터 늘 가까이에 있었다. 약제로, 차나 술로, 또는 종이와 가구의 재료가 되어주었으며 고급 옷감인 비단을 얻기 위한 누에의 먹이로도 필요했다. 이유가 어찌되었든 '부상'의 기운이 서린 뽕나무와 함께해온 우리 민족은 또 얼마나 고귀한 존재인지를 생각해보게 된다. 현대에 와서 뽕나무는 문학이나 영화 속 배경으로도 곧잘 다뤄졌다. 이 또한 해뜨는 곳을 의미하는 부상의 그 강인한 생명력을 복선에 깔고자 했던 기획자의 의도가 내재한 것은 아니었을까 생각해본다.

그리 크지 않는 한 폭의 민화는 이처럼 다양한 이야기를 수수께끼처럼 배접하고 있다. 아무리 무더운 한여름에도 해가 뜨는 곳에서 태양을 반기며 목청껏 울었을 천계의 위풍당당함을 보며, 그 주체적인 의지와 힘이 고스란히 우리에게 깃들어 벽사초복 하길 염원해본다.

불확실한 삶을 살아가면서 선인들은 나쁜 기운을 쫓고,
좋은 기운은 불러들이는 벽사진경辟邪進慶을 중시했다.
민화는 이러한 선인들의 소망을 다양한 상징체로 표현한 그림이다.
새해 첫날 「문배도」를 붙여 재앙을 물리치고자 했고,
「약리도」를 걸어 입신양명을 염원했던 것은
이러한 이유에서다.

6장

재앙을 물리치고
복을 비는 마음

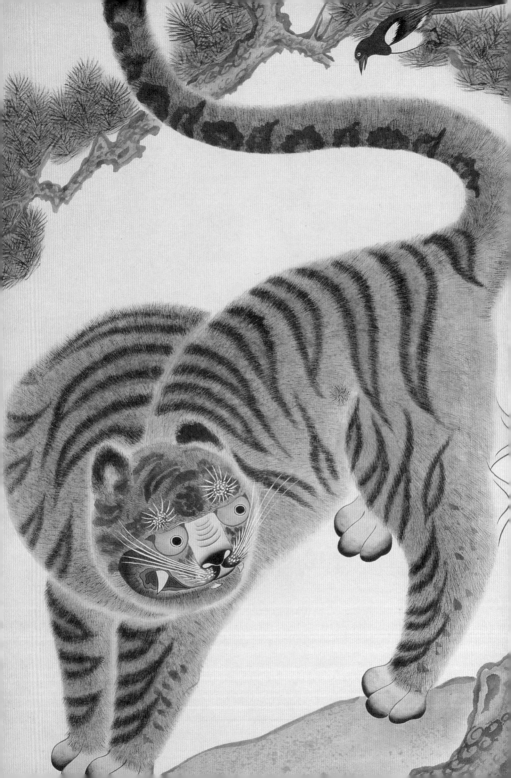

설날, 좋은 기운 불러오는
까치와 호랑이

언제 봐도 만면에 웃음을 짓게 하는 「까치와 호랑이」는 민화를 대표하는 소재다. 인기와 선호도 역시 높아 다양한 형태의 도상이 풍부하게 전해져왔다. 전반적으로는 해학적이고 익살스러운 모습이다. 그래서일까? 「까치와 호랑이」는 언제 봐도 편안한 오랜 벗 같은 그림이다.

어깨가 떡 벌어진 커다란 풍채의 호랑이가 그 위엄에 걸맞게 거의 모든 화면을 차지하고 있다. 두 눈은 곧 튀어나올 것처럼 섬광이 가득하다. 살짝 벌어진 입안에서 내비치는 붉은 살빛은 그림 전체가 자아내는 은은한 무채색 분위기와 대비되며 더 붉게만 보이고, 그 사이로 드러난 크고 날카로운 송곳니는 호랑이의 본성을 여실히 말해주고 있

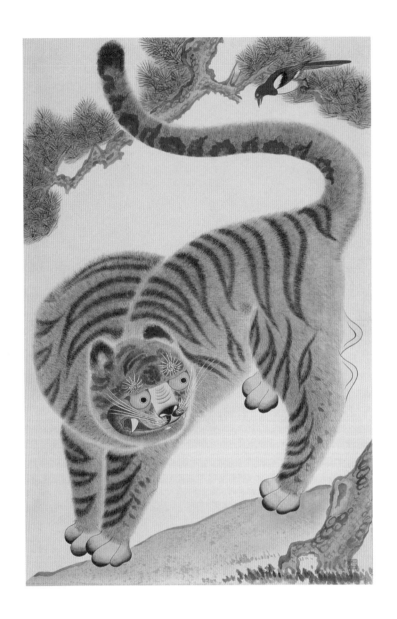

「까치와 호랑이」, 62×95cm, 1999년

다. 상서로운 무늬의 까슬하고 곤두선 털, 동아줄처럼 굵고 당당한 꼬리는 백수百獸의 절대자임을 확인해준다.

한데 얼굴과 자세를 보면 둥그스름하고 희끗희끗한 자태와 순한 눈매에서 백수의 권위 따위는 온데간데없다. 맹수라기보다는 자애롭고 인자한 할아버지 같은데 편안해 보이지 않고 무엇 때문인지 불편한 심기마저 읽힌다. 이런 호랑이가 무서울 리 없는 까치는 소나무 위에서 대놓고 호랑이를 향해 재잘재잘 수다를 떠느라 작은 부리가 분주하다. 까치 때문에 삐진 것은 아닐까? 다시 호랑이의 표정을 눈여겨보게 된다.

본래 호랑이는 포악한 짐승이다. 그러나 민화에서는 그저 친밀하고 심지어는 우스꽝스러운 모습으로 그려지기도 했다. 관념이나 틀에 얽매이지 않고 순수하게 표현된 「까치와 호랑이」는 그만큼 독창적이어서 우리 민화관을 대변하는 상징이 되었다. 여기에는 우리 민족의 담대성, 자유로움을 갈망하는 기질, 삶을 낙관하는 태도와 천진무구한 순수성까지 담아내며, 역설적이게도 그림 속 까치와 호랑이는 강력한 힘을 발현하는 존재로 자리잡았다. 선인들은 이런 「까치와 호랑이」를 정월 초 문 앞에 붙였다. 호랑이는 귀신을 막아주고, 까치는 좋은 기운이 들게 하는 염원의 존재로 쓰였다. 또한, 이들을 묵묵히 이어주는 소나무는 장수를 의미하며 우리네 삶이 늘 건강하고 행복하길 기원했다.

서양에서 까치는 '쓸모없는 것을 모으는 사람' '수다쟁이' '떠버리'로 비유되며 부정적인 의미로 받아들여졌다고 하는데, 동양 삼국에서는 예부터 길조로 여겨졌다. 신라 석탈해왕의 탄생 설화에서도 까치는

왕이 될 아기가 담긴 궤 위에서 크게 울어 쉬이 눈에 띄게 해주는 중요한 역할을 했다. 이렇듯 까치는 늘 복된 소식을 알려주는 길조였다. 또한, 오래전에 텃새로 변모하면서 마을에 둥지를 틀고 해마다 이를 보수하며 살아왔다. 그런 까닭에 서낭신(마을의 수호신)의 전령으로 기쁜 소식을 전해주는 희작喜鵲, 신녀라 불렸다. 긍정과 사랑, 포용과 순응을 지향하는 민화에서 까치는 좋은 면모로만 드러나고 있다. 우리도 민화 속 까치를 보듯 늘 그런 눈으로 세상을 살았으면 싶다.

한편 섣달그믐날에는 악귀를 쫓는 방상시方相氏처럼 네 개의 눈동자가 달린 호랑이 그림이 쓰이기도 했다. 또 아이들이 입는 설빔, 색동저고리를 '까치저고리'라고도 불렀다. 이렇듯 민화 「까치와 호랑이」는 우리네 세시풍속에도 들어와 맹수도 수다쟁이도 아닌 친구가 되었다.

재앙과 역병 차단하는
닭
—

예부터 새해가 오기 전에 「문배도」라 하여 호랑이, 해태, 개, 닭 등의 그림을 문에 붙여 재앙과 역병이 피해 가길 염원하는 문화가 있었다. 마음에 접종하는 백신이었던 셈이다. 호랑이는 귀신조차 무서워할 것이라는 생각에서, 상상의 동물 해태는 화재를 막아준다는 믿음에서였다. 이에 비해 개와 닭은 사람들과 함께 살며 이로움을 주는 영물로 받아들여지기에 충분했다. 개는 충직한 성품으로 밤낮을 가리지 않고 집을 지켜줬고, 닭은 당찬 울음으로 잡귀를 물리치고, 새로운 하루의 시작을 알리는 전령사로 여겨졌으며 이에 더해 적은 모이에도 매일같이 달걀을 제공했기 때문일 것이다.

사람들은 그런 닭을 관찰하며 계유오덕鷄有五德, 즉 다섯 가지 덕을 갖추었다고 여겼다. 학식과 교양의 덕으로 머리에 관을 썼으니 문文이요, 날카로운 발톱으로 용맹함을 더하니 무武이며, 물러서지 않고 싸우는 모습은 용勇이다. 먹을 것을 보면 서로를 불러 함께 먹으니 인仁이요, 제때 어김없이 울어 아침이 왔음을 알게 해주니 신信이라 한 것이다.

이 「문배도」를 살펴보면 '채운'이라 하여 상서로운 것의 출현을 알리는 오색구름이 눈에 먼저 들어온다. "선녀가 채운을 타고 간다.""오색 채운이 집 주위를 두르더니 옥동자가 태어났다." 어느 문학작품에서 표현했던 것처럼, 채운은 좋은 일의 암시를 주는 상징체로 여겨져왔다. 구름을 인 듯 서 있는 버드나무와 나풀거리는 잎은 과거시험이 있는 봄을 말하고, 그 앞에 붉게 우뚝 선 수탉의 볏은 벼슬을 얻어 금의환향하는 모습을 연상케 한다.

한쪽 다리를 들어 올린 수탉의 위풍당당한 동세는 봉황의 그것에 견주어도 전혀 손색이 없고, 장수를 상징하는 불로초는 닭의 다섯 가지 덕에 그야말로 화룡점정, 안성맞춤이다.

또한, 덕과 학식을 갖춘 선비를 상징하는 대나무 잎을 둘러싼 붉은 난간은 군자가 지켜야 할 윤리와 절제를 되새기게 한다. 버드나무를 그릴 때 때로는 몸과 마음을 갈고닦아야 이룰 수 있는 품성과 지식, 도덕의 성장을 상징하는 매미가 그려지기도 했다. 이는 「문배도」에 벽사뿐만 아니라 길상의 의미도 담아냈다는 사실을 알게 한다. 예로부터 네가지 동물을 주제로 했던 「계견사호鷄犬獅虎 문배도」는 자신만 복을 누

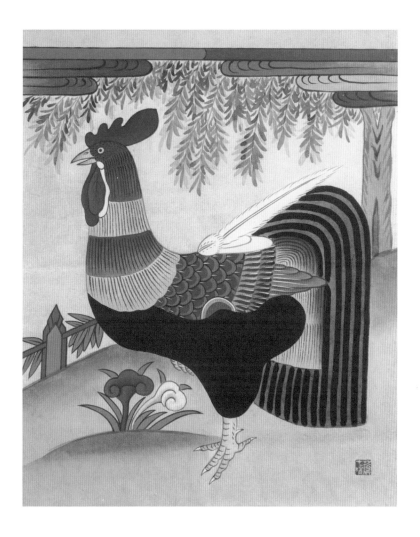

「닭」, 35×43cm, 1999년

리는 것이 아니라 이웃에게도 나눠주며 함께 좋은 날을 맞이하길 소망했던 선인들의 넉넉한 덕행 중 하나였다.

호랑이와 해태처럼 거창한 의미는 아니더라도 개와 닭이 한결같이 집을 지켜주고, 새로운 날이 왔음을 알려주던 잔잔한 일상이 얼마나 소중한가를 생각하게 한다. 이 「문배도」가 소소한 행복의 소중함을 일깨워주고 상심으로 가득한 마음을 달래주어, 새날이 곧 밝아올 것이라는 희망을 품게 하는 믿음의 단초가 되어주길 소망해본다.

삼재三災 소멸, 매서운 지킴이
송응도

비류직하, 세 갈래 세찬 폭포를 배경 삼아 매 한 마리가 가파른 절벽에 직각으로 뿌리내린 소나무 위에 비장한 각오로 앉아 있다. 고개를 돌려 몸체의 뒤쪽 아래를 주시하고 있는 강렬한 동세와 부리는 주위를 압도하고, 무엇인가를 뚫어져라 바라보는 눈매는 골짜기를 가득 메우는 폭포수의 굉음마저 잠재운 채 화면 가득 팽팽한 긴장감을 불어넣고 있다.

산업화와 도시화에 따른 자연환경의 파괴로 현대인들에게 매는 좀처럼 보기 힘든 존재가 되었다. 그러나 매의 깃털을 만진다는 의미의 '매만지다', 매의 무서운 눈빛을 비유한 '매섭다', 쏜살같이 강하며 사냥감을 몰아치듯 낚아채는 모습을 일컫는 '매몰차다', 소유자를 표식하

기 위해 꽁지깃에 달아둔 것을 시치미라고 했는데 이를 몰래 떼 바꿔 치기하는 행동에서 유래한 '시치미를 떼다', 매를 길들이는 과정에서 발목에 끈을 매는 행동에서 기인한 '매달다'와 이의 타동사 '매달리다'까지. 우리가 일상에서 흔히 사용하는 이런 용어들이 매로부터 유래되었다는 사실을 새삼 확인하게 된다면, 우리 민족에게 이 조류가 얼마나 친근한 존재였던가를 다시금 느끼게 될 것이다.

역사 속에서 매를 활용한 사냥 문화는 오래전부터 이어져왔다. 우리나라에서는 삼국시대부터 살펴볼 수 있으며, 고려로 와서는 완전히 자리잡았음을 알 수 있다. 충렬왕 때 원나라에 조공하기 위해, 사냥용 매(해동청)를 사육하는 관청인 응방鷹坊을 둔 사실은 이를 잘 말해준다. 이후 매사냥은 궁중을 중심으로 활성화되면서 조선시대에까지 이어지게 되었다.

조선 전기에는 명나라와의 외교정책을 위해 매가 활용되었으며, 후기에는 일본과의 친교를 위한 중요 교역품으로 인기가 높았다. 국가적인 정책 외에도 매사냥은 궁중의 향락 문화로 소비되었는데, 이 때문에 매를 기르기 위해 백성들의 가축을 해치거나 훔쳤는가 하면, 매사냥을 나섰다가 민가의 논밭을 망쳐놓는 폐단도 빈번해 비난의 대상이 되기도 했다.

이러한 풍조 속에서도 매의 의미는 매서움, 강인함, 민첩성, 포식자 등의 특성이 반영되며 회화 작품에도 잘 담겨 있음을 알 수 있다. 18~19세기에 이르러서는 길상적인 의미로 보편화된 동시에, 최상위 포식자가

「송응도」, 38×60cm, 2022년

지닌 강인함과 날렵한 이미지가 벽사적인 의미로까지 확장되는 양상을 보이게 되었다. 매의 민첩성은 부지불식간에 찾아오는 재앙마저 재빠르게 낚아챌 수 있다고 믿어지며, 삼재 소멸을 위한 부적의 대표적인 이미지로서 오늘날까지도 전해오고 있는 것이다. 이 그림 속에서의 매는 대표적인 십장생의 요소인 바위, 물, 소나무와 함께하며 길상적 의미가 더욱 확대되고 있음을 살펴볼 수 있다. 매의 눈처럼 냉정하게 한 해를 성찰해봐야 할 시간이다.

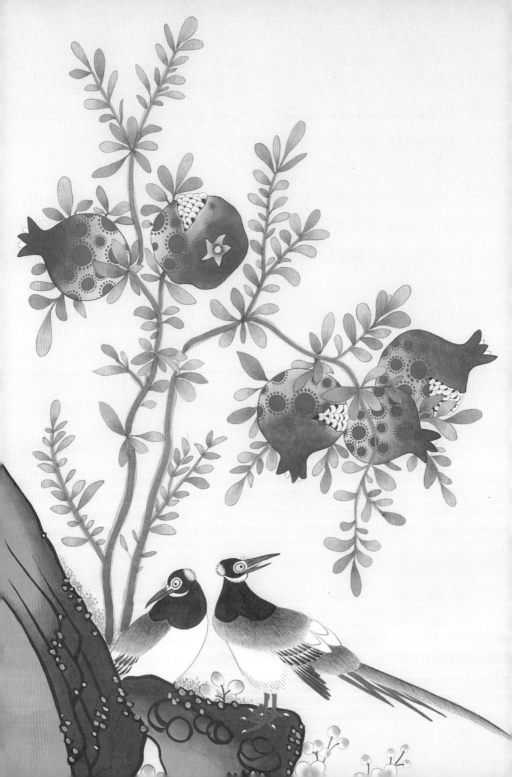

성글게 여문 붉은 보석
석류 화조도

붉게 물든 단풍을 바라보다 화실 한편의 「석류 화조도」가 눈에 들어왔다. 문득 석류의 새콤하고 달콤한 과즙이 떠올라 입안에 침이 괸다.

석류는 기원전 2세기경 한무제 때 장건이 서역에서 돌아오면서 중국에 알려졌고, 우리나라에는 통일신라시대에 건너왔다. 유교 사상에 입각한 조선시대에 석류는 씨가 많은 과일로 수박, 포도, 오이 등과 함께 자손 번창의 의미를 지녔다. 자연을 벗 삼아 시대 이념을 투영한 선조들의 생각과 염원이 발현된 것으로 오늘날에는 풍요로움, 번영, 번성 등으로 의미를 확대할 수 있으리라 생각한다.

한편 석류는 송대 구양수의 「삼다설三多說」에서 부처님 손 같다하여

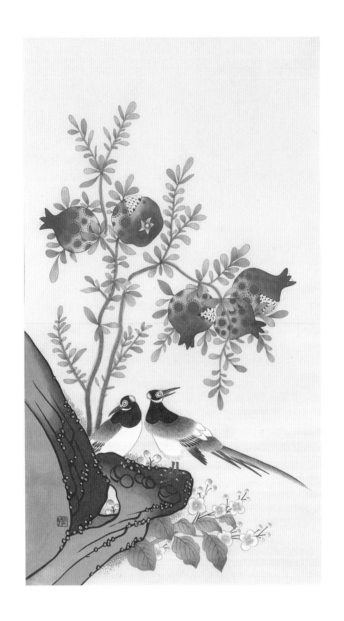

「석류 화조도」, 40×75cm, 2015년

다복多福을 상징하는 불수감, 불로장생을 이루게 하는 다수多壽의 복숭아와 함께 다자多子의 의미까지, 삼다三多를 이루는 길상 과일 중 하나이기도 하다. 또 외형은 보석 주머니 같다 하여 사금대砂金袋라고도 불렸다. 한 열매에 복된 의미가 가득한 석류는 도안화되어 판화, 건물 단청에도 응용되었을 뿐만 아니라 혼례복과 혼수 등에도 많이 나타나며 우리네 삶을 축복하며 밀접하게 이어져왔다.

이 그림 「석류화조도」는 금실 좋은 부부를 의인화한 한 쌍의 새를 배치했고, 탐스럽게 여문 석류를 그려넣어 많은 자식 두기를 염원하고 있다. 새가 서 있는 바위는 불멸의 장수와 행복한 삶을 구가하라는 축복의 의미를 담고 있다. 요즘 가족의 의미가 어느 때보다 소중해져서인지 그림이 새롭게 다가온다.

한국민화협회장으로 있던 몇 해 전 문화 예술 교류의 하나로 회원들과 함께 실크로드의 중심부인 우즈베키스탄을 방문한 적이 있다. 2500년 역사의 고대왕국 부하라는 소박했지만 화려했다. 특히 망기트Mangit 왕조의 마지막 아미르Amir가 거주했던 여름 궁전 시토라이 모히 호사Sitorai Mohi Xosa에서 만난 도상화된 석류 장식품은 우리의 그것과 일견 닮아 있어 반가웠다. 해설사가 "석류꽃이 왕관의 모양이라 여기서는 군주를 상징한다"라고 말해줘 흥미로웠던 기억이 새롭다.

실크로드 교역의 산증인이자 길상의 의미까지 지닌, 신묘의 이 작은 열매가 뽐내는 당당한 위용이 대견하여 다시 그림을 보게 된다.

부귀 번영의 염원
모란과 부엉이

춘삼월은 내 고향 광양에 매화꽃이 만발하는 계절이다. 절기상 입춘은 달력을 보고 알 수 있지만, 정작 마음속에 봄기운이 깃들기 시작하는 것은 막 피어난 매화 한 송이를 마주하고 난 후다. 입춘이 지나도 조석으로는 여전히 영하권을 밑돌기 마련이다. 또 꽃샘추위도 한두 번은 이어진다. 이렇게 봄은 일진일퇴를 반복하며, 그만 잠자리에서 일어나라고, 조용하면서도 서서히 대지에 기운을 불어넣어준다.

이번에 소개할 작품은 춘삼월처럼 화사한 색채와 소잿거리가 아기자기하고 정겨운 「화조도」다. 「화조도」는 소박해 보이지만 전혀 그렇지 않은 메시지를 담고 있어서, 친숙하고 정감 있는 민화 장르다. 꽃과

나무 등 자연의 품속에서 한 쌍의 새나 때로는 새끼들까지 등장하며 가족 간의 화목을 노래하는 것이 전형이지만, 이런 문법을 거스르지 않으면서, 한쪽 다리를 들어올린 채 황금색 둥근 눈을 크게 뜬 새끼 부엉이 형제가 주연을 맡고 있는 것이 이 작품의 특징이다.

나른한 한낮의 기운에 취한 화폭에는 초록과 주홍이 교차하고 있는 별 모양의 단풍잎이 정면을 향해 얼굴을 내밀고 있고, 줄기는 화면을 대각선으로 가로지르고 있다. 아직 솜털이 가시지 않아 복슬복슬한 새끼 부엉이 형제는 단풍나무 위에 자리를 잡고 궁금하기만 한 세상을 향해 휘둥그레 눈동자를 껌뻑이고 있다. 그 아래에는 풍성한 모란꽃 두 송이와 군데군데 자그마한 꽃들이 피어 있고, 너와 같은 바위를 의지하며 아늑한 분위기를 연출하고 있다.

자세히 보면 가을 단풍과 모란이 함께 어우러져 봄인지 가을인지 아리송하게 만들기도 하지만 이는 민화의 포용적 특징에서 기인한 것이다. 1월쯤에 산란하여 먹이가 풍부한 봄에 키워 여름이나 가을에 독립시킨다는 부엉이의 생태만을 보면 장면은 분명 봄이다. 아마도 새끼를 잘 길러 생명과 종족을 이어나아감이 지상 최대의 과제인 부엉이 어미의 강인한 생활력과 모성애가 약동의 계절에 화폭 안에 잘 녹아 있음이 발견되는 대목이다. 그저 자연의 이치라고 단순히 치부하기에는 새나, 사람이나 부모가 자식을 낳아 기르는 과정에서 동반하는, 산술하기 힘든 헌신과 수고가 그들만의 노력이라기보다 우주의 큰 질서 속에서 이루어지고 있음을 말해주는 듯하다.

「모란과 부엉이」, 35×94cm, 2020년

그런 가운데서도 자식들의 앞날이 작은 것들과도 조화를 이루며 모란꽃처럼, 바위처럼 풍요롭고 단단해져 이 험난한 세상을 잘 헤쳐나갔으면 하는 기원도 담긴 듯해 나도 잠시 회상의 시간을 가져본다. 특히 신분이 낮은 사람들과 더 가까운 곳에 살았던 부엉이는 예로부터 먹이를 물어다가 쌓아두는 습성 때문에 '부'와 '복'을 상징하며 사랑받아왔다. 이는 민화가 성행한 조선 후기, 갑오개혁을 통한 신분제와 과거제도 폐지, 능력 위주의 인재 등용 등 사회의 새로운 지각변동의 분위기와도 일정 부분 연결된다고 생각한다. 특히, 세금의 과다 납부 금지나 도량형 통일 등으로 서민도 부를 창출할 수 있게 된 것, 이름 없는 사람들이 민화를 통해 자신들이 바라는 행복을 숨김없이 드러낼 수 있게 된 사회적 분위기, 이 작품에서 부엉이나 바위에 숨어 빼꼼히 얼굴을 내밀고 있는 이름 없는 화초의 염원 등은 이를 잘 말해주는 듯해 저마다의 가슴에 한가득 희망을 품어보는 계절이 되었으면 좋겠다.

태양을 향해 뛰어오르는 잉어
약리도

약 10여 년 전, 딸아이가 대학 입시를 준비하고 있었을 때의 일이다. 아버지로서 어떻게 응원해줄 수 있을까 고민하다가 붓을 들어 그림을 그리기 시작했다. 그때 그린 그림이 바로 「약리도躍鯉圖」다. 「어리변성룡도魚鯉變成龍圖」가 더 정확한 표현인 이 그림은 중국 황허강 상류에 있다는 폭포 같은 협곡을 뛰어넘으려는 잉어의 도전을 주제로 삼고 있다. 물고기는 필시 물길을 거슬러올라가는 특성이 있다. 잉어 역시 역경을 이겨내며 협곡까지 올라가는데, 그 과정에서 몸은 기진맥진 포기하고 싶은 마음이 앞설 만도 하다. 하지만 마지막 순간까지 꼬리를 파드득 휘저으며 힘차게 뛰어올라 마침내 용이 되어 하늘로 승천했다는 전설

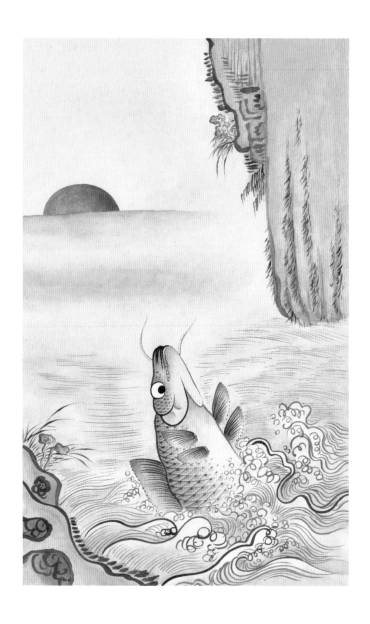

「약리도」, 42×78cm, 2006년

은 역경을 딛고 이뤄낸 입신양명의 과정을 되새기게 한다.

여기서 나온 말이 등용문登龍門이다. 이것이 보편적인 의미로 자리잡아 지금까지도 쓰이고 있다. 우리 인생은 어쩌면 크고 작은 등용문을 통과하기 위한 과정인지도 모른다. 이처럼 하늘을 향해 뛰어오르는 잉어의 도전기는 그렇게 입신출세의 의미를 지니고 있다. 조선시대 선비들은 과거시험을 준비하며 이 그림을 곁에 두고, 자신을 잉어에 비유하며 학문을 닦다보면 마침내 용이 되어 승천할 수 있을 것임을 주문처럼 스스로에게 주입했을 것이다. 따라서 「약리도」는 희망의 주문을 건 그림이자 합격을 향한 일종의 부적이었던 셈이다.

우리 민화는 이 순간에도 특유의 익살과 너털웃음을 자아내는 여유의 공식을 놓치지 않고 있다. 저 너머에 있을 희망과 꿈을, 긍정의 에너지로 승화하려는 것이다. 그리고 역설적이게도 힘과 기운이 파도처럼 넘실대고 있음을 발견하게 된다.

이루고자 하는 소망을 위해 간절하고 치열하게 시간을 보낼 모든 수험생과 사회 초년생들, 새로운 직장, 사업, 도전을 시작하는 이들에게 거침없이 하늘을 향해 뛰어오르는 잉어의 패기가 전해지기를 소망해본다.

생명력 강한 버드나무
어치와 능수버들

이번에 선보이는 그림에는 물과 친근한 것이 눈에 띈다. 능수버들이다. 푸른 버드나무 가지를 오작교 삼아 날갯짓하는 산까치(어치) 한 쌍과 유연한 가지에 맺힌 복사꽃이 버들피리 소리처럼 싱그럽다.

버드나무는 사람들 가까이에서 늘 친근한 존재로 함께해왔다. 습지나 물을 좋아할 뿐 아니라 여기에 뿌리내려 수질을 정화하는 이로운 특질과도 연관된다. 따라서 이를 잘 알고 있던 옛사람들은 우물을 팔 때 곁에 버드나무를 심어 좋은 물을 먹고자 했다.

익히 잘 알려진 오씨 부인 설화는 이를 잘 말해준다. 후삼국의 하나인 태봉泰封을 창건한 궁예의 명을 받은 왕건은 전라도 금성(나주)을 점

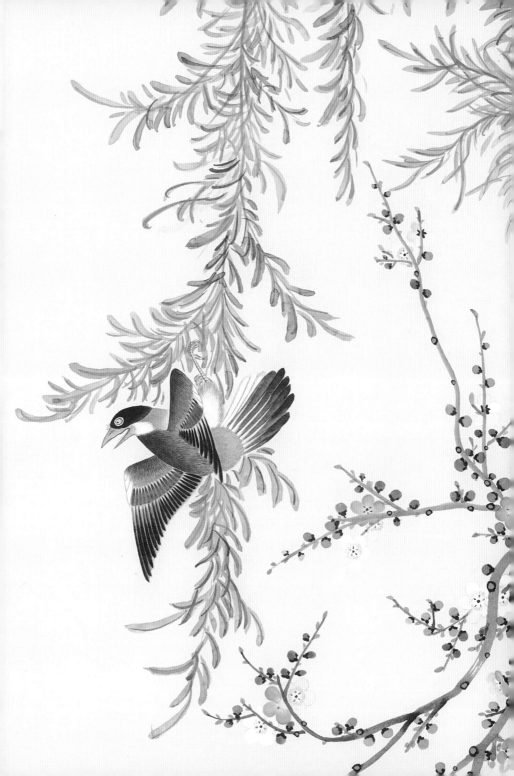

령하기 위해 파병된다. 그렇게 금성에 당도한 왕건이 어느 날 완사천을 지날 때 마침 갈증을 느끼고, 마침 우물에서 물을 긷던 한 처자에게 물을 얻어 마시기를 청한다. 그러자 그 처자는 바가지에 물을 떠서 바로 주지 않고 버들잎 한 장을 살포시 띄워주었다. 왕건이 왜 그렇게 주느냐고 묻자, 물도 급히 마시면 체하는 법이라고 답했다. 처자의 현명함에 감탄한 왕건은 곧바로 그녀의 아버지를 찾아가 혼담을 청했고 곧 혼례를 치른다. 그녀가 바로 고려의 두번째 왕 혜종의 어머니인 장화왕후莊和王后 오씨다. 우물 근처에 버드나무가 있었기에 나올 수 있는 이야기다.

버드나무는 겨울에는 말라 죽은 듯한 모습이지만 언 땅이 녹고 봄이 시작되면 가장 먼저 물을 끌어올려 싹을 틔운다. 땅에 살짝만 묻어도 쉽게 뿌리를 내리는 특성까지 더해져 버드나무는 다산과 생명의 상징이 되었다. 고구려 시조 주몽의 어머니인 유화부인柳花夫人은 버드나무의 상징성과 결부되며 물의 신 하백河伯의 딸로 나타난다. 이렇듯 건국신화의 문을 연 생명의 모태로 인식되었다는 점에서도 버드나무는 범상치 않은 존재감을 자랑한다.

바람에 나부끼는 버들잎은 예술적 영감이 되어 다양한 장르의 소재로도 등장한다. 조선 숙종 때 서포 김만중이 지은 인기 소설『구운몽九雲夢』에서, 주인공 양소유의 아련한 첫사랑을 대변한 것이「양류사楊柳詞」라는 버드나무를 소재로 한 시다.

이런 감성적인 면과는 대조적으로 현실세계에서는 염원을 위한 주

「어치와 능수버들」, 50×161cm, 2020년

술적 도구가 되기도 한다. 하나는 비가 내리기 전, 그 전조로 바람이 많이 부는 것에 착안하여 바람결에 흔들리는 버들잎의 모습에 따라 기우祈雨를 위한 상징이 된 것이며 또하나는, 버드나무의 강한 생명력은 가득한 양의 기운으로, 음의 기운을 가진 사악한 잡귀들을 쫓아낼 벽사의 상징이 된 것이다.

이 밖에도 출세를 염원하는 복선도 숨어 있다. 과거시험은 복사꽃이 피고 버드나무 싹이 돋는 계절에 시행됐다. 시험 합격자에게는 임금이 연회를 베풀어주는데, 연회의 연宴 자는 제비 연燕으로 연결된다. 따라서 새들이 버드나무 사이를 날아다니는 모습은 자연스럽게 과거 합격의 비유체로 나타난다.

이 작품에서 제비를 대신한 산까치는 서낭신의 기쁜 소식을 전해준다는 까치를 대신하고 있음을 말해준다. 게다가 한 쌍임으로 부부간의 사랑을 길상적으로 보여준다. 버드나무와 산까치, 복사꽃을 장마철에 보니 만물이 동動함을 느낀다.

자연합일 속 성취 기원을 담은
초충도

하얀 나리꽃과 나비, 벌과 두꺼비, 여치와 귀뚜라미가 둥그런 화면을 꽉 채우다못해 뛰쳐나올 듯한 「초충도草蟲圖」다. '윙윙, 나풀나풀, 꾸둑꾸둑, 꿔꿔꿔꿔, 찌지지지 찌지지지……' 두꺼비와 곤충들이 날고 우는 소리가 나리꽃 단내에 매료되어 요란하다. 어떠한 제약도 거리낌도 없이 충만한 자연의 한때를 보여주고 있다.

풀과 벌레를 소재로 한 「초충도」는 우리 민족의 친자연주의적 생활과 감성을 고스란히 담고 있다. 비록 천혜의 비경은 아닐지라도 지극히 소박한 자연의 한 단면으로도 대자연의 모든 것을 온전히 대변해준다. 이는 인간 역시 자연의 일부임을 받아들임에서 오는 순응의 질서로부

터 비롯된 공존의 소산이다. 따라서 「초충도」는 가벼이 대할 수 없는 묵직한 경쾌함으로 줄곧 사랑받아왔다.

그림을 꼼꼼히 살펴보자. 우선 중앙 상단에 크고 까만 나비가 눈에 들어온다. 언뜻 보기에는 긴꼬리제비나비 같지만, 그것과는 사뭇 다른 상상 속 나비다. 그 좌우에서 날고 있는 푸르고 하얀 나비는 나비보다는 나방에 가깝다. 이러한 표현은 실제 장면을 그대로 담아낸 것이 아닌, 심상에서 떠오르는 것을 작가의 구미대로 배치해가며 화폭에 그려 나갔음을 보여준다.

민화는 서민의 감정과 소망을 이입한 대중화다. 따라서 작품을 읽어나가듯 따라가다 만나게 되는 꽃과 나비는 화합과 사랑으로, 여기에 더해 나비는 장수의 의미로도 귀결된다. 또한, 벌은 성실함과 충성심을 바탕으로 질서와 조화를 이루며 군집 생활을 하면서도 재물(꿀)을 모으고, 작은 몸통에 꽃가루를 가득 묻혀 꽃이 피고 열매를 맺게 하는 영생과 영속의 메신저로 사람들에게 커다란 교훈과 바람을 이룰 수 있는 기대를 심어준다.

한편, 독특한 울음소리를 내는 귀뚜라미의 한자어는 괵아蟈兒다. 이는 관아官衙와 읽는 소리가 비슷하여 벼슬을 의미한다. 여치는 알을 많이 낳아 다산의 상징으로 여겨져왔는데, 귀뚜라미와 함께 있으니 대대손손 출세하여 크게 집안을 이루고 번성한다는 염원을 담고 있다.

두꺼비 역시, 예로부터 집안을 지켜주고 재복을 상징해왔다. 요새는 보기 힘들지만, 아이들이 모래 속에 한 손을 넣고 "두껍아, 두껍아 헌

「초충도」, 지름 30cm, 2005년

집 줄게 새집 다오" 하던 놀이 역시 뭐라도 내줄 것 같은 두꺼비의 후덕한 이미지에서 파생되었을 것이다. 우리 동화 『콩쥐팥쥐』에서도 두꺼비는 이러한 모습으로 등장한다. 밑 빠진 독에 물을 가득 채워놓으라는 계모의 간악한 지시에 망연자실한 콩쥐를 도와, 깨진 곳을 온몸으로 막아 물을 채울 수 있게 도와준 것도 두꺼비였다.

두꺼비는 이렇듯 지혜와 의리로 사람을 이롭게 하지만, 물에서 알로 태어나 변태하며 뭍에서 살아가는 저 자신의 생태적 특징으로 변화, 노력, 성장의 의미도 보여준다. 호감을 주지도, 민첩하지도 못하지만, 두꺼비의 내면과 진가를 알아본 선인들의 지혜 역시 절대 가벼이 할 수 없는 혜안이 아닐 수 없다. 어릴 때 마당이나 담벼락 밑에 두꺼비나 구렁이가 나타나면 "우리집을 지켜주는 것들이니 함부로 하지 말라"던 어른들의 말씀도 같은 맥락으로 해석된다.

시대가 흐르면서 가치관이 크게 변화하고 있다. 그런데도 우리를 지켜주며 꿈과 염원을 날라주던 작은 것들은 여전히 우리 곁에 살아 숨쉬고 있다. 「초충도」에서 이 작은 생물들을 모여들게 하는 매개는 나리꽃, 즉 백합이다. 그저 백이 아닌 백百의 합合이라는 사실을 다시 한번 눈여겨, 우리도 포용심으로 합을 이루는 세상이 되기를 바라는 마음을 오늘 「초충도」에서 찾아보았으면 하는 바람이다.

장생 발원의 종합선물세트
십장생도

청록의 산수부터 해, 소나무, 학, 사슴에 천도복숭아, 불로초까지 하나
하나가 차지하는 비중과 의미만으로도 벅차기 이를 데 없다. 이 염원
들이 모여 폭발적인 시너지를 발현하고 있다. 무엇을 그토록 기원하고
있는 걸까? 장생 발원의 열 가지 상품으로 구성된 종합선물세트다.

그림에는 먼저 해, 구름, 산, 바위, 물 등 자강불식自强不息 하는 자연
물이 눈에 들어온다. 학, 사슴, 거북과 소나무, 대나무, 불로초와 복숭
아 등 동식물군도 볼 수 있다. 엄밀히 따져보면 불사하는 것이 이 우주
에 과연 존재할까 싶지만, 옛사람들은 자연을 깊이 관찰하며 그 특성
을 헤아렸다. 그로부터 공존, 공생하는 존중심을 가지게 되었다. 이러

한 태도를 보이다보면, 자연을 별유선경別有仙境으로 여기는 믿음에 이르게 된다. 물론 이런 소재들과 각각에 붙은 상징적 가치는 중국이나 일본을 비롯한 동아시아 전반에서 통용됐다. 그러나 「십장생도」라는 새로운 세계관을 구축하고, 길상의 의미를 담아 그려낸 형식은 우리나라에서 태동한 독특한 양식이다. 그저 풍요롭고 넉넉한 마음에서 비롯한 미학을 창조해낸 것이다.

그렇다면 왜 이런 세상을 그렸을까? 「십장생도」와 관련하여 가장 오래된 기록으로는 고려 말 이색李穡이 지은 『목은시고牧隱詩藁』 권 12 『세화십장생도찬歲畵十長生圖讚』이 있다. 여기에는 "몸이 아파 왕으로부터 하사받은 「십장생도」를 꺼내어 보며 장수를 기원하고, 성은에 감사하다"라고 적혀 있다. 이 대목에서 「십장생도」는 명칭과 더불어, 신년을 송축하는 세화의 용도로 제작되고 활용된 것을 알 수 있다. 또 현전하는 조선 후기에 제작된 작품들을 통해, 왕비 처소 비좌妃座의 후면을 장식하거나, 회갑이나 은혼식을 위해서도 사용된 것을 알 수 있다. 또한, 길상의 의미를 가득 채워 그린 병풍과 같은 형태는 궁중 회화의 성격을 강하게 띠며 상류층의 전유물로 사용되었으나 인류가 보편적으로 추구하는 영원한 삶에 대한 열망은 근대에 이르러 서민층까지 폭넓게 확산하였다.

한편, 내가 작품 활동을 막 시작하던 20대 때 만난 「십장생도」는 민화라고 하는 미지의 세계를 탐험하는 여행가로서 신비함과 즐거움을 주었다. 민화 입문 10년, 20년, 그리고 40년에 다시 만난 그것은 보편

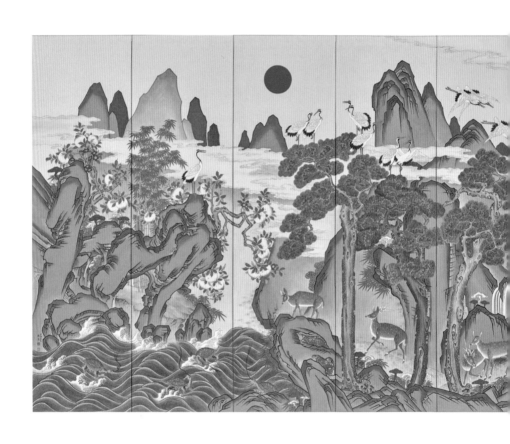

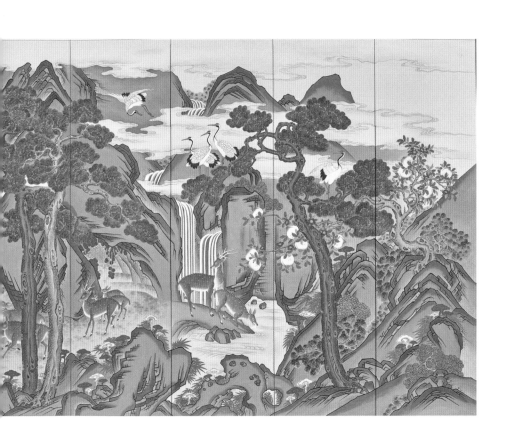

「십장생도」(10폭), 각 50×185cm, 2021년

적인 염원 아래, 이상향이 이미 내 일부가 되었음을 느낀다. '얼마나 살아갈 것인가?'가 아닌, '어떻게 살아갈 것인가?' 하는 숙제를 스스로에게 던지는 무거운 마음으로 작품 앞에서 또다른 세상을 본다.

달을 보며 영원을 꿈꾸는
달토끼

긴 세월의 상흔이 훈장처럼 선명한 옹이. 이 묵직한 기억을 등에 진 채 구부러진 소나무가 서 있는 달밤이다. 몸체와는 반대 방향으로 길게 드리운 신목神木의 가지를 앞에 둔 하얀 달이 차갑다. 머리와 목, 가슴 부위가 마치 나귀 또는 노새처럼 묘사된 토끼 한 마리가 둥근 눈으로 달을 응시하고 있다. 옛이야기에 자주 등장해 민화의 화제로도 익숙한 토끼는 군데군데 희끗희끗한 털이 섞여 나름의 연륜과 지혜를 체득했음을 알게 한다. 너무 깊고 고요해 바람까지도 멈춰버린 한 장의 사진 같은 밤이다. 박제같이 서 있는 붉은 불로초 삼 형제는, 이것이 범상치 않은 장면임을 넌지시 말해주고 있다.

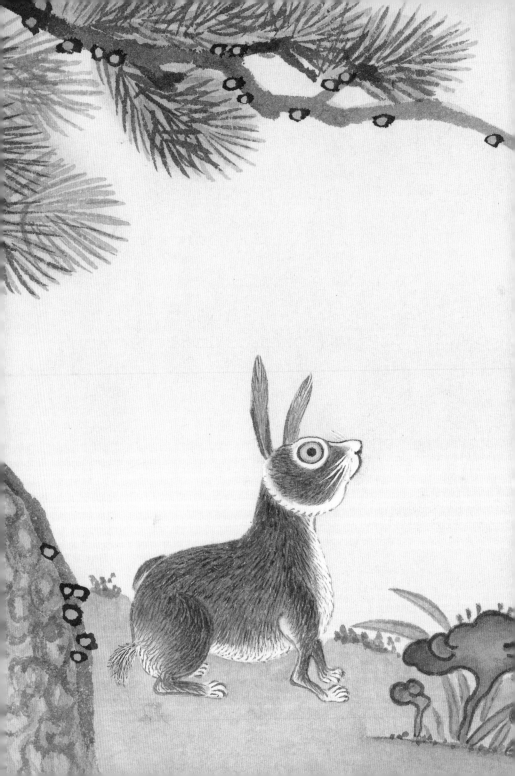

잘 알려져 있다시피 소나무, 토끼, 불로초는 대표적인 장수의 상징체다. 따라서 이 작품은 무병장수를 축원하는 모범 답안이다. 토끼는 번식력이 왕성해 예로부터 장수와 풍요의 아이콘으로 즐겨 다뤄져왔다. 중국의 신화인 항아나, 불교의 제석천帝釋天 이야기가 동아시아에 널리 전파되면서 토끼는 달과 만나 신비로운 상상력으로 재해석되어왔다.

제석천 이야기에 따르면, 가난한 노인으로 변신한 제석천이 불심을 시험하기 위해 원숭이, 여우, 토끼에게 먹을 것을 청하였는데 여우는 잉어를, 원숭이는 도토리알을 들고 왔으나 토끼만이 살생을 하지 못하고 빈손으로 왔다. 생각 끝에 토끼는 제 몸이라도 공양하고자 하는 마음으로 스스로 불길에 뛰어든다. 이를 본 제석천은 크게 감복해 토끼를 영원히 달나라에서 살게 했다. 이는 달과 토끼의 관념적 인연이 시작된 배경이 되었으며, 토끼에게 불로장생의 이미지가 부여된 계기도 되었다.

또 토끼는 십이지신 가운데 동쪽을 관장한다. 동쪽은 곧 태양이 뜨는 양기가 충만한 곳이지만, 토끼는 본래 달과도 연관이 깊어 음기도 풍족한 매개다. 따라서 옛사람들은 토끼가 음과 양기를 모두 갖고 있어서 몸과 기력이 강한 나머지 눈도 밝을 것이라 믿었다. 이 때문에 『별주부전』에서 용왕의 목숨을 구할 특효약으로 토끼의 간이 지목되기도 했다. 이렇듯 짤막하게나마 토끼에 얽힌 몇 가지 이야기를 살펴보자니 모든 것이 잠든 깊은 밤에도 잠 못 이루며 귀까지 쫑긋 세운 채 달을 응시하고 있는 그의 심정을 알 것도 같다.

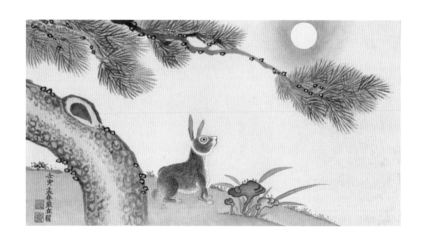

「달토끼」, 42×23cm, 2022년

토끼는 현실 속에서는 비록 풀이나 뜯어 먹으며 육식동물의 눈을 피해 살아가는 나약한 개체로 존재하지만, 인간이 만들어낸 이야기의 무대에서는 달나라에서 방아를 찧어 불사약을 만들기도 하고, 『별주부전』에서는 아무나 가지지 못한 기발한 지혜로 절체절명의 위기를 모면하기도 한다.

민화를 비롯한 구전 소설에서는 토끼가 힘없는 민중 앞에 서서 불의한 기득권 세력(호랑이)을 뛰어난 재치로 호방하게 골탕 먹이기도 한다. 또 그가 바라보고 있는 달은 생명의 근원이요, 그 옛날 백이숙제가 수양산에 은거하며 고사리로만 연명할 때에도 청렴과 절제의 신념을 다잡아줬던 거울과 같은 것이었다. 이렇듯 힘없는 초식동물인 토끼는, 상상의 무대에 주연으로 화려하게 등장한 용과 봉황, 기린, 해태에 견주어도 전혀 손색없이 시공간을 활보하며, 모든 좋은 의미로만 똘똘 뭉친 길상과 긍정의 역설로 지금도 살아 있다.

그런 그의 곁에 상서로운 소나무와 불로초가 함께했으니 이상하기는커녕 무병장생의 에너지들이 하나로 투합한, 불로불사의 조합이 만들어낸 융합과 혁신의 의미를 강하게 전달한다. 민화는 자연의 이치를 있는 그대로 담되, 우리가 희구하거나 살면서 명심해야 할 것들을 은유적으로 채색해 한결같은 가치로 우리를 다독여준다. 어릴 때 키웠던 토끼의 선하디선한 눈망울이 아직도 내 마음에 보름달처럼 선명하다.

봉황을 닮은 신성한 존재
쌍치도

깊은 밤 쌀과자처럼 하얗게 핀 매화가지 사이로 둥근 달이 걸려 있다. 하얀 달빛은 한기를 더하며 아직은 싸늘한 겨울 풍정을 말하고, 달그림자 속에서 안식을 취하고 있는 새와 초목들을 고혹적으로 감싸고 있다. 먼저 깃털을 맞대고 발톱도 보이지 않을 만큼 푹신하게 앉아 단잠에 빠져 있는 작은 새 한 쌍이, 매화나무의 전체 구도에 안정감을 주며 눈에 들어온다. 바위를 더 중량감 있게 해주는 것은 다름 아닌 장끼와 까투리 부부다. 역시 화려하고 늠름한 자태다. 계절이 겨울임을 알리는 매화와 동백, 수선화를 배경 삼아 변함없는 사랑을 과시하고 있다. 화목과 부부간의 사랑을 염원하며 꽃과 새를 조화롭게 담아 표현해낸

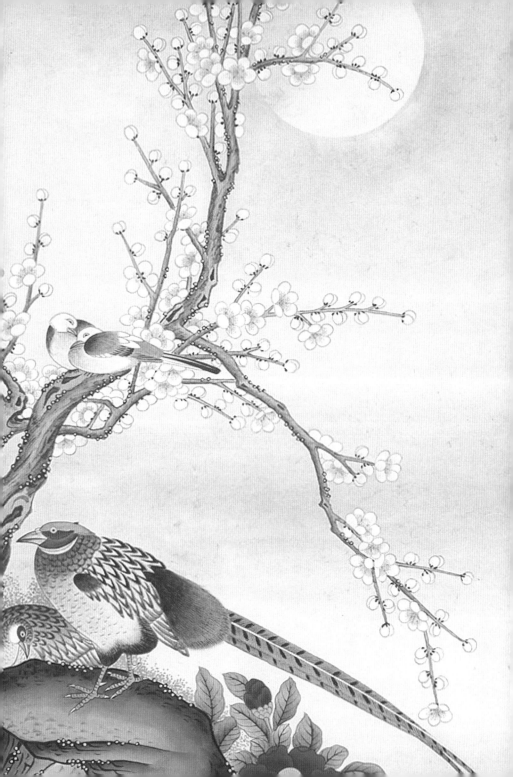

「화조도」 중 꿩을 중심에 둔 것이 「쌍치도雙雉圖」다.

눈보라 속에서도 새빨갛게 피어 더 붉은 동백꽃은 봄을 기다리다 지쳐서인지 굵은 눈물을 뚝뚝 떨구듯, 꽃 모가지를 뚝 떨어뜨림으로써 그해 생을 마감한다. 꽃말처럼 '애절한 사랑' '절조' '기다림'을 느끼게 한다. 한편 동백이나 매화와 달리 한겨울에도 자유롭게 군락을 이루며 가녀린 자태를 절대 내려놓지 않는 수선화를 보며 추사 김정희는 마치 해탈한 신선과 같다고 평했다.

작품의 주인공인 꿩은 오래전부터 한반도의 텃새로 자리잡아 우리에게는 늘 친근한 존재다. 수컷은 '장끼', 암컷은 '까투리', 새끼는 '꺼병이'라고 부른다. 특히 장끼의 깃은 길고 아름다워서 예로부터 무관과 장수들의 머리 장식이나 마을을 상징하며 위세를 드러내는 농기農旗의 깃대 장목으로도 사용되었다. 꿩의 꽁지깃을 모아 장식한 꿩장목은 신성함을 표방하기 위함이었다. 꿩은 산에 있는 닭이라는 뜻으로 산계山鷄라 일컫기도 하는데, 중국의 가장 오래된 지리서『산해경山海經』에는 봉황과 가장 비슷한 전설의 새, 난새(鸞)가 나온다. 이 새는 오색무늬가 선명하며 생김새가 꿩과 닮았다고 전해진다.

또한, 여상산女床山에 사는 이 난새가 나타나면 세상이 평안해진다고도 기록하고 있다. 신화학자 정재서 이화여대 명예교수는 난새에 대해, 봉황의 기원은 결국 꿩에서 비롯된 것으로 추측된다고 말하기도 했다. 꿩을 신성시했던 것은 봉황과 같은 모습으로 하늘과 땅, 즉 신과 인간을 잇는 메신저였기 때문이 아닐까 여겨진다. 주몽이나 박혁거세의 난

「쌍치도」, 45×115cm, 2001년

생신화卵生神話 역시 꿩을 비롯해 새를 신성시한 우리 민족의 정서를 반영한 것임은 물론이다.

이처럼 꿩은 조선시대의 우화 소설 『장끼전』이나 '꿩 먹고 알 먹고' '꿩 대신 닭' 등의 속담은 물론, 은혜 갚은 꿩 이야기에서 유래한 원주 치악산의 명칭에서도 보는 바와 같이 늘 우리 곁에 있었다. 민화에도 꿩은 자주 등장하는데 대개는 금실 좋은 부부의 모습으로 의인화되어 발현되곤 한다.

매화가지 사이에 걸린 보름달을 보면 행운이 찾아온다고 한다. 예로 부터 매화나무가 많아 달 뜨기를 기다려 둥그런 달만큼이나 큰 행운을 맞곤 했던 고향 광양을 떠나오고 나서는 이러한 추억이 사치가 되었다. 이 믿음을 되새기며 그림에 담은 매화 가지의 보름달이 만인에게 큰 행운으로 전해지길 소망해본다.

만수만복을 기원하는 이모티콘
백수백복도

「백수백복도百壽百福圖」는 광해군 2년(1610년)에 남평(지금의 나주 남평읍) 현감 조유한이 중국인에게 받은 「백수도」를 광해군에게 바친 것에 시원을 두고 있다. 이후 '복' 자가 더해지며 차츰 다양한 양상으로 변화해온 것으로 보인다. 작품을 이루는 기본 서체는 전서篆書를 바탕으로 하는데 이후 다양하게 변화된 잡체서雜體書도 사용되었다.

「백수백복도」의 '백'은 글자 수가 반드시 100개라는 뜻이 아니라, 관념적인 것으로 '완전하다' '많다'를 의미하며 수복을 강조한다. 작품을 보면, 壽와 福이 각각 나란히 같은 행을 이룬 가운데, 반복적인 열을 기준으로 독창적으로 표현된 수복 글자들이 펼쳐지고 있다.

「백수백복도」(4폭 중 2폭), 각 34×101cm, 2008년

특히, 작품 중앙 5행에는 壽에 해당하는 글씨와 도상이 펼쳐지는데, 신축년의 십이지인 '소'가 구유와 함께 그려진 것을 볼 수 있다. 우리 민화에서 소는 서양의 투우와는 달리 전투적이기는커녕 사람들 속에서 그저 온순하기 짝이 없는 존재로 자리잡아왔다. 도가에서도 유유자적한 동물로 여겼던 소는, 이러한 특성으로 농경사회였던 우리 민족에게는 더욱 각별했을 것이다. 한결같은 믿음으로 열심히 일하면서도 순둥순둥한 눈망울이 우리 민족과도 닮아, 소는 생구生口라 불리며 식구와 다름없는 존귀한 존재로 자리해왔다. 따라서 '우직한 소가 만 리를 간다(牛步萬里)'는 속담처럼 소는 우리 민족에게는 늘 근면과 성실, 인내력의 상징이었다. 이런 소를 보며 사람들은 일상을 일구는 참된 노동의 가치를 깨달았으며, 소의 덕행을 본받음이 바로 장수의 비결이라 여긴 것은 아닐까 생각해보게 된다.

이외에도 이 그림에는 향로 및 자기류, 동식물, 수 혹은 복이라는 글씨가 새겨진 호리병을 곁에 둔 인물 등 다양한 도상이 마치 오늘날 이모티콘처럼 의미를 쉽고 재미있게 전달하고 있다. 또한, 직관적으로 알아볼 수 있는 글자뿐 아니라 다양한 선과 색, 물고기나 올챙이 등으로 구성된 자획들은 다소 추상적인 형태로 표출되며 회화성을 강조한다. 이러한 의미와 조형성을 지닌 「백수백복도」는 주로 병풍의 형태로 꾸며져, 연로한 부모님의 생일잔치나 의례적인 공간에서 무병장수를 기원하는 목적으로 사용되었다.

한편 수와 복 자는 의복, 장신구, 공예, 생활용품 등에도 널리 새겨졌

고 심지어는 떡이나 다식에도 문양으로 장식되며, 일상에서 건강과 행복한 삶을 희구하는 상징이 되어왔다.

「백수백복도」에 나타나는 도상들에는 상상의 동물인 해태나 달토끼 등 신령한 것들도 있지만, 주로 보통의 일상에서 쉽게 마주할 수 있는 대상들이 주를 이루었다. 어찌 보면 이는 사람들의 건강과 행복이 그리 특별한 곳에 있는 것이 아니라, 평범한 지금을 소중히 여기고 주어진 것들에 귀한 마음을 두는 것에 가치를 둔 것은 아닐까 생각해보게 된다.

생을 향한 초월적 날갯짓
백접도

나비들의 향연이 펼쳐지고 있는 「백접도百蝶圖」다. 마치 가을바람에 흩날리는 낙엽처럼 군무를 추는 나비들이 세월의 무상함을 새삼 느끼게 한다.

이 그림은 본래 10폭의 화면에 100마리가 넘는 나비가 고색 가득한 바위에 둥지를 튼 각양각색의 야생화 위에서 나풀거리는 풍경을 묘사한 것이다. 가까이 보면 여백이 제법 많고 단출해 보이지만 거리를 두고 보면 살아 있는 듯 리듬까지 느껴지는 율동미로 화면을 압도하는 나비들의 움직임이 범상치 않은 작품임을 알게 한다.

잔잔하다가도 역동적인 악기의 음률이 작품 속에서 새어나올 것만 같

은 착각을 들게 하는 선인들의 미적 지혜가 감탄을 자아내게 한다. 이를 살려내기 위해 나비는 가냘프게, 바위는 강약을 조절해가며 각각의 특성을 살려내고자, 의도된 선에 기교를 듬뿍 담았음을 엿볼 수 있다. 산제비, 호랑, 부전, 팔랑 등 크고 작은 나비들과 우리 산천에 늘 피고 지는 들꽃들의 율동과 조화의 풍성한 대향연이 펼쳐지고 있는 것이다.

'백'의 사전적 의미는 아라비아 숫자의 100이며 우리말로는 '온'이다. 온은 '모두의' '전부의'라는 뜻을 담고 있다. 따라서 백은 '많다' '완전하다' '가득하다' 등의 개념을 내포한다. 그렇다면 백으로 모인 나비는 어떤 의미일까 궁금해진다.

나비는 동서양 모두에서 아름다움과 성장을 상징하는 매개로 인식되며 문화 예술의 전 장르에서 폭넓은 소재가 되어왔다. 대표적으로 그리스 신화의 프시케가 나비를 상징하는 것은 이러한 맥락이다. 이에 더해 시각적 아름다움뿐만 아니라 알에서 유충, 그리고 번데기를 거쳐 비로소 성충으로 거듭난다는 극기克己의 서사적 상징은 또다른 메시지로 우리에게 다가온다. 프시케 역시 수많은 역경을 딛고 나서야 사랑하는 연인 에로스와 함께할 수 있게 된 것은 이러한 의미의 합일이다.

장자의 '호접지몽胡蝶之夢' 역시 의미가 적지 않다. 장자는 꿈에서 나비가 된 것을 계기로 물아일체와 인생의 무상함을 깨닫는다. 이러한 깨달음이 민화로 전이되어서는 나비가 되어 단 꿀을 찾아 원하는 곳을 자유롭게 유영하는 본성의 쾌락으로 묘사된다. 또한, 관념 속에서 나비는 꽃과 함께 어우러지며 부부간의 화합이나 남녀 간의 사랑을 대유하

「백접도」(10폭 중 2폭), 각 35×115cm, 2003년

기도 한다.

　그뿐 아니라 잘 알려져 있듯 나비 접蝶 자는 80세 노인을 뜻하는 질耋과 중국어 발음이 유사하여, 한자 문화권에서는 장수를 축원하는 의미로 통용되곤 했다. 이러한 나비의 의미는 그림 속에서 축수를 상징하는 바위나 패랭이꽃 등을 만나 그 시너지를 더욱 크게 확장하고 있는 것이다.

　이에 더해 나비는 주로 봄에 활동하므로 입춘대길이나 소원성취 등의 의미와 기쁨을 상징하기도 한다. 한편, 무속과 민속에서 나비는 다양한 설화를 통해 환생한 사람의 대체물로 그려지기도 했다. 망자가 탈 상여에 나비 장식을 했던 것도 여기에서 유래했음은 물론이다. 죽은 이를 기리고 남은 자의 아픔을 역설적으로 승화했던 우리 민족의 아름다운 정서가 잘 드러난 좋은 예가 아닐 수 없다. 이렇듯 수많은 이야기가 담긴 「백접도」를 생활공간에 두고 그 의미를 되뇌며 함께했던 선인들의 삶을 새삼 돌아보게 한다.

　계절이 깊어가듯 단풍이 곱게 물들어가고 있다. 나비를 보듯 이 가을의 전령사를 올해는 더 반갑게 맞이해야겠다.

만물과 조화로운 군자 같은 꽃
연화도

연꽃 하면 보통은 불교를 떠올리지만 조선시대에는 더욱 포괄적인 의미가 있었다. 탐스러운 꽃과 잎은 덕성德性을, 곧고 단단한 줄기와 멀리까지 퍼지는 향은 올곧은 성품의 군자로 비유되었다. 이렇듯 연꽃은 성찰을 발현케 하는 매개이자 씨앗과 잎, 뿌리는 약재와 식용으로도 활용되며 사람들에게 크게 도움을 주는 식물로 자리매김했다. 그래서일까 그림 속에서 연꽃은 범접하기 어려운 대상이 아니라 주변을 풍요로 물들이는 존재로 그려지고 있음을 알 수 있다. 뿌리가 뻗어 있는 물속에는 물고기가 헤엄치고 있고, 오리는 잎을 배경 삼아 유유자적한다. 또한, 갖은 어려움을 이겨내고 여문 씨앗을 머금은 연방蓮房 위로는 촉새

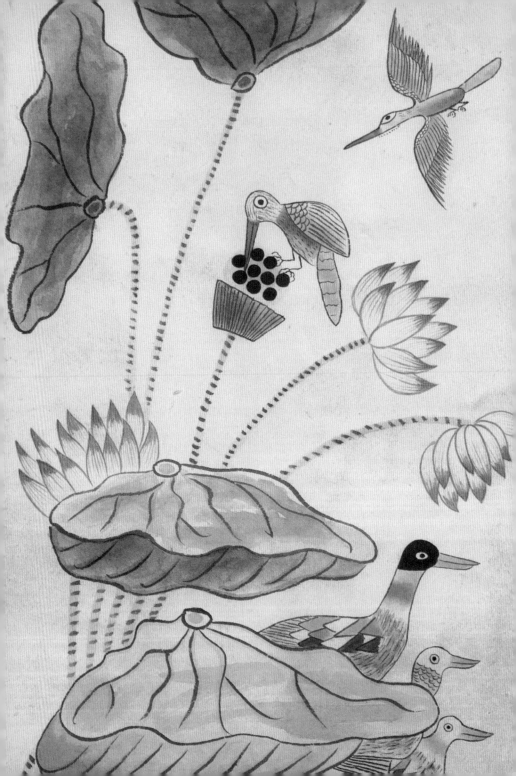

가 내려앉아 추수의 기쁨을 독차지할 기세다. 아니나 다를까 이를 허락할 리 없는 또다른 경쟁자도 날아든다. 모든 것이 연꽃이 주는 풍요로운 세상이다.

자신을 공양하여 주변을 넉넉히 채우는 연을 보면서, 늘 가깝게 있어 그 소중함을 망각한 나머지 소홀히 대했던 분들이 먼저 떠오른다. 행복은 잡히지 않는 무형의 실체다. 마음가짐에 따라 우리 삶에서 특별하게 다가올 수도, 무덤덤하게 지나칠 수도 있다. 때로는 일상 속에서 마주하는 누군가의 말 없는 배려와 희생 덕분에 녹슬어 빡빡해진 톱니바퀴가 기름칠이라도 한 듯 부드럽게 돌아가는 기쁨을 느끼기도 한다. 배려와 감사. 이처럼 행복은 함께 누리는 가치임을 잠시 생각해보게 된다. 그림 속에서는 오리를 통해 이러한 염원을 찾아볼 수 있다. 오리는 한자로 압鴨이다. 이 글자를 나눠보면 갑甲 자와 조鳥 자로 이루어졌음을 알 수 있다. 갑은 조선시대 인재의 등용문이었던 과거시험에서 장원급제를 뜻한다. 따라서 오리는 급제 염원의 부적 같은 것이다.

또 두 마리의 오리는 이갑二甲이라 하여 과거시험의 절차인 소과와 대과에 모두 합격할 것을 기원하는 의미다. 그렇다면 작품에서 오리는 왜 세 마리일까? 곰곰이 생각해보니 소과, 대과를 거친 합격자가 왕 앞에서 치른 최종 관문 '전시殿試'가 떠올랐다. 촉새가 열심히 쪼아대고 있는 연밥의 다른 말은 연과蓮顆다. 이는 잇달아 합격한다는 연과連科와 발음이 같다. 연꽃의 연蓮과 연속한다는 연連도 같이 읽히니 이는 행운이 끊임없이 찾아오길 축원하는 의미로 이어진다. 오리들과 소재들의

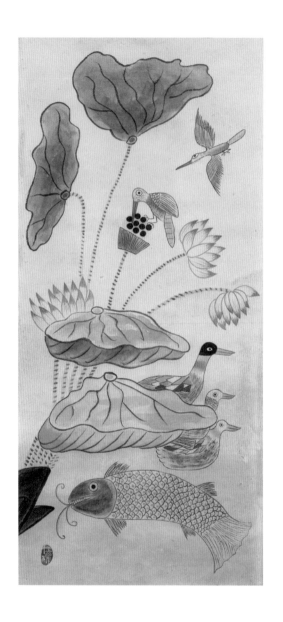

「연화도」, 25×51cm, 2010년

의미 서린 배치는 이 세 과를 잘 통과할 것을 염두에 둔 것임을 증명해
준다.

끝으로 작품 하단에는 붕어빵처럼 평퍼짐하게 누워 씨익 웃고 있는
듯한 잉어 한 마리가 눈길을 끈다. 주지하다시피 잉어는 중국 황허강
의 급류 용문을 오르면 용이 된다는 물고기다. 내 생각으로는 잉어가 용
문에서 등용하는 것은 중요하지 않다. 무수히 많은 협곡과 거친 물살
을 헤치고 여기까지 오는 과정에서 잉어는 이미 용이 된 것이나 진배
없기 때문이다. 이 관문은 화룡점정일 뿐. 촉새부터 오리, 난관을 헤치
고 기운이 빠져 그 이상의 성취는 하늘에 맡긴 잉어까지……. 이 그림
의 소재는 뭐든지 다 이루어질 것을 암시하며 우리에게 희망을 준다.

그리고 한 가지 더. 꿈이 이루어지더라도, 묵묵히 소신을 다하며 늘
품위를 지키고 있는 연꽃을 잊지 말라고 당부하는 것은 아닐까. 비록
희화적인 조형미로 인해 가벼움으로 다가오는 듯한 그림이지만, 우리
가 쉬이 눈을 뗄 수 없는 이유다.

민화를 접하다보면 무엇 하나 허투루
존재하는 것이 없음을 깨닫는다. 풀 한 포기,
물고기 한 마리, 구름 한 점에도 의미가 큰 상상이 덧대어 있다.
민화의 콘텐츠적 가치가 큰 이유다. 이것들은 자칭 만물의 영장인
인간을 훈계하기도 반성하게 하기도 하며
큰 깨달음을 준다.

7장
—

사물에 대한
성찰과 깨달음

일상생활 속 자연합일 추구
화훼도

여느 때와 다를 바 없는 평범한 아침, 창가 너머 나무 사이를 분주히 오가는 까치 한 마리가 유독 눈에 들어온다. 창문을 열고, 기쁜 소식을 알려준다는 이 텃새의 재잘거림을 듣자니, 새해 첫날에 가졌던 희망과 설렘이 새삼 떠올랐다. 나름대로 바삐 살아온 한 해라 생각했건만, 지나고 보니 아쉬움이 밀려와, 또 이렇게 세월이 간다고 하는 허탈함이 마음을 가득 채운다. 그러자 쏜살같이 흘러간 시간이 크고 작은 일들로 채색된 그림이 되어 부챗살처럼 펼쳐진다.

　하루하루가 모여 만들어진 사계절은 1년을 이루고, 그 시간은 자연의 변화로부터 체감된다. 그러자니 지나간 시간이, 작은 화면에 자연을

「화훼도」, 50×154cm, 2000년

한가득 담고 있는 「화훼도」 같다는 생각에 머물게 된다.

화면 오른쪽에 바위를 두고 여러 가지 꽃들이 옹기종기 모여 있다. 맨 위에는 입을 한껏 벌려 웃고 있는 분홍빛 함박꽃이 활짝 피어 있다. 그 사이사이에는 밝은 표정을 살짝 감춘 채 덩굴로 타고 오르는 파란 나팔꽃이 보인다. 맨 하단에는 바위를 경계 삼아 패랭이꽃과 푸른 달개비꽃이 소담하게 얼굴을 내민다. 달개비는 '닭의장풀'이라고도 하는데, 이름에서 알 수 있듯 닭장 근처에서도 자주 볼 수 있어 붙여진 듯하다. 이 풀에 가까운 꽃은 식용이나 약재로도 자주 쓰여 우리에게는 친숙한 식물이다.

한편, 패랭이라는 이름은 조선시대 민초들이 쓰던 모자 '패랭이'와 닮았다는 데서 유래했다고 한다. 메마르고 척박한 환경에서도 잘 자라는 특성으로 인해, 패랭이라는 소시민으로 비유되며 문학작품에도 종종 등장하곤 했다. 또한, 패랭이는 바위 속에 핀 대나무와 같이 마디가 있다 하여 '석죽화石竹花'라고도 불린 까닭으로 이들과 의미가 결부되며 무병장수를 축원하며 통용되기도 했다.

이들의 중심에는 분홍, 노랑, 빨강의 삼색의 국화가 보란듯이 자리 잡고 있다. 이 작품에 등장하는 꽃 대부분이 봄부터 여름에 걸쳐 피는 데 반해, 짐짓 뒷짐지고 서 있는 듯한 삼색의 국화는, 추운 계절에도 홀로 피는 대표적인 가을꽃이다. 게다가 '은일사隱逸士'라는 별칭의 소유자답게, 지조와 절개를 상징하며 길상화의 대표주자 격으로 인식되었다. 색의 차이만큼 서로 피는 시기는 달라도, 흔들림 없는 위상 속에서

이질감 없이 조화를 이루고 있다.

이 작품에 등장하는 꽃들은 우리나라 어느 강가나 들판에서 흔히 볼수 있는 야생화다. 이들이 오붓하게 그려진 그림을 보고 있자니, 크고 작은 일들이 모여 이뤄진 계절과 순리의 조화로 만들어낸 지난 1년이 파노라마처럼 되살아난다.

사람들은 손이 닿지 않는, 크고 멀리 있는 것에 큰 가치를 매기곤 한다. 그걸 좇다가, 손만 내밀면 내 손을 잡아줄 중요한 것들을 놓치기도 한다. 소소한 것에서 의미와 가치를 찾아본다면, 한 해를 그냥 보내는 이는 없을 것이다. 우리는 이리 뛰고, 저리 뛰고 참 많은 일을 하며 산다. 그렇다면 닭들도 보고 산다는 패랭이와 달개비를 본 적이 있을까? 없다면, 작지만 절대 작지 않은 것들을 보지 못하고 1년을 살았다는 증거다. 「화훼도」는 다가올 미래도 중요하지만 지나온 일들의 소중함부터 챙겨보라고 당부하고 있다.

책 속에 굽이굽이 새겨진
삶의 나이테
책거리

종종 과거나 미래로의 시간 여행을 소재로 스토리를 전개해가는 드라마나 소설을 볼 수 있다. 이처럼 경험해보지 못한 미지의 시간은 그 자체만으로도 우리에게 큰 흥미와 호기심을 갖게 한다. 옛 물건이나 그림을 비롯한 문화유산 역시, 과거를 상상해볼 수 있게 해 자꾸 눈이 간다. 옛 선비들의 삶과 가치관을 솔직하게 담아내고 있는 민화 중 「책거리」도 이에 해당한다. 붉은 실선으로 둘러친 팔각의 테두리 안에 다양한 기물들이 책과 함께 나름의 질서 속에서 단아하게 놓여 있다. 「책거리」에서 '거리'는 먹을거리, 입을 거리, 볼거리처럼 복수의 사물을 의미한다. 여기에서 거리는 한자 '巨里'를 이두식으로 따온 표현이다.

「책거리」(2폭), 각 37×54cm, 2019년

「책거리」는 서가를 중심으로 그린 「책가도」와 함께 독창적이고 예술성이 풍부한 우리 민화의 대표적인 장르로 대개는 옛 사랑방 풍경을 담아냈다. 이 같은 공간에는 문갑, 사방탁자, 책장, 경상 등의 가구가 놓여 있으며, 그 위나 주변에는 문서나 문방구류와 더불어 중국에서 들여온 도자기나 청동 기물 등의 완상품이 장식되어 있다.

작품을 보면 왼쪽 화폭에는 서안 위에 자물쇠가 채워진 궤가 눈에 들어오는데 그 안에는 과연 어떤 귀중품이 있을까 호기심을 자극한다. 뒤로는 책더미가 있고 붓과 부채, 두루마리 족자가 비스듬히 틈을 비집고 얼굴을 내밀고 있다. 사각 비단 베개, 단아한 문양의 도자기 화병과 대접 그리고 그릇에 담긴 귤이 주인의 취향과 감성을 말해준다.

한 쌍인 듯 아닌 듯, 오른편 그림에는 나무 밑동으로 만든 큰 지통이 있고 붓, 부채, 두루마리 등이 언제라도 꺼내질 태세로 풍성하게 자리잡고 있으며, 새의 깃털은 그 길이를 숨긴 채 하단의 좌우를 가로지르고 있다. 두 작품 모두에는 사각형의 작은 금박이 군데군데 화려함을 더해주고 있다.

내가 이 그림을 그리면서 가장 유념하고자 했던 부분은 가구 표면에 드러난 목리木理다. 목리는 그들의 자연 문법으로 나무가 직접 쓴 자서전이자 회고담이다. 혹한과 가뭄, 적당하게 비가 내려 풍성한 나뭇잎과 꽃을 피워내던 보람, 이처럼 좌절과 보람, 희로애락이 빠짐없이 암각화처럼 새겨진 것이 목리다. 이 뿌리 깊은 나무의 생흔을 결코 가벼이 하지 않았던 어느 솜씨 좋은 소목장이 이를 살려 우연성에 타고난

감각을 더해 완성했다. 세월이 그려낸 자연의 아름다움에 사람의 훈수로 새 생명을 얻게 된 이 목리는 가옥의 창문이나 가구, 기물들로 재탄생하곤 했다.

이렇듯 옛 그림에는 작품이 갖는 의미, 당시의 미적 태도와 경향까지도 교감할 수 있어 그 매력은 배가 된다. 우리는 시서화와 풍류를 찾기 힘든 각박한 시대를 살고 있다. 민화가 그러하듯 오늘날 우리는 어디에 어떤 방식으로 현대인의 삶을 이입해 미래에 전해줄 수 있을까? 「책거리」는 그림 속 책에 실린 수많은 이야기처럼 미래를 이어갈 세대에게 무언의 메시지를 던져주고 있다.

그림에 은밀히 담은
상징과 교훈
원숭이

따스한 햇볕, 훈훈한 남풍, 형형색색의 꽃과 푸르름으로 짙어가는 녹음의 향연은 그 자체로 우리들의 마음을 들뜨게 한다. 이런 날에는 뭘 해도 좋겠지만, 무념무상할 수 있도록 편안한 차림으로 산책을 해보는 것도 좋을 성싶다. 아름다운 풍광과 나들이하기 좋은 날씨, 햇빛을 오래 받으면 기분을 좋게 해주는 세로토닌 분비를 돕는 장점까지 있다고 하니 이럴 때일수록 산책하기를 적극 추천하고 싶다.

화면 한복판에서 무언가에 몰두해 있는 큼지막한 원숭이도 산책에서 맛보는 행복 바이러스로 온몸이 감염된 듯 함박웃음을 지으며 평온한 한때를 보내고 있다. 그 심경이 자못 궁금해진다.

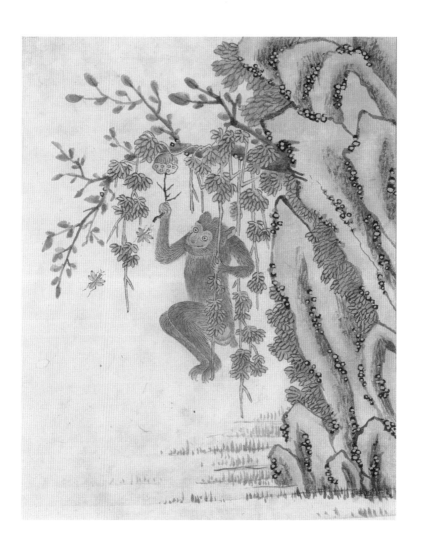

「원숭이」, 26×35cm, 2022년

깊고 고즈넉한 산기슭에 큰 암벽이 오랜 세월의 기억을 가득 머금어서인지 육중하게 수직으로 서 있다. 갈라진 틈새로 활엽수가 수평으로 뻗어 있고 이를 타고 덩굴이 땅을 향해 축축 늘어져 있다. 이를 그네 삼아 매달린 원숭이가 우연히 발견한 벌집을 미리 준비해온 나뭇가지로 쿡쿡 찌르며 망중에 틈을 내어 여유를 즐기고 있다.

원숭이의 가벼운 장난이 또다른 이에게는 날벼락이다. 예고 없이 쳐들어온 침입자의 공격으로 순간 평화는 깨지고, 이를 경계하며 날아드는 일렬 편대, 벌 두 마리의 날갯짓에는 긴장감이 서린다.

예부터 한자 문화권에서는 해음譜音이라는 일종의 언어 놀이가 전해진다. 문자는 서로 달라도 발음이 같거나 비슷하면 그 의미를 전이해 능동적으로 확장했던 것이 그것이다. 이는 민화에도 반영되어 여기에 담겨 있는 뜻풀이를 찾아가다보면 그 재미가 우선 그림을 풍성하게 한다. 예를 들어 벌집은 한자어로 '봉소蜂巢'다. 그림에서와 같이 벌집이 원숭이(猴)와 만났으므로 '봉후蜂猴'가 된다. 이는 제후에 봉한다는 '봉후封侯'와 음이 같다. 또한, 원숭이가 벌집을 따거나 건드리기 위해 덩굴을 타고 올랐으므로 등과登果다. 이는 과거시험에 합격한 등과登科와 맞닿는다. 따라서 해음의 공식을 대입해 그림을 다시 보면 출세를 위한 갈망이 담겨 있음을 엿볼 수 있다.

원숭이는 또한 인간과 가장 많이 닮은 동물이어서, 지혜의 상징으로도 여겨졌다. 여기에 정이 많고 모성이 깊은 생태적 특징으로, 공동체와 부부간의 화합, 가정의 복락福樂을 위한 염원의 상징체이기도 했다.

원숭이가 궁궐이나 사원 등의 건축물과 도자기, 회화, 조각 등을 비롯해 입신양명을 꿈꾸는 사대부의 서실이나 사랑방 등 생활문화 전반에 장식적인 요소로 널리 활용됐던 것은 바로 이런 연유다.

하지만 '원숭이도 나무에서 떨어질 때가 있다' '잔나비 밥 짓듯'이라는 속담도 전해진다. 아무리 탁월한 지혜와 재주를 갖췄다고 해도, 자만심에 빠지면 실수를 할 수 있고, 본인의 능력을 그릇된 욕망에 사용하게 되는 잘못된 선택을 할 수도 있다는 뜻이다. 세상은 빠르고 놀랍게 변화하고 있다. 관계는 넓어지고 수직적 구조는 수평적으로 바뀌고 있으며, 고도의 윤리의식과 도덕성을 요구하고 있다. 지식과 더불어 지혜로운 처신이 어느 때보다 중요함을 느낀다. 이번 작품은 나이가 들어도 어렵기만 한, 사람 사는 세상을 두루 돌아보게 한다.

잡초의 의미를 사색하며
초충도

바람에 실려 온 씨앗 중에서 겨우 한 알만이 뿌리를 내렸다. 기나긴 엄동설한을 이겨내고 얼어붙은 땅 위로 싹을 틔워 예쁜 꽃을 피운 것이다. 그러나 이렇다 한들 인간들의 계획에 없었던 꽃이라면 '잡초'가 된다. 가꾸지 않아도 저절로 자라는 것이 기특하기도 하지만 농작물에 해를 끼치거나 잘 가꾼 정원에 티가 된다면 잡초로 분류되는 것이다. 잡초의 정의만을 본다면 수긍 가는 부분도 있지만, 이것은 순전히 인간이 만든 기준에 따른 편협이며 불공정이다. 큰 자연의 순리를 놓고 보면 불청객으로 취급되어 뽑혀나가고 제거되는 잡초의 현실이 씁쓸하기만 하다.

「초충도」, 31×55cm, 2020년

생명에 어찌 우연이 있을까? 필연이고 인연만이 있을 뿐. 치열하게 경쟁하며 살아가는 인간 중심 사회에서 점점 잡초로 분류되는 것들이 늘어나고 있다. 과거에는 인지상정으로 감싸주거나, 순리에 맡겼던 것들이 비정하게 구획되어 누군가에 의해 그 선을 벗어났다고 판명되면 도태되어야만 하는 게 현실이다.

민화 「초충도」에는 다양한 식물과 곤충이 등장한다. 이 작품에도 그렇다. 중앙부를 떡하니 차지하고 제법 길쭉하게 자란 것은 참취꽃이다. 봄에는 어린 순이 나물로 애용되기에 취나물 꽃이라고도 불린다. 제법 실하게 자리를 잡은 참취 줄기에 덩굴이 제 몸을 찰싹 감고 달라붙어 기생하고 있다. "덩굴도 거목을 만나면 거목이 된다"라는 어느 성현의 가르침을 알기라도 하듯 야무지게 똘똘 말고 있는 것이 대견하다. 자세히 보니 덩굴이 감고 있는 것은 참취만이 아니다. 튼실하게 뿌리를 내린 패랭이까지 꼭 껴안고 있다. 그래서일까 패랭이는 웃자란 듯 키가 크고 분홍빛 얼굴은 유난히 밝고 환하다. 강한 일체감으로 잡초 특유의 질긴 생명력을 엿보게 한다.

모진 야생에서도 강직하게 살아남음으로 하여, 이들은 예로부터 한방과 민간요법에서 약초로 애용되기도 했다. 이런 까닭으로 야생화들은 주요한 그림의 소재로 사랑받아왔다. 이 그림의 중심 소재 역시 고난을 이겨내고 피어났기에 더 그윽한 향을 지닌 들꽃들이다.

벌과 나비도 이를 아는지 멀리서 날아들고, 메뚜기와 귀뚜라미도 모여들어 싱그러운 분위기가 생동감으로 가득하다. 우연히 스쳐갈 법한

발아래 세계에도 또다른 생명이 있고, 이들의 쉽없는 움직임으로 자연의 질서가 유지되고 있음을 그림은 또 말해준다. 「초충도」에 잡초는 없다. 어느 것 하나 허투루 여기지 않았던 선인들은 이들을 마음속에 담아 특유의 생명력을 불어넣고 미학이 가미된 독립된 개체로 화폭에 담아냈던 것이다.

또한, 이들을 인간과 공존하는 것으로 인식했을 뿐만 아니라 제각각 길상의 의미까지 더해 화면의 주연이 되게 했다. 꽃과 나비는 남녀 간의 사랑을, 알을 많이 낳는 곤충은 다산과 번영을 의미함이 그것이다. 그리고 이러한 긍정과 염원의 중심에는 건강한 삶의 축원과 기복으로 만복의 근간인 장수를 희구하는 마음이 있다. 우리 모두 너나없이 존중받고 주인공이 되는 세상이 되었으면 좋겠다.

쉴 틈 없는 다람쥐처럼 부지런한 삶
가을 다람쥐

산과 들녘은 가을 옷을 입고, 긴 장마를 견뎌온 지친 낙엽은 하나둘 내려앉아 솜이불처럼 두껍게 대지를 감싼 것이 묘한 안식과 계절의 변화를 음미하게 한다. 마치 어린 시절로 되돌아간 듯 가을 감성을 절로 떠오르게 하는 동요 한 구절을 흥얼거리며 요즘 보면 잘 어울릴 법한 작품 하나를 오랜만에 꺼내 본다.

액자에 쌓인 해묵은 먼지를 털어내니 낙엽 태우는 냄새가 나는 듯하다. 꽃사과가 그림의 중심부에 가득하고 부지런한 다람쥐 한 쌍이 운 좋게 발견한 달콤한 열매는 사이좋은 이들을 더욱 끈끈하게 해주는 메신저 같다. 다소곳이 앉아 앞발에 사과를 쥔 채 잘 익은 열매를 입에

「가을 다람쥐」, 25×51cm, 2010년

대고 있는 암다람쥐를 앞에 두고, 고개를 돌려 뒤를 돌아보는 숫다람쥐의 시선에는 배려심과 사랑이 묻어난다. 고개를 들어 나무 위를 보니 알록달록한 옷을 입은 까치 한 마리가 눈에 들어온다. 해학미 가득한 화폭 너머로 복된 소식을 전해줄 듯한 눈빛에는 경계심보다는 평온함이 그윽하다.

겉으로는 서툰 듯하지만, 기교의 최고 경지에 이르렀다는 노자의 대교약졸大巧若拙이 떠오른다. 우리 민화에 폭넓게 자리잡은 이 높은 경지는 피카소, 호안 미로, 마르크 샤갈 같은 서구 화가들의 말년 작품에서도 보이며, 그들 역시 깊이 공감하고 있는 듯하다. 우연의 일치일까.

오늘 소개하는 작품도 그저 붓 가는 대로 그려서인지 정교한 표현력보다는 서툰 듯 어린아이의 천진무구함이 넘친다. 순수한 예술성으로 봐주었으면 하는 바람이다. 그런데도 화폭에 등장하는 화재들은 은근히 작위적이다. 여러 요소와 맞물린 상징성과 고졸미古拙美가 그것인데 먼저, 굳건하여 장수를 상징하는 바위와 영원한 생명의 덩어리에 깊이 뿌리내린 채 열매를 맺은 꽃사과는 풍요의 지속성을 표방한다. 한시도 쉬지 않고 바삐 움직이는 다람쥐는 부지런함과 다산을 의미하며, 바위 하단에 큼지막하게 자리잡은 불로초는 행복과 영생을 염원해준다.

가을 다람쥐는 예부터 우리 속담에도 자주 등장한다. '가을 다람쥐 같다' '가을 다람쥐처럼 욕심만 난다' 등이 그것으로 이는 하나같이 다람쥐처럼 바지런한 사람을 의미한다. 다람쥐 쳇바퀴 돌 듯하다가 우리는 어느새 한 해의 끝자락을 맞이하곤 한다. 지금이라도 '다람쥐 밤 물

어다 감추듯' 마무리를 잘해서 나중에 후회하지 않도록 늦은 부지런을
떨어봐야겠다.

시들어가고 비틀어져도 괜찮아,
그 모습 그대로 아름다워
화조도

학창 시절 나는 공부보다 친구들과 어울리기를 좋아했다. 그런 아들의 장래를 걱정하시면서도 좀체 내색하지 않으시던 어머니가 모처럼 서울 친척 집에 다녀오신 적이 있다. 서울이라는 말만 들어도 설레던 때라 무사히 돌아오신 어머니보다는 들고 오신 짐보따리가 더 반갑게만 보였다. 그렇게 내게 쥐어진 것은 달랑 레코드판 한 장이었다. 내심 아쉽기는 했지만, 비석처럼 안방 한 귀퉁이를 차지하고 있던 먼지 쌓인 전축에 조심스럽게 올려보았다.

영화로도 유명했던 보니 엠Bonny M의 「서니Sunny」의 경쾌한 음률이 고향집과는 완전히 다른 이질감으로 마당까지 잠식해갔다. 아들이 좋

「화조도」(2폭), 각 25×55cm, 2000년

아할 만한 게 뭘까 생각하시다 거리로 흘러나오던 음악소리를 따라 들어간 음반가게에서 한참 유행하던 앨범을 골라 사 오신 것이었다. 지금도 가끔 「서니」를 들을라치면, 그때의 어머니보다 더 늙어버린 이 철없는 자식을 하늘에서도 걱정하고 계실 어머니가 떠올라 눈가에 짭조름한 물기가 맺힌다.

부모님은 늘 그렇게 내 곁에 계셨다. 잘하는 것도 없고, 항상 걱정만 끼쳐드렸지만 그럴 때마다 은유적으로 가르침을 주시려 했고 때로는, '잘하지 않아도 괜찮아' '그 모습 그대로면 돼'라는 무언의 격려로 언제나 함께해주셨다. 뭐가 그리 급하셨던지, 겨우 자식 노릇을 할 만치 될 무렵에 서둘러 떠나신 부모님. 이 자식이 그나마 세상을 따뜻한 눈으로 볼 줄 알고, 모든 일에 감사하며 살아갈 수 있게 해주신 그 큰 은혜를 떠올려보니 문득, 이번 작품이 주는 메시지와 맞닿은 듯하기도 해 소개할까 한다.

이미 여러 번 소개한 바와 같이 민화의 대표적인 소재 중 하나는 연꽃과 모란이다. 이를 표현한 「연화도」와 「모란도」는 각기 다른 그림이어도 그 대범함과 자유분방함에 놀라곤 한다. 그래서인지 이 두 장르야말로 민화의 특성을 가장 효과적으로 담아내고 있는 형식이 아닐까 여겨질 때가 많다.

그림을 구체적으로 살펴보자. 연화의 위쪽에는 커다랗게 핀 연꽃 세 송이와 그 아래로는 잎이 다 떨어져가는 꽃들이 있다. 가장 아름다운 순간을 담아내는 보통의 그림과는 거리가 있다. 연꽃을 줄기마저 꺾인

채 다 시들어가게 표현했기 때문이다. 꽃 주변을 날고 있는 것은 그 행태가 작고 보잘것없이 표현된 새 같지도 않은 새인데 어떻게 날까 싶을 정도다. 보통의 연꽃 그림에서 중앙을 떡하니 받쳐주는 너른 잎은 땅을 향해 처져 있고, 역시 줄기가 꺾인 왼쪽의 연잎 아래로는 이를 우산 삼아 한 쌍의 새가 바위 위에서 여유를 즐기고 있어 웃음을 머금게 한다. 닭인지 봉황인지 정체를 확인하는 중에도 새의 발밑으로 물고기가 생동하고, 오른쪽에서는 난데없는 물고기 한 마리가 미사일처럼 바윗돌에 내리꽂을 태세다. 이것은 성곽처럼 견고한 격식을 향한 포격이며 파격인 것이다.

이어 Z자로 뻗어나간 가지에 핀 꽃줄기 사이로 메뚜기라고 해도 무방할 작은 새가 그려진 오른쪽 그림을 보자. 대련對聯으로 보기에는 지나친 비정형이다. 이 그림이 그려진 사회에서 모란은 군자의 성품이었고 부귀영화의 염원이었다. 그런데도 자연스럽고 꾸밈과 욕심 없이 표현한 것은 역설이다. 이는 조선 말엽에 와서 민화가 의미는 담되 특별하지 않고 친숙한 서민의 그림으로 자리잡았기 때문이다.

이름 모를 화가가 남긴 이 그림에 얽힌 사연을 알 수는 없다. 가지고 있는 재주만큼만 진솔하게 담아 '잘하지 않아도 괜찮아' '그 모습 그대로면 돼' '그래도 충분해'라던 부모님의 가르침처럼 그렇게 보고 받아들이면 될 일이다. 민화도 세상도 이랬으면 좋겠다.

삶의 문제,
자연의 순리에서 찾는 답
바다 위 꽃과 새

버드나무를 중심으로 화폭 상단에 동심의 세계가 펼쳐져 있다. 나뭇가지와 푸른 잎이 X자로 구획되며 모란과 국화가 붉은 낯빛을 드러내고, 연잎 같은 이파리는 밀가루 반죽을 뚝뚝 떼, 홍두깨로 밀어 놓은 듯 꾸밈이 없다. 그 사이로는 아이들 머리핀 리본 같은 나비들이 벽지의 문양처럼 선명하게 박혀 있고 이름을 알 수 없는 물고기는 두둥실, 도통 여기가 하늘인지, 땅인지, 바닷속인지 혼란스럽게 한다. 그중 한 마리를 야물게 입에 문 새 한 마리가 현실세계로 시선을 이끌고, 그 모습을 뒤에서 보고 있는 암팡진 까치의 표정은 보는 이에게 무겁지 않은 미소를 전한다.

현전하는 조선시대 민화 대부분은 작가를 알 수 없다. 이러한 특징으로 인해 민화를 미술사적으로 접근하는 데 많은 이들이 어려움을 겪는다. 이는 민화가 성행한 조선 후기에는 개인의 예술성을 발현하는 것보다 공동체의 가치를 담아 그 염원을 드러내는 것을 더 중요하게 여겼기 때문으로 생각된다. 따라서 무엇에도 얽매이지 않는 자유로운 형식과 미감을 이입해 생활 속에서 사람들의 생각과 자연스럽게 공감하며 지금까지도 사랑받을 수 있었던 것이 아닐까 싶다. 이 작품 역시 옛사람들의 염원과 지혜가 퍼드덕, 팔딱, 사뿐사뿐, 철썩철썩, 쩍쩍, 살랑살랑, 팔랑팔랑, 그윽하면서도 짭조름한 코 간지러움, 파릇한 상큼, 은은한 달달…… 우리들의 촉각을 자극하는 소재와 표현 방식에 잘 녹아 있음을 발견할 수 있다.

그런 가운데 왼쪽 그림 아래에는 다소 이질적인 것이 눈에 띈다. 조선의 것이라고 하기에는 거리가 있는 근대 서양 배로 보이는 것이 그것이다. 깊게 뿌리박은 반석 위에 견고하게 자리잡은 봉건의 누각 앞에 바다를 건너온 이것은 또다른 문명과의 어색한 조우의 신호탄이다. 19세기 급변하는 국제 정세의 상징적인 한 단면으로, 보는 이를 흥미롭게 한다.

이질적인 서구 문명의 유입은 주종 관계의 통치 제도와 전통적인 사회질서에 커다란 변화를 불러오는 계기가 되었다. 물론 이러한 과정이 결코 순탄하지만은 않았음을 우리는 역사를 통해 잘 알고 있다. 만만하지 않은 대가와 많은 시행착오를 거치며 우리는 값진 민주주의를 이루

「바다 위 꽃과 새」(2폭), 각 15×45cm, 2021년

었고, 지구촌 중심 국가로 당당히 우뚝 서게 되었다.

한편 민화의 문법으로 해석되는 꽃과 한 쌍의 새는 가정의 화합을, 꽃과 나비는 장수와 화목을 기원한다. 비현실적인 조형 언어지만, 물고기와 연꽃의 만남은 연년유여連年有余의 표상으로 풍요와 번영을 소망한다.

물은 생명의 원천이고 파도는 십장생의 하나이며, 버드나무 역시 생명력의 상징체다. 까치는 좋은 소식을 건네주는 사람의 오랜 벗으로, 그 존재만으로도 마음을 설레게 한다. 3층 목조 건물의 1층 추녀에 사뿐히 내려앉아 중심을 잡고 있는 봉황의 붉은 눈매에는 서양의 범선에 쉽사리 자리를 내어줄 수 없다는 결기가 야무지다.

시간이 훌쩍 흘러, 그때나 지금이나 사람 사는 세상에는 늘 많은 문제가 수레바퀴처럼 지속되고 있다. 이런 때일수록 민화가 담으려고 했던 자연 속에서 교감하는 상생과 조화, 공생과 공존의 가치, 질서에 순응하는 생명 존중의 의미를 되새겨보는 것은 어떨까. 민화가 쥐고 있는 이 열쇠는 어떠한 난제도 풀 수 있는 마스터키가 아닌가 한다. 문제를 풀어가는 방식에서도 자연의 순리와 질서에서 답을 얻어 해학적으로 해결해가는 긍정의 사고는 오늘날 우리에게 또다른 가치로 새로운 지혜를 선물해준다.

인간이 꿈꾸는 세상
거북과 연꽃

금실 좋은 거북 한 쌍이 첨벙첨벙 경쾌한 물발질을 하며, 이제 막 뭍에서 연못으로 발걸음을 옮기고 있다. 이들이 향하는 곳이 어디인지는 알 수 없다. 다만 그쪽으로 얼굴을 튼 채 함박웃음을 짓고 있는 연꽃이, 이들이 나아가는 곳이 행복한 곳임을 분명히 암시해주고 있다. 무엇이 그리 신나는지 재잘재잘 앞선 거북은 쉴새없이 입을 놀리고, 뒤따르는 거북은 귀를 쫑긋, 부드러운 미소로 화답한다. 소란스러울 법도 한데, 오른쪽 작은 연잎만이 신중하다. 행복감에 젖은 거북 내외가 잠시 뭍에 두고 온 크고 작은 인연들에게 이들을 대신해 고개 숙여 감사의 인사를 전하고 있다.

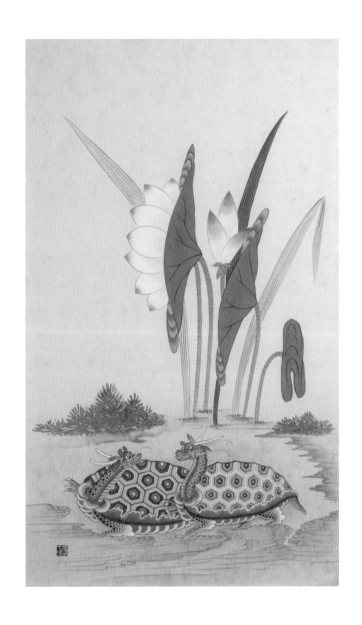

「거북과 연꽃」, 42×71cm, 2014년

예로부터 거북은 불로불사하는 십장생 중 하나로 여겨져왔다. 또 봉황, 용, 기린과 함께 사령 중 하나인 '현무'로 자리잡아왔다. 고구려 고분벽화에서 보듯 현무는 북쪽을 관장하는 신선으로 상징된다. 이런 거북은 천년을 사는 영험한 존재다. 따라서 앞으로 닥칠 길흉화복을 예지하는 상징체로 받아들여지기도 했다. 이러한 까닭에 거북은 생김새 그대로 그려지지 않았다. 머리는 여의주까지 입에 문 용의 형상으로 표현하기도 하여, 이러한 믿음을 적극적으로 반영하고자 했다.

한편, 선인들은 거북을 보며 평평한 배는 땅을 생각했고, 둥근 등은 하늘을 떠올렸다. 그리하여 이 생명체의 총체가 음과 양은 물론 우주의 함축적인 존재라고 여겼다. 따라서 거북은 신과 인간을 연결하는 매개자로 인지되었으며, 고대에는 최초의 문자 하도낙서河圖洛書를 등에 새기고 있다고 믿기까지 했다. 이러한 의미를 담고 거북은 우리 생활 전반에 스며들었다. 가깝게는 문방사우文房四友에서부터 크게는 왕권을 상징하는 국새의 손잡이 부분에 해당하는 인유印鈕부에 장식, 거북의 상징성에 통치 철학을 담고자 했다. 장수를 상징한다는 거북의 의미가 비단 수명의 연장이라는 단순한 바람을 초월한 것이다. 어떠한 사실이나 바람이 오래도록 이어지기를 염원하는 마음, 한 역사가 영원히 기억되길 바라는 소망이 더 입체적으로 발현된 것은 아닐까.

한편, 거북에게 내포된 다채로운 의미와는 대조적으로 느릿느릿한 특성은 착하고 순박한 이미지로 드러나며, 또다른 문화로 표출되었다. 설화에 등장하는 거북은 토끼나 호랑이에 비해 우직하거나 느릿느릿

한 느림보로 지칭되는 인물을 풍자하는 은유의 대상이다.

민화 속에서도 거북은 '길상'과 '순박', 두 가지 의미를 동시에 담은 채 화폭을 장식하고 있음을 볼 수 있다. 이 작품 속에서 천년만년을 함께하는 제 짝과 도란도란 헤엄쳐 나아가는 거북은 지금, 이 순간, 마냥 행복하다. 함께 등장하는 연꽃의 '연'이 잇닿을 '연'과 발음이 같아 '연이어 계속'이라는 의미로 해석됨을 볼 때 이들의 어제와 오늘 그리고 내일 역시 영원할 것임을 말해주는 듯하다. 바로 우리 인간이 꿈꾸는 세상이다.

상생의 지혜를 일깨우는
화훼도

누구나 손에 휴대전화를 한 대씩 쥐고 있다보니 찍고 싶은 것이 있으면 언제든 휴대전화 카메라를 꺼내 마음껏 담을 수 있는 편리한 세상이 되었다. 인간은 이처럼 좋은 것을 보면 오래도록 기억하고 싶고, 소유하고 싶은 태초적 욕망을 품고 있다. 카메라가 없던 옛날에는 무엇이 이를 대신했을까. 그림이나 글씨가 카메라를 대신했다는 것을 모르는 이는 아마 없으리라.

꽃과 풀을 소재로 한 그림, 「화훼도」는 이런 인간의 갈망으로부터 발현한 민화의 한 장르다. 총 8폭으로 구성된 이 작품에는 사계절의 흐름에 따라 꽃들이 순서대로 피어 있다. 다양한 꽃을 담아야 함에 따라

민화 중에서도 가장 다채로운 색채가 쓰여 유별나게 화려하다는 사실을 확인할 수 있다.

그중에서 요즘 감성과 어울리는 봄과 초여름을 대표하는 꽃들을 소재로 한 2폭을 추려보았다. 오른쪽 그림에는 산벚꽃, 치자나무, 진달래, 개나리, 금낭화가 보인다. 이어진 다음 그림에는 백목련, 정향화, 해당화, 월계화, 원추리가 눈에 들어온다. 이렇듯 폭마다 5종의 꽃들이 어우러져 있어 8폭을 다 합치면 총 마흔 가지의 꽃이 확인된다. 모두 우리나라 전역에서 흔히 볼 수 있는 것들이다. 사실적으로 묘사한 이 꽃들은 비록 화폭에 존재하지만, 제각각의 향기가 코끝까지 물씬 풍길 것 같은 착각이 들 정도로 섬세하고 친근하다.

이 중에 정향화는 우리가 흔히 아는 라일락이다. 우리 조상들은 정향화가 피면 이를 말려 향갑香匣이나 향궤香櫃에 담아두어 그 방의 분위기를 향기로 감쌌으며, 여인들은 향낭香囊에 말린 정향화를 넣어 몸에 지니고 다녔다고 한다. 따라서 정향화를 비롯한 그림에 등장하는 꽃들은 옛 선인들의 실생활과도 밀접한 관계가 있음을 알 수 있다. 이 작품의 원화에 대해서 1세대 민화 연구가인 김호연 선생은 자신의 책 『조선민화』(미술문화원, 2011)에서 "화훼도를 보면 다양한 꽃과 나무, 풀이 구분 없이 그려져 있는데, 이는 이후 나무에 새가 배합되는 「화조도」와 풀벌레 그림인 「초충도」로 나뉘기 이전에 나온 그림의 형태"라고 강조했다. 게다가 "이 그림이 등장한 시점은, 정통 회화에서 많은 영향을 받았던 시기임에 따라 일반적인 민화에서 찾을 수 있는 자유분

「화훼도」(8폭 중 2폭), 각 50×154cm, 1999년

방함보다는 사실적인 묘사가 주를 이루고 있다"라고 주장한 바 있다.

이와 더불어 이 작품은 배치와 조화에 있어서 감성으로 풀이된 상상력을 엿볼 수 있다. 폭마다 모인 다섯 종의 꽃들은 하늘, 바위, 물과 함께 상생의 미를 담아, 함께 어우러져 사는 삶의 가치를 전하려 했음에서다.

시골에서 어린 시절을 보낸 내게 꽃과 풀들은 친구였고, 이들의 터전인 들과 산은 놀이터였다. 삭막한 도회지에서 이 그림을 그렸던 20여 년 전이나 다시금 꺼내 본 지금, 우연히 오랜 벗을 만난 듯, 반가움으로 그저 설렘이 앞서기만 한다. 선인들이 늘 자연을 가까이하며 이로부터 인생의 무상함과 지혜를 구했던 것처럼, 이 그림으로 인해 온고지신을 새삼 생각해봤으면 하고 바라본다.

의기양양 거북과 불안한 토끼
수궁설화도

아이의 마음을 말하는 동심은 어느 때 되살아날까? 민화 중에서는 「수궁설화도水宮說話圖」가 그런 매개가 아닐까 생각한다. 조선시대 한글 소설 『별주부전』을 바탕으로 한 이 작품의 핵심 내용은 토끼의 간 쟁탈전에서 비롯된다. 출연자는 토끼, 거북이, 용왕이다. 먼저 토끼는 허영심이 지나쳐 스스로 위험에 처하고 마는 어리석음으로 표출된다. 반면거북은 용왕을 위해서라면 무엇이든 할 수 있는 충성스러운 신하 같지만, 헛된 공명심으로 풍자된다. 끝으로 용왕은 절대 권력자답게 남의희생을 당연시하는 존재다.

어의가 용왕의 병을 낫게 하는 데는 토끼의 간이 명약이라고 하자,

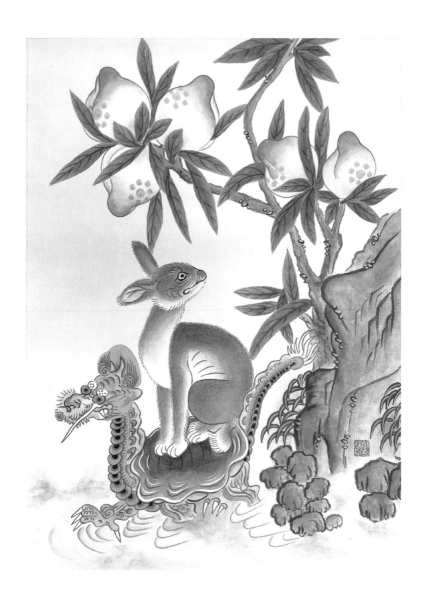

「수궁설화도」, 40×50cm, 2018년

자처하여 구해오기를 나선 거북이는 육지로 나가 어렵잖게 토끼를 꾀는 데 성공한다. 토끼를 만난 거북이는 허세로 가득찬 토끼에게 없던 벼슬까지 붙여 '토생원'이라 한껏 띄운다. 헬륨가스 풍선 날아가는 것처럼 기분이 좋아진 토끼를 등에 태우고 출세가 보장된 묵직한 훈장이 기다리는 용궁을 향해 출발한다. 이 그림은 딱 이 장면을 담고 있다. 화면을 자세히 보자. 등에 탄 토끼의 무게로 힘들 법도 한데 거북의 표정은 가볍기만 하다. 토끼의 간을 바칠 요량으로 뒷다리는 힘차게 물 바닥을 박차고, 치켜든 오른쪽 앞다리는 의기양양이다.

반면 거북이의 감언이설을 믿고 대장정을 떠나는 토끼의 표정은 미묘하다. 거북의 등에 오르기 직전 부여받은 생원의 여유와 당당함은 온데간데없고 미련만 가득하다. 늘 뛰놀던 터전을 잠시 떠난다는 아쉬움보다는 더 큰 알 수 없는 무언가로 육지를 향해 있는 머리는 무겁기만 하고, 긴장과 초조함은 화면 위를 메우기에 부족함이 없다. 이것은 돌아오지 못할 수도 있다는 복선이다. 이런 토끼의 시선이 멈춘 곳은 한 입 물면 향긋한 단물이 한없이 목젖을 젖게 해줄 것만 같은 복숭아다. 동양에서 복숭아는 영원불멸의 상징이다. 쫑긋한 귀로 들은 게 많은 토끼인데 이를 모를 리 없다. 지금 토끼가 모르는 것은 용왕의 복숭아로 자신의 간이 쓰일 앞날이다. 그림 속 복숭아는 죽으러 가는 토끼와 선도를 등뒤에 두고도 명약을 구했다고 발길을 재촉하는 거북이의 묘한 대비를 강조한다.

한편, 별주부에서 '별鼈'은 자라를 뜻함에도 그림에는 왜 거북이로

그렸을까? 거북의 얼굴은 왜 용의 그것처럼 표현되었을까? 이는 구체적인 종種보다는 예부터 장수와 신령의 동물로 여겨진 거북의 상징성을 강조하기 위함이며, 거북을 용의 얼굴로 그린 것은 이러한 믿음을 극대화하려는 의도에서다. 암수가 정답게 달나라에서 불로장생의 약초 '선단仙丹'을 찧는 설화를 통해 토끼 역시, 거북이와 같은 무병장수의 동물로 통한다. 생물학적으로는 왕성한 번식력을 지녔기에 다산과 풍요를 상징하고 있다.

「수궁설화도」는 정서의 가뭄이 길어지고 있는 오늘, 속임수와 거짓의 끝은 결코 좋을 수 없다는 교훈과 함께 관계의 중요성을 새삼 느끼게 한다.

인생무상의 깨달음
구운몽도

『구운몽』은 조선 숙종 때 서포 김만중이 평안도 선천에서 유배중일 때 지은 소설이다. 자식 걱정에 근심하는 어머니를 위해 하룻밤 사이에 썼다고 알려져 있다. 그리고 『삼국유사』의 「조신의 꿈」이 그에게 창작 동기를 제공했다고 전해진다.

　『구운몽』은 신선의 세계에서 살다 죄를 지어, 인간 세상에 태어났다가 좋은 업을 짓고 다시 천상으로 귀환한다는 고전소설의 적강讁降 구조를 취하고 있다. 이 소설은 영조 임금도 좋아했으며 일반 백성에 이르기까지 폭넓은 사랑을 받았다. 이 그림은 이렇듯 대중적으로 인기가 높았던 구운몽의 도입부인 석교 장면을 시각화한 서사성 짙은 민화다.

눈에 띄는 것은 당나라를 배경으로 한 원작과는 달리, 작품에서는 조선의 사회상을 그대로 반영하고 있다는 점이다. 이는 팔선녀로 나타난 여성들의 머리 모양과 한복에서 드러난다. 조선 중기에 여성들 사이에서는 가체를 이용해 머리를 풍성하게 꾸미는 것이 유행했다.

이에 더해 상류층 여성들은 다양한 장신구를 머리에 꽂아 화려하게 꾸미기를 좋아했다. 구운몽에서 미인을 "구름처럼 풍성한 머리카락"이라고 묘사하는 장면이 나온다. 이는 서포가 현실 속에서 인식하던 미인에 대한 본인의 취향을 잘 반영한 것으로 추정된다. 또한, 작품에서 사찰을 표현한 부분도 익살스럽다.

소설에 따르면 천하에는 동쪽에 태산, 서쪽에는 화산 그리고 남쪽에는 형산, 북쪽에는 향산이, 끝으로 가운데에는 숭산이 있다. 그중 형산이 가장 먼 곳에 있었다고 기술되어 있다. 그런 형산의 다섯 봉우리 중 가장 높은 것이 연화봉인데 그곳에 주인공 성진이 사미승沙彌僧(어린 남자 승려)으로 있던 절이 있다. 묵필로 표현한 이러한 공간적 배경은 당시 정통화의 주류였던 산수화에서 중경 속 수묵의 풍경을 연상케 하지만, 민화에서는 현실에 있을 법한 가까운 정경으로 표출된다. 여기에 도식화해 표현한 탑과 알록달록한 꽃담에서는 편안한 서민적 정서가 느껴진다.

물론 작품에 따라서는 산수화풍으로 중국 복식을 입은 선녀들이 나타나는 그림이 전해지기도 한다. 이번에는 당시 선인들의 마음과 시선을 민화적 상상력으로 재해석해 살펴봄을 의의로 두었다. 이는 그린 이

「구운몽도 석교 장면」, 24×57cm, 2022년

의 특권이자 의무로, 같은 소재를 다르게 해석해 보는 이에게 다양한 미적 시각적 상상력과 의미를 줄 수 있으며 다채로운 콘텐츠를 제공하기 위함이다.

석교 장면은 소설의 도입부이자 결말을 암시하는 대표적인 장면이다. 보통은 8폭 병풍으로 담아내는 「구운몽도」에서 결코 빼놓아서는 안 되는 장면이다. 송낙을 쓰고 석장을 든 성진이 육관 대사의 심부름을 다녀오다가 좁은 석교 위에서 팔선녀를 만난다. 여인들에게 복숭아꽃 가지를 꺾어 건네자 영롱한 구슬로 변하고 선녀들은 이를 하나씩 주워 떠났다. 이러한 짧은 만남을 계기로 성진은 난생처음 여성에게 미혹한 마음을 갖게 되며, 세속에 대한 욕망과 번뇌에 사로잡히고 만다. 이에 대한 징벌로 성진은 양소유로 환생해 여덟 미인을 차례로 만난다. 그들은 속세에서 온갖 즐거움을 맛보지만, 결말은 누구나 알 듯 인생무상으로 흘러가며 이윽고 성진이 꿈을 깨는 것으로 끝이 난다.

그저 하룻밤 꿈처럼 보이는 양소유의 삶이 성진의 꿈과 하나라는 사실을 통해 독자는 소설 속 주인공이 그랬듯 깨달음을 얻는다. 어린 성진이 맞이한 고뇌와 양소유의 삶으로 대변되는 새로운 세상관 그리고 이를 통한 성장통은 이 시대를 살아가는 우리와도 무관하지 않다. 마치 민화 속에 투영된 현실처럼 말이다.

허허실실의 묘미
삼국지 화용도

진나라 진수가 쓴 역사서 『삼국지三國志』는 명나라 때 나관중이 각색한 『삼국지연의三國志演義』로 전승되며 많은 사랑을 받아왔다. 그림은 이 책의 유명한 대목 중 하나인 적벽대전 이후 대패한 조조군이 유비군에게 쫓기다가 화용도에서 관우를 만나며 목숨을 구걸하는 모습을 바탕으로 한다.

이야기의 서사성에 따라 우리는 이와 관련된 전후 장면을 절로 떠올려볼 수 있다. 이를 조조의 '허허실실虛虛實實' 병법이라 명명하면 어떨까 싶다. 허를 찌르고 실을 꾀하는 계책으로 모두가 만류함에도 조조가 화용도를 택했던 이유이며, 그를 잡기 위한 제갈량의 계략이었다. 조

조는 그저 허허하고 실실 웃다가 결국 위기에 봉착한다. 전쟁에서 대패한 조조는 황망하게 쫓기면서도 적군의 병법을 얕봤다.

그럴 때마다 낭패하다보니 책사인 정욱은 "처음에 웃을 때는 조운이 나타났고, 두번째 웃을 때는 장비에게 목숨을 잃을 뻔했으니 이제는 제발, 그만 웃으십시오"라고 간곡히 청하기에 이른다. 이러한 장면은 실소를 머금게 하면서도 인간의 자만심이 불러오는 결과가 무엇인지를 여실히 보여준다.

여하튼 조조는 허허실실하다가 관우와 마주한다. 조조 군은 혼비백산했지만, 정욱은 침착하게 꾀를 낸다. 관우가 과거 조조의 포로였을 때 아량을 베풀어줬던 은혜를 상기시켜 위기를 모면하고자 한 것이다. 그림에서 볼 수 있듯 관우가 타고 있는 적토마 역시 조조가 준 것이었으며, 유비를 찾아 떠난 관우의 길을 가로막지 않았던 것도 조조였다. 그는 천하의 간웅奸雄(꾀 많은 영웅)이 분명하여 관우가 청룡도를 겨누고 있어도 과거의 은혜를 운운하며 온몸이 구겨질 정도로 무릎을 꿇고 눈물겹게 사정한다. 그런 조조를 보며 관우는 고뇌한다.

이는 사실 제갈량이 예상한 바이기도 했다. 그래서 애초에 화용도 전투에 관우를 배제하고자 했건만, 관우는 결코 자신이 그럴 리 없다고 호언장담했고, 제 목숨을 걸고 군령장軍令狀까지 썼다. 하지만 결국 관우는 조조를 살려 보냄으로써 참형의 위기마저 겪는다.

그러나 이 같은 모습은 조조와의 의리를 지킬 정도로 매사에 신의를 중시한 관우의 모습을 또 한번 확인시켜주는 것인 동시에 화용도 사건

「삼국지 화용도」, 27×56cm, 2022년

외에는 변함없는 충정으로 유비를 대했던 터라 역사는 결국 관우를 만고 충의지사忠義之士의 상징으로 만들어주었다.

　이것이 우리나라에서는 관우에 대한 신앙관으로도 이어져 동묘, 관왕묘 등의 사당이 곳곳에 세워질 정도였다. 따라서 「삼국지연의도」에는 이야기가 지닌 서사적 매력과 교훈에 신앙관까지 내재된 것으로 봄이 옳을 듯하다. 18세기 이후로는 인쇄술의 발달과 번역이 활발해지면서 『삼국지연의』는 더욱 대중화되어 소설의 이해를 돕는 화제도 인기를 끌었다.

　『삼국지』의 위 내용이 「적벽가赤壁歌」 등의 판소리나 문맹자를 위해 글을 전문적으로 읽어주는 사람들의 입을 통해 전해졌다. 이때 지명이나 이름의 오기誤記도 나타났는데 이는 단순 실수라기보다는 구전문학의 영향을 짙게 받아 토착화된 좋은 예라 할 수 있다.

　이번 작품에도 그 같은 오기를 일부러 반영했다. 화용도華容道는 화용도花用道로 운장雲長은 운장雲將으로 표기한 것이 그것이다. 또한, 적토赤兔는 적토赤土로 정욱程昱은 정옥鄭玉으로 조조의 조曹는 한국의 성씨에서만 쓰는 조曺로 썼다.

　그림에서의 인물 묘사도 마찬가지다. 당시 지배층이 알고 있던 모습과 다르게 후세에는 민중의 정서를 감안해 해학적으로 표현됐다. 나 역시 관우의 수염은 본래 풍성했지만 그림 속에서는 달랑 세 가닥뿐인 인물로 그렸다. 그리고 이를 통해 민화의 화법을 충실히 반영했다.

　중국 춘추시대 제나라의 재상 안영晏嬰의 언행을 기록한 『안자춘추

『晏子春秋』에는 "강남의 귤을 강북에 심으니 탱자가 되었다"라는 의미심장한 얘기가 나온다. 민화는 그것이 비록 탱자라도 귤로 만들어내는 혁신의 마력으로 우리를 늘 즐겁게 한다.

마치며
민화의 새 시대를 열며

호랑이가 하늘에 떠 있는 뭔가를 이용해 까치를 희롱하고 있습니다. 산봉우리를 꿰차고 앉아 전자계산기 같은 것을 손에든 호랑이가 조종하고 있는 것은 다름 아닌 드론입니다. 입을 크게 벌린 채, 스마트 조종기를 들고 있는 호랑이의 다부진 입가에는 지배자들이나 지을 법한 웃음이 야릇하고, 어깨는 한껏 뿌듯하여 으쓱합니다. 이에 비해 난생처음 보는 신문물에 놀란 까치의 두 눈은 경계심과 호기심에 휘둥그레졌습니다. 우리 민화를 대표하는 '까치 호랑이'에 '드론'을 끌어들여 전통 오방색으로 장식성을 더해본 작품입니다.

우리 민화는 무서운 호랑이도 우스꽝스럽게 그려내는 재치와 기발함으로 민족의 정체성을 담아냈습니다. 이를 통해 당대 고급문화로 여겨지던 문인화에도 결코 기죽지 않고 그 의미와 특유의 조형 어법을 당당히 이어왔습니다. 아울러 현존하는 민화는 대다수가 작가를 알 수 없는 무기명無記名의 그림입니다. 이는 특정 작가의 기교보다는 그림을 대하는 모

든 이가 행복하게 살아가기를 바라는, 평범하면서도 지극히 보편적인 가치를 담아 전하고자 했던 까닭입니다. 이 역시 우리 민화가 갖는 특징인 것입니다. 그런 민화가 일제 강점기를 지나며 켜켜이 내려앉는 먼지 속에 오랫동안 자취를 감추고 제 색을 발현할 수 없었던 암울했던 시절이 있었습니다.

그러나 이러한 현실을 안타깝게 여기던 최순우, 김호연, 조자용, 안휘준, 강우방, 윤열수, 오석환, 정병모 등의 학자와 수집가를 비롯한 송규태 등 원로, 중견 민화 작가들의 끈질긴 연구와 전승의 노력으로 우리 민화는 점차 제빛을 되찾을 수 있었습니다. 그리하여 이제는 당당히 국제적으로도 주목받는 우리 민족 정체성을 드러내는 회화로 자리매김하게 된 것입니다.

현대에 들어 민화가 주목을 받고 있지만, 한편으로는 학자들과 작가들의 고민이 깊어지고 있는 것도 사실입니다. 전통 민화의 계승과 현대적 변용이라고 하는 두 날개로 날아야 하는 과제가 그것입니다. 이를 위해 적지 않은 시도가 있었고 지금도 이러한 노력은 계속되고 있습니다. 이에 대한 해답은 선조들이 남겨준 옛 민화에 고스란히 담겨 있음을 우리는 잘 알고 있습니다. 우리가 이를 끊임없이 들춰보고 관찰하고 그려가다보면 우리 민화의 나아갈 방향과 그 노정에 대한 해답을 찾아낼 수 있을 것입니다.

거창하지는 않지만 민화의 길 위에서 오롯이 서 있던 제게도 이는 중요한 숙제이자 책무입니다. 이를 위해 색 바랜 민화의 아름다움을 되살

「까치 호랑이와 드론」, 142×73cm, 2014년

「민화로路 종로(광화문)」, 72×125cm, 2023년

「효曉-랑이」, 38.5×58cm, 2021년

리는 작업과 동시에 현대인들이 공감할 수 있는 새로운 민화를 선보이고
자 많은 노력을 기울였다고 자부하고 있습니다. 2년여 동안 매주 한 편씩
제 이름을 단 칼럼을 써나가면서, 다시금 옛 민화가 머금고 있던 보화 같
은 수수께끼의 단서를 발견하고 자문자답하는 소중한 시간을 가져볼 수
있었습니다.

민화의 길 위에서, 대자연의 다섯 봉우리로 상징화한 조선왕조의 위엄
을 대변하는 「일월오봉도」는 절대로 시들지 않는 푸른 불꽃같은 '문화'
의 생명력으로 이어집니다. 전통 민화의 마스코트와 같은 호랑이는 현대
신문물인 드론을 가지고 놀기도 합니다.

2021년에 발표한 「효曉-랑이」의 효는 제 스승 파인 선생께서 제게 부
여해주신 아호 효천曉泉의 새벽 '효'를 따서 명명해본 작품입니다. 이 그
림은 어느새 민화가 삶이 되어버린 저의 자화상이기도 합니다. 민화가 인
생이 되어버린 민화인의 마음으로 엮은 이 책이, 민화로 행복해졌으면 하
는 작은 바람을 전하는 매개가 되었으면 합니다.

그림 다시 보기

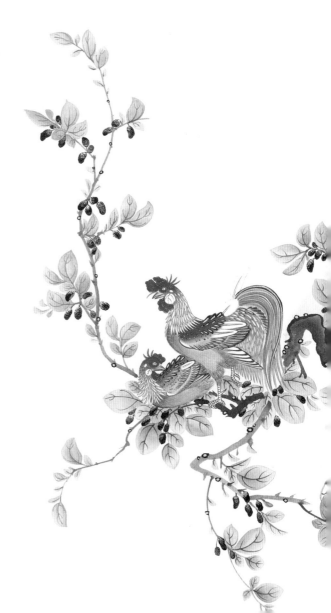

1 「일월부상도」, 105×105cm, 1993년 2 「매화와 부엉이」, 30×60cm, 2013년 3 「초충도」, 지름 30cm, 2005년
4 「버드나무와 꾀꼬리」, 35×70cm, 2021년 5 「수국 세 송이」, 60×150cm, 2020년 6 「창포」, 47×85cm, 2000년
7 「일월오봉도」 부채, 53.5×30cm, 2020년 8 「수박과 고슴도치」, 42×32cm, 2023년
9 「연화도」(8폭), 각 43×106cm, 2013년 10 「토끼 삼 형제와 새 가족」, 20×55cm, 2020년
11 「국화와 메추리」, 65×135cm, 2020년 12 「노안도」, 160×100cm, 2006년,

13 「황룡도」, 79×109cm, 2006년 14 「청룡도」, 79×95cm, 2006년 15 「파초도」, 55×80cm, 2012년
16 「책거리」, 42×90cm, 2003년 17 「책거리」(4폭), 각 20×56cm, 2014년 18 「평생도」(8폭 중 1폭), 45×80cm, 2018년
19 「호피장막도」, 150×82cm, 2002년 20 「말」, 65×50cm, 2014년 21 「호렵도」(2폭), 각 45×120cm, 2004년
22 「관동팔경」(2폭), 각 30×55cm, 2021년 23 「경직도」, 35×50cm, 2015년 24 「국화와 참새」, 29×46cm, 2020년

25 「효제문자도」(2폭), 각 40×73cm, 2005년 26 「문자도 염치」(2폭), 각 33×55cm, 2004년
27 「문자도 신」, 35×57cm, 2022년 28 「팔가조도」, 42×108cm, 2003년 29 「사슴 가족」, 지름 40cm, 2013년
30 「어미학과 새끼들」, 33×61cm, 1997년 31 「일월오봉도」, 94×188cm, 2001년 32 「사슴의 사랑(향수)」, 35×80cm, 2014년
33 「원앙과 국화」, 지름 34cm, 2023년 34 「화접도」(2폭), 26×62cm, 2021년 35 「화접도」(2폭), 26×62cm, 2021년
36 「낙도」(8폭), 각 45×105cm, 2005년

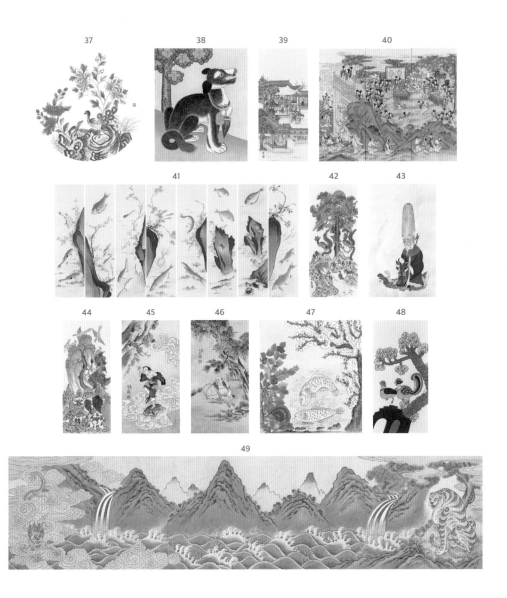

37 「모란공작도」, 지름 32cm, 2017년 　38 「오동나무와 개」, 30×35cm, 1999년
39 「회혼례」(8폭 중 1폭), 45×80cm, 2018년 　40 「요지연도」(8폭 중 3폭), 각 45×140cm, 1993년
41 「어해도」(8폭), 각 44×161cm 　42 「강태공 고사도故事圖」, 34×77cm, 2022년 　43 「수성노인도」, 46×72cm, 2022년
44 「상산사호」, 34×77cm, 2022년 　45 「하마선인도」, 19×36cm, 2022년 　46 「포대화상」, 19×36cm, 2022년
47 「무릉도원을 꿈꾸며」, 21×24cm, 2022년 　48 「봉황과 오동나무」, 30×53cm, 2015년 　49 「청룡백호도」, 180×40cm, 2012년

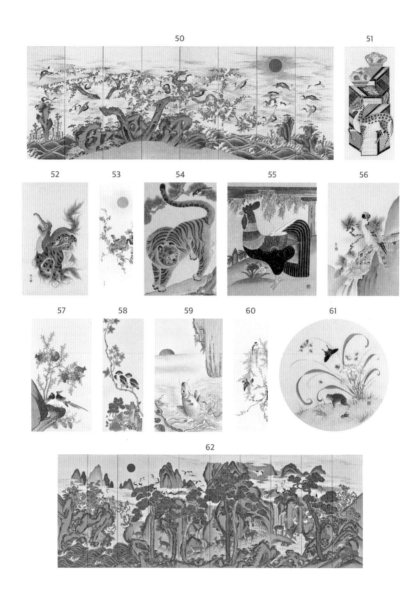

50 「해학반도도」(8폭), 42×121cm, 2000년 　51 「서수 책거리」, 26×56cm, 2013년 　52 「맥」, 44×72cm, 2022년
53 「천계와 뽕나무」(8폭 중 1폭), 50×161cm, 2020년 　54 「까치와 호랑이」, 62×95cm, 1999년 　55 「닭」, 35×43cm, 1999년
56 「송응도」, 38×60cm, 2022년 　57 「석류화조도」, 40×75cm, 2015년 　58 「모란과 부엉이」, 35×94cm, 2020년
59 「약리도」, 42×78cm, 2006년 　60 「어치와 능수버들」, 50×161cm, 2020년 　61 「초충도」, 지름 30cm, 2005년
62 「십장생도」(10폭), 각 50×185cm, 2021년

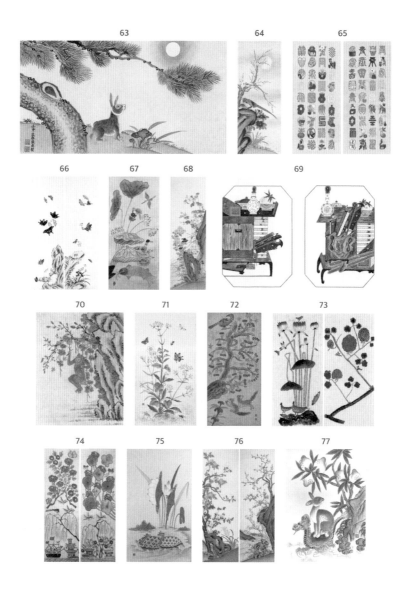

63 「달토끼」, 42×23cm, 2022년 64 「쌍치도」, 45×115cm, 2001년 65 「백수백복도」(4폭 중 2폭), 각 34×101cm, 2008년
66 「백접도」(10폭 중 2폭), 각 35×115cm, 2003년 67 「연화도」, 25×51cm, 2010년 68 「화훼도」, 50×154cm, 2000년
69 「책거리」(2폭), 각 37×54cm, 2019년 70 「원숭이」, 26×35cm, 2022년 71 「초충도」, 31×55cm, 2000년
72 「가을 다람쥐」, 25×51cm, 2010년 73 「화조도」(2폭), 각 25×55cm, 2000년
74 「바다 위 꽃과 새」(2폭), 각 15×45cm, 2021년 75 「거북과 연꽃」, 42×71cm, 2014년
76 「화훼도」(8폭 중 2폭), 각 50x154cm, 1999년 77 「수궁설화도」, 40×50cm, 2018년

78 「구운몽도 석교 장면」, 24×57cm, 2022년 79 「삼국지 화용도」, 27×56cm, 2022년
80 「까치 호랑이와 드론」, 142×73cm, 2014년 81 「민화로路 종로(광화문)」, 72×125cm, 2023년
82 「효曉-랑이」, 38.5×58cm, 2021년

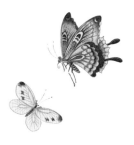

우리 곁의 민화

엄재권이 들려주는 민화의 멋과 얼

ⓒ 엄재권 2024

초판 인쇄 2024년 4월 24일
초판 발행 2024년 5월 13일

지은이 엄재권
펴낸이 김소영
책임편집 임윤정
편집 이희연 곽성하
디자인 박현민
마케팅 정민호 박치우 한민아 이민경 박진희 정유선 황승현
브랜딩 함유지 함근아 고보미 박민재 김희숙 박다솔 조다현 정승민 배진성
제작부 강신은 김동욱 이순호
제작처 상지사

펴낸곳 (주)아트북스
출판등록 2001년 5월 18일 제406-2003-057호
주소 10881 경기도 파주시 회동길 210
대표전화 031-955-8888
문의전화 031-955-7977(편집부) 031-955-2689(마케팅)
팩스 031-955-8855
전자우편 artbooks21@naver.com
트위터 @artbooks21
인스타그램 @artbooks.pub

ISBN 978-89-6196-444-9 03600